記憶若有限期
香港城景美學印象

趙綺婷 繪著

非凡出版

推介序 　趙綺婷的視讀與對話

　　2023 年北京的夏天來的比往年更早一些，連日的高溫令人期盼北方吹來一陣涼爽的季風，但是在我這裏，這陣涼爽的清風卻來自比較遙遠的南方。接到趙綺婷從香港發來的她即將出版的書稿，我頓時感到一股涼爽而清新的微風拂面而來。古語說開卷有益，而趙綺婷的這本圖文並茂的「圖・書」給我的第一感受則是開卷欣喜。

　　記得 2019 年的夏天，趙綺婷參加香港的「美育之星」參訪團來到中央美術學院，我們有了時間不長的交流。她給我的印象是有着香港青年大方明朗的氣質，也有藝術學子謙謙好學的品格。我看到她所畫的香港風景寫生作品，很直感地描繪了香港都市街區的繁華景觀，也很熟練地運用水彩技法表現光色的閃爍與斑駁，作品擁有在傳統繪畫格式上的自我感受和創新追求。不料她很長時間裏沉浸在對香港的觀察、體驗、描繪和書寫這個主題之中，有了豐富的藝術積累和才情抒發，有了這樣一本從青年畫家視角出發、又加上與香港這個城市對話的「畫著」。她以寫生與社會考察相結合的方式表達了對香港的熱愛，更帶着對歷史的沉思和對現實的觀照，在畫與寫的「雙管齊下」中展現出一位當代藝術青年的文化情懷，這是具有開拓性意義的藝術探索，也是她綜合素養和優秀秉賦的體現。

　　趙綺婷的這批作品堪稱一個堅持不懈的研究課題。她漫遊於香港的城鄉各地，從港島、九龍、新界等區域的歷史考察和現場寫生入手，畫出了香港作為東方明珠大都市的現代風貌，也畫出了街陌巷裏的世俗生活風情，尤其是帶着研究的視角去分析香港在歷史變遷中的滄桑印記，從而使一個個系列及其展開的片段都有「新」與「舊」、「變化」與「永恆」的對照，把繪畫的暫態描繪與文字的延時敍述結合起來，「圖」與「文」相互襯映，構成了對香港景觀、香港生活和香港氣質的視讀與對話，把觀者／讀者的目光帶入到豐富而獨特的情境之中，也隨着她的文筆去感受歷史的風雲與當代的風華。

　　從繪畫的角度看，趙綺婷在水彩、膠彩的表現語言上很有持恒的探索精神。在熙熙攘攘的都市街區臨場寫生，面對林立的高樓、

炫目的光影和流動的景象，她在構圖上帶入社會考察的理性分析，在彩墨的運用上則注入敏銳的感性，很好地發揮了水性媒介的優長，以墨色線條和色彩的渲染畫出各類建築上的光彩、光斑和光澤，也細膩地刻畫了風景中的人與物，使「寫實」的描繪和「寫意」的表現形成有機的融合，作品擁有很高的品質。

　　在欣賞趙綺婷的作品時，我感到這是以藝術的方式引導人們走近香港而且走進香港的圖文讀本，讓人從她的繪畫作品中看到香港物華的多維風貌，也從她的文筆中感到一種真切的文化情懷。「記憶若有限期」，則下筆思接千載，在城市的現場平生歷史的歎喟，一種種恍惚、流動、交疊的印象在圖文中如吟如敘，形成一份獨特的「香港城景美學印象」。我更讚賞她深入生活、以寫生為創作的藝術方式，她說：「從兒時在畫室中閉關創作，到現在實地到現場跟街坊、遊客互動交流，藝術令我的世界觀變得廣闊起來。」在深入自己生於斯、長於斯的城市的過程中，她得到許多新見，也進入了新的藝術境界，這讓我看到一代香港青年藝術學子成長為青年藝術家的蛻變與昇華。

中國美術家協會主席、中央美術學院原院長
范迪安
二〇二三年六月於北京

推介序

近年來，香港的畫壇，不論是中國或是西洋畫派，都有一個可喜的現象，就是藝術家都開始繪寫他們自己身邊的景象。

綺婷特意拿來一批她的水彩作品給我觀看，寫的都是香港各區街頭景象或歷史建築物。正如綺婷所言，香港的街頭變化很快，各個社區不停經歷遷拆、重建的過程，故我們今日眼見的街景，可能再過一些時日，便會景物全非。當然，這是一個城市進步的象徵，但亦正是這個原因，令到綺婷用她的畫筆，努力把這些即將逝去的城市影像留下一個紀錄。

此書中的作品，可以說是一個透過她的藝術情感而創造出來的香港圖像紀錄。

香港大學饒宗頤學術館
副館長（藝術）
鄧偉雄

推介序　　趙綺婷的彩筆情語

趙綺婷是新生代藝術家，我不時在社交媒體和畫廊展覽中看到她和她的作品，剛剛還得知她獲選 2023 年福布斯「亞洲三十位三十歲以下精英榜」（Forbes 30 Under 30 Asia）。綺婷一直專注創作、認真思考，也喜歡走進社區、接觸人群，這次她邀請我為新書寫序，讓我有機會細品她的香港城市風景寫生。

現代城市風景繪畫之崛起，應從十九世紀法國印象派 Claude Monet、Pierre-Auguste Renoir 等大師開始，藝術家記錄自己熟悉的生活所在地，以畫筆捕捉當時面貌，其中上乘之作，既不止客觀景象之再現，更飽含作者情感、個性、想像力與創造力；與印象派大致同時的中國文學家王國維，在其《人間詞話》提出「一切景語皆情語」，雖是文學理論，卻也深得畫理精粹，可謂互相輝映，殊途同歸。印象派之後，二十世紀初年巴黎畫派的 Maurice Utrillo 和美國的 Edward Hopper，都以城市風景名垂畫史，我們熟悉的華人大師吳冠中先生，自八十年代以來多次訪港，亦曾走遍香港大街小巷，以畫作留住他深愛的東方之珠的氣質面貌。

藝術家的創作技法和藝術觀念，可以隨着閱歷而發展成熟，但藝術家氣質秉性，則往往與生俱來，後天難以逆轉。綺婷對香港的情感，自她出生成長以來累積沉澱至今，本書收錄的作品，不止是我們熟悉的香港各區，其色彩灑落之處，更是融化在藝術家腦海和內心的家鄉記憶，讓人通過靜止的畫面，彷彿感受到馬路的喧囂、石階的幽美、街市的煙火、戲院的斑駁，飽蘸她對香港的珍惜珍愛之情。

謹以此序祝賀綺婷新書發佈，並祝願她在創作路上磨礪前行的同時，能夠一直保持初心，一直真摯赤誠。

蘇富比亞洲區董事暨現代藝術部主管
郭東杰
二〇二三年六月

推介序　　山高樹爭峰——外甥女的負藝

你現在的藝術造詣，我必須仰視才能確定你海拔的高度，腳與峰齊的聳立，志在雲端裏的築夢，我自豪地為你喝彩！你那勇於攀登的個性，總是在高度裏欣喜地迎接晨曦的第一縷陽光和送別夕陽的歸隱，比別人多了一些光輝的時間。在付予時間的責任裏，成就了你的成就。正如你所言：「抵抗着生活的平凡，燃燒着對生活的熱誠。」

窗間過馬，「記憶，真的設有限期。」在依稀的回憶裏，你孩童時的塗鴉景象，每天都在牆壁或紙上圓夢了童真的年代。正是因為你對繪畫的執着，如種子一樣奮起的意念，一直根植在你的心田裏，從萌芽至今依然勃勃地生長着。那種篤志不倦的追求，奠定了你今日有所建樹的成長，成為一個亭亭玉立的時代驕子。正當韶顏稚齒的青春，你沒有像其他少女那般施朱傅粉，裙擺在燈紅酒綠的街市裏。而你，為了心中那份固有的念想，拋開世俗的成長模式，獨自屹立在街頭裏接受陽光與風雨的洗禮。

用你飛翔的靈魂，盤旋在香港的上空，尋覓瞬間與永恒的立足點；用你廣角而又敏銳的眼睛，在街巷的縱橫裏，思想着人間那富有色彩的世態；用你哲學武裝的世界觀，在都市的變遷裏，深究着那一磚一瓦的歷史淵源。生於斯的愛、長於斯的憂，傾盡赤誠的心血，謳歌這城市、慮嘆這城市。與這都市的無間，「只要輕輕對視，彷彿就能穿透、觸碰到它的歷史與靈魂……。」心的緊貼，沒有距離的共同呼吸，日夜與她一起脈動。思悟香港的同時，亦在思尋着自己。「看着香港風景，感覺也像看着自己，難道自己的身份不也是同樣的混雜、多元、難以尋根究柢？不也是

處於中西的夾縫，每時每刻都要選擇自己的文化角色和定位嗎？」你時刻都在尋找這城市的根本，深究着她的路向：在繁華與喧鬧中用色彩融和它們的共生關係；在擁擠與急促中用線條勾勒出它們的存活空間。你沒有繪畫只為單純的繪畫，而是「寫生不只是客觀的『搬字過紙』，每一筆、每種構圖都反映了個人立場和選擇。」

從畫作《士美菲路》就能略知你思想路軌的走向：一個妙齡姑娘的心，竟然有如老漢那般深沉底蘊。厚重的色調，猶若風霜後的泥土，訴說着曾經艱辛的事跡和未來拔地而起的故事。底部那大膽的大面積留白，整幢唐樓給人一種懸浮的感覺，這幻象般的海市蜃樓，彷彿即將飄渺而去那樣令人惋惜的感覺，「隱隱約約感受到一種潛在的威脅感，像是暴風雨前夕。」從作品內涵裏，不難看出你對社會的深切感悟，在歷史的長河中，「改變才真的是永恒吧！」

在你繪畫的生涯裏，經過思想的風沙打磨、體膚的陽光侵蝕、意志的雨水洗練，才得到人們的認可。欣慕你的幸運——是生命在倔強裏拔河的結果；讚譽你的天才——是辛酸在黑夜裏把天熬亮的堅持。

旭日，每一天的東升，都是肇新的起步。創作路上，永遠都是一山還有一山高的維艱歷程。在你未來攀登藝術高峰的歲月裏，謹引用李清照的詞祝福你：九萬里風鵬正舉。風休住。蓬舟吹取三山去。

<div align="right">

趙堯剛
丹霞赤柱癸卯盛夏伏案於韶州東河壩

</div>

自序

我喜歡觀察街頭的字體與建築物。走在街上，景物和環境塑造着我對一個地區的印象——街道的佈局，建築物的個性，書法字體的選用，都透露該區集體的個性和記憶。

我成長於千禧年代，唸中學時曾在深水埗、石硤尾和油尖旺度過了許多時光。目睹社區瞬息萬變，見證着周遭的建築物「建完又拆」、「拆完又建」，令我對自己的身份、對香港的印象，都變得恍惚、流動、重疊，回憶恍若有限期，一觸即碎、一瞬即逝。

香港《建築物條例》於 2011 年修訂後，原本在市區林立、數以千計的手寫招牌和霓虹燈牌，自此被列為僭建物遭逐一清拆。在高中初嘗寫生時，我便受到繪畫這種媒介的潛在社會影響力吸引；由 2018 年正式展開街頭寫生記錄後，發現高速的重建步伐令無數歷史建築和唐樓命懸一線，逐漸消失於城景之中。而透過街頭繪畫、與街坊互動，所取得的圖像、聲音、光影等記憶，可以深化我對社區空間、個性和氣質的理解；更有趣的是，街坊通常會在畫家寫生的過程中，逗留在旁一同談天，令每一張寫生都變成群策群力的回憶、印證。

本書延續了我的實地寫生與社區考察，以唐樓和歷史建築物為切入點，探討城景、建築物、美學、情感和記憶的互動，包括城市裏一些由下而上產生的有機載體，以及它們與人、與時間的關係。感謝非凡出版給予我一個機會，將這些零碎印象滙聚成書，跟大家分享一下這些年來寫生的小小感受。

趙綺婷

Elaine Chiu

目錄

推介序　　范迪安　　　　　　02

推介序　　鄧偉雄　　　　　　04

推介序　　郭東杰　　　　　　05

推介序　　趙堯剛　　　　　　06

自序　　　　　　　　　　　07

輯一　港島──歷史拾遺

【一】　上環　　　　　　　　10

【二】　北角與東區　　　　　24

【三】　灣仔　　　　　　　　36

【四】　香港仔與南區　　　　42

【五】　西環與西區　　　　　48

輯二　九龍──唐樓雜憶

【一】　深水埗　　　　　　　62

【二】　九龍城區　　　　　　82

【三】　觀塘區　　　　　　　94

【四】　黃大仙區　　　　　　106

【五】　油尖旺　　　　　　　116

輯三　新界──村落尋幽

【一】　元朗區　　　　　　　140

【二】　荃灣與葵青區　　　　150

【三】　沙田、大埔與西貢區　160

【四】　北區　　　　　　　　166

【五】　離島區　　　　　　　174

結語　　　　　　　　　　　187

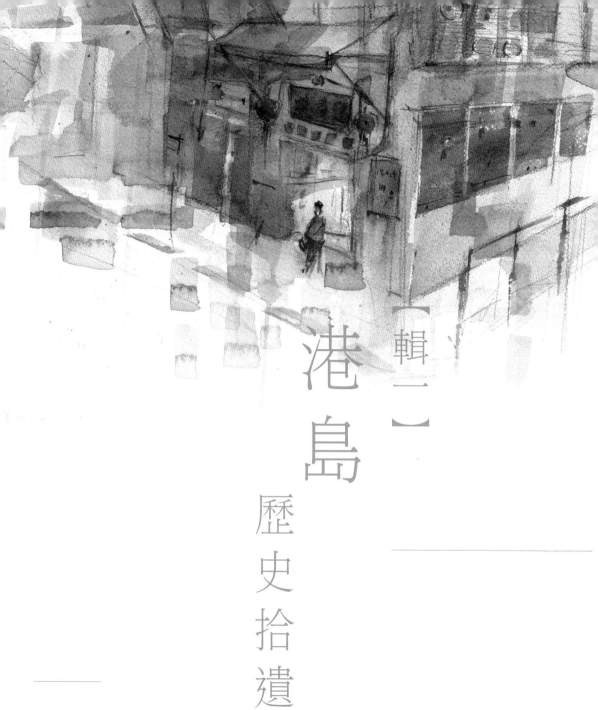

【輯一】

港島

歷史拾遺

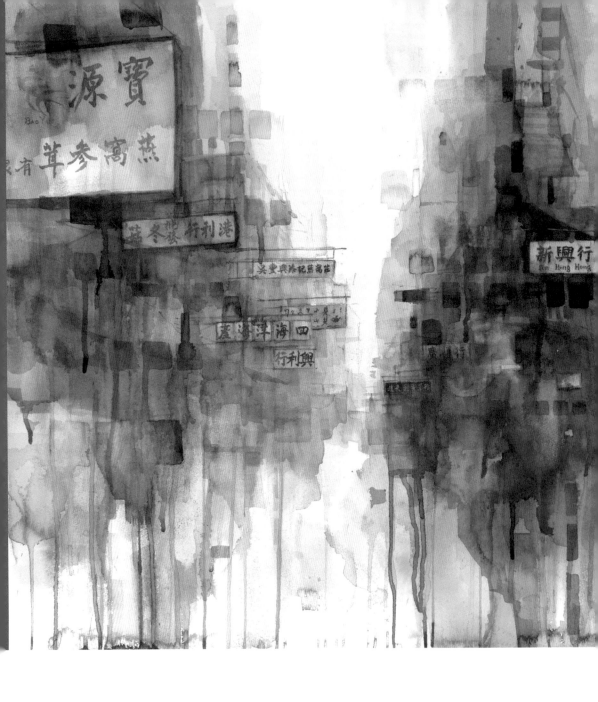

《似水流年》這幅水彩畫，取景自上環蘇杭街，繪於 2020 年。繪畫時使用了較溫柔靜謐的藍綠色，希望將女性力量渲染出來，配以水彩獨特的濕中濕技巧，讓歷史風景層層疊疊，恍如水墨畫，滲透出此區富含中華文化底蘊的一面。

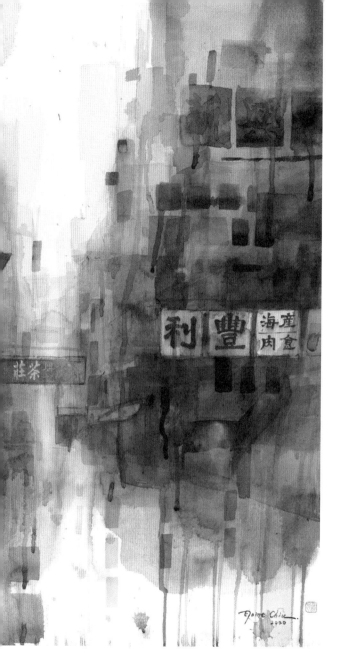

【一】

上環

第一章會帶大家走進港島不同區域，在街道散步，尋覓歷史和發掘美感。第一站是個人最喜愛的地區——上環。

上環位於香港島中西區的北部，東邊界線為鴨巴甸街、永吉街，西邊界線則為威利麻街。南邊的皇后大道中連接着中環和上環。追溯至英治時代早期，約 1840 年代，上環屬維多利亞城「四環九約」[1] 其中一環。當時的英國人主要住在中環，而上環則一直是華人聚居之地。從中環緩緩走到上環，不難感受到一街之隔，兩區也有着截然不同的人文氣息。中環是香港的中心商業區，車水馬龍，人人步伐急速，暢談商業財經；但一踏入上

1　四環九約，是香港開埠初期港島「維多利亞城」內的行政區規劃。四環即西環、上環、中環、下環（今中銀大廈至銅鑼灣一帶）；九約則是各環內的細分地段。

環，行人的步伐節奏彷彿瞬間放緩，讓寫生者也能眈天望地，好好品味一番。

對藝術愛好者來說，上環是充滿「仙氣」的地方，有許多中西畫廊、街頭塗鴉，藝術氣息濃厚，在街頭巷尾都能找到歷史建築與文物的蹤影。上環的歷史與藝術感，可以從一個個可愛又通俗易懂的街道別名體現出來，例如：高陞街，又名「藥材街」；摩羅街，又名「古董街」；文咸西街、德輔道西、永樂街等組成的「海味街」；以及較新的「畫廊區」：蘇豪區、荷李活道等等。此外，這裏亦有不少歷史建築及古蹟，英治時期建築俯拾皆是，當中包括西港城（舊上環街市北座）、醫學博物館（舊病理學院）、中華基督教青年會必列者士街會所、孫中山紀念館等；至於中式古建築方面，最著名的要數清道光年間（1840 年代）建成的文武廟。

上環區的成型，據傳亦跟清代太平天國之亂有關。當時許多華人為逃避戰火來港，在上環落腳。憑着他們的資金和營商經驗，上環很快便發展成華人的主要商貿區。當時最靠近海傍「三角碼頭」[2] 的蘇杭街和文咸西街，成了香港早期轉口貿易集中地。時至今日，該兩條街道附近仍充斥着沿海交易產業如海味、茶葉店舖。儘管時代變遷，上環開始吸納不少新式商店，但海味街、南北行等等這些歷史標誌，在上環街頭依然隨處可見。

而在區內老店門外高懸的招牌，堪稱「字型博物館」！中國書法性質上屬於表意文字（Ideographs），一體兼具形、音、義，能夠活現街道的性質和氣質。這裏的招牌字體選擇較為典雅，除了端正的楷書，一些茶葉舖、燕窩店還會選用較罕見的行書、草書，由於字速輕快、線條流暢，令上環區的文藝氛圍更加具象化。

街道上的招牌和字體，將不同行業的氣質勾勒出來，若配上寫生時的現場體驗，例如海味街濃烈的鹹鮮氣味、活潑的舖頭貓等等，能令畫家吸收視覺以外的元素。街頭寫生，當然會受到時間、物料的限制，但這亦是很有趣的「第一手材料」收集體驗。我通常都會在街道上繞幾圈，甚至隨機找一家餐廳吃東西，又或進去舖頭閒逛一下，從視覺、聽覺、嗅覺、味覺及空間感等不同層面，好好感受一下這個社區。頓時覺得自己有點像記者，甚至是更主觀些的觀察者，再加上自己在這區的回憶，混合成一個印象後，才繪上畫紙。筆下用水彩渲染出來的上環，總充滿一種浪漫氣息，滲透着點點物哀感，可能是知道許多景物都面臨消失的危機吧。

上環街頭寫生的照片紀錄（攝於 2018 年）。

2　香港歷史上曾經存的一個碼頭，位置在永樂街以西，現上環消防局和皇后街之間。

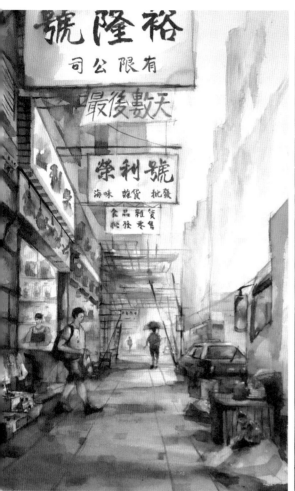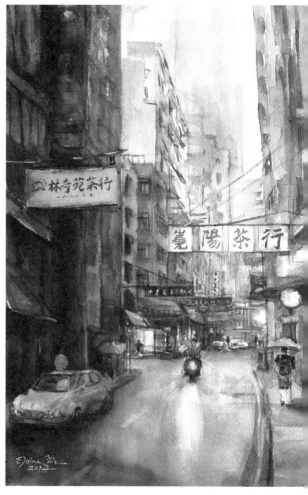

《海味街》（左圖）與《都市探險》（右圖）兩幅水彩畫，分別取景自文咸西街和文咸東街，創作於 2018 與 2017 年。上環街道各具鮮明特色，其中有兩條街道都叫文咸街，但是並非完全連接。東西兩條文咸街都是昔日「南北行」的其中一個集中地，所以也有「南北行街」之稱。

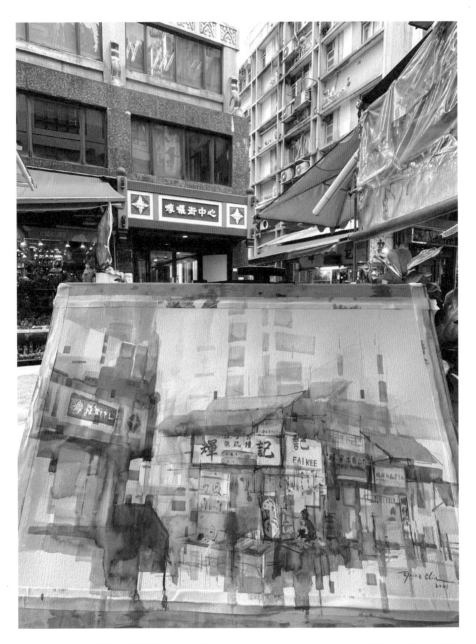

2021年創作的《摩羅上街現場寫生》水彩畫。技巧上，比起早期畫作，這幅寫生更大膽一點抽取視覺元素，例如古董攤位、招牌的書法，並以黃、綠、紅為主調。話說摩羅街這個街道名稱，源於香港開埠初期這裏聚集不少印度水手與士兵擺賣貨品。到二十世紀初，居於摩羅街的印度人已陸續遷離，後來只剩十多戶；街道商舖亦由經營字畫、古董等雜貨的華人進駐，聞名至今。直到繪畫當天，街道仍滿佈大大小小的古董雜玩攤檔和店舖，歷史氣息濃厚。

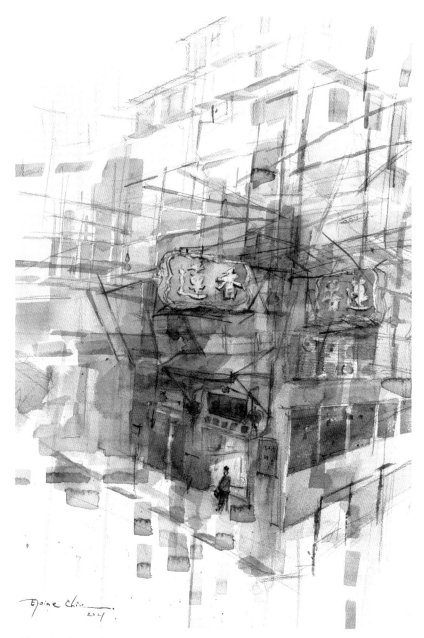

這幅《搭棚中的蓮香樓》繪於 2021 年。蓮香樓前身是廣州號稱「蓮蓉第一家」的糕酥館，於清光緒年間改名「連香樓」（宣統年間再易名為蓮香樓），是一家百年老茶樓。雖然穗、港兩店在經營上早已脫鈎，但香港蓮香樓絕對是弘揚廣東飲茶文化的推手之一。繪畫蓮香樓時，剛好碰上其外牆招牌搭棚的一刻，竹棚形成幾何線條，令畫面添上一絲脆弱感覺。可惜蓮香樓已於 2022 年 8 月結業，此畫頓成追憶。

《嘉咸街街市》鋼筆畫（上圖），繪於
2015 年。當時跟隨前輩們到這個百年濕
街市為聯署申請保留而寫生。至 2017
年，我重回舊地，創作了水彩紙本《嘉
咸街街市》（右頁圖），再次繪下這個
百歲街市的日常景色，畫面使用了較溫
暖的色調，希望復原其舊貌。

嘉 咸 街

　　還在港大求學時，我經常有機會在上環
區散步，將眼前看見的景貌用較寫實的筆觸
記錄下來。若要在上環尋找我獨特的記憶點，
除了街道寫生，就要數嘉咸街和石板街了。

　　嘉咸街名字起源已不可考，有説是紀
念英國政治家 Sir James Graham（1792
- 1861），另有指是紀念英軍將領 Sir
Fortescue Graham（1794 - 1880）。這條
街上最出名的存在要數至今已有約 160 年
歷史，全港最古老的露天市集嘉咸街街市。
2014 年我聽聞該百年濕街市快將拆卸重建
的消息，遂跟隨寫生前輩們到這裏作畫聯署
申請保留。在「卑利街／嘉咸街重建計劃」
下，這街市將變成私人住宅及嘉咸市集，而
街道原有的十七間檔乾貨店及食肆須於翌年
遷出，另十一檔濕貨店則可待至新鮮貨市場
落成後繼續經營。

　　2015 年商戶遷出限期屆滿前，七十年老
店新景記麵家將最後兩天的全數生意額捐給
護老院，吸引不少市民來光顧緬懷；亦有餐
廳因堅拒遷離，加上民眾不捨心情，引發了
堵路行動。當年，我第一次感受到在重建巨
輪下，百年歷史景色可以變得如此脆弱。

2015 年，我跟着前輩們到嘉咸街街市寫生。

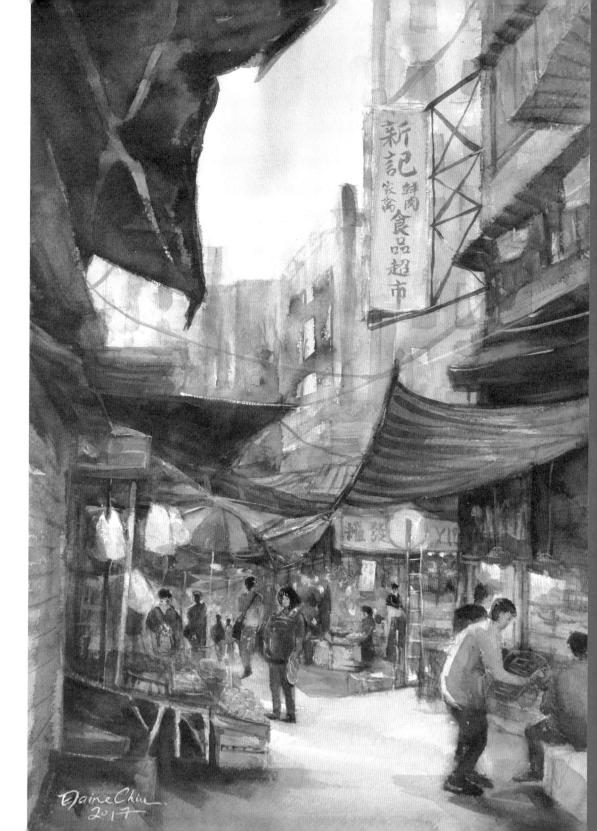

新記
鮮肉
家禽
食品
超市

Daine Chiu
2017

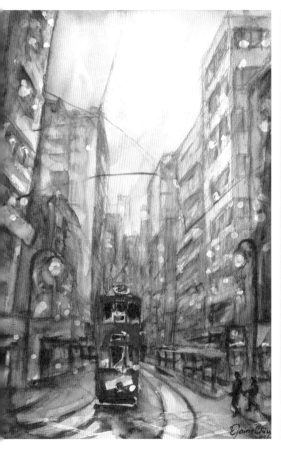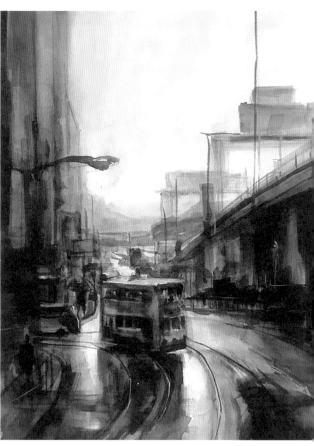

《舊城小愛》（左圖）與《安然》（右圖）兩幅水彩畫，分別創作於2016年和2018年，不約而同以「叮叮車」為主題。《舊城小愛》繪下電車駛到紅磚外牆的西港城（舊上環街市北座大樓）一刻，粉紅色調融入整幅畫，頓時浪漫非常。《安然》取景於上環干諾道中電車路，日落時分，電車緩緩轉彎之際，好像將時間定格下來，帶點超現實感覺：道路原本車輛奔馳，甚麼回憶都留不住；但只要電車慢慢駛過，就如時間囊般將社區文化、時間與情懷承載起來。

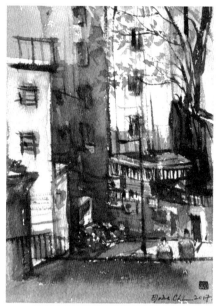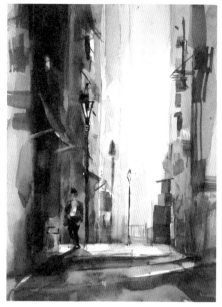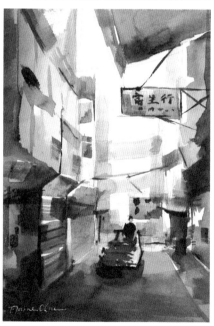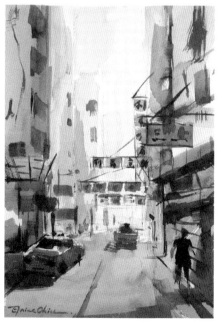

《上環小巷》現場速寫系列（2017 年至 2018 年），分別取景於上環卅間（左上圖）、石板街後巷（右上圖）及永樂街巷子（下二圖）。英國藝術理論家 William Gilpin 在 1768 年提出 Picturesque 藝術理論，鼓勵藝術家在平凡角落中另覓柳暗花明的景色美學。受此啟發，我學到不一定要在上環尋找宏偉（Sublime）景點，而是嘗試用尋寶者的眼光發掘一些殘缺（Ruins）和其前後層次的美感，採取畫中框的構圖，建立前、中、後三個層次的景色，將畫家視角透過密密麻麻的招牌小巷呈現出來。

兩幅《石板街》水彩畫分別繪於 2016 年（左圖）及 2017 年（右圖）。受到 Gilpin 的理論啟發，與其把景色描繪得光鮮、宏偉，倒不如將石板街的歷史痕跡表達出來。善用前景的簷篷，將街道透視縮小，讓街頭探險感覺呈現出來，更希望主動尋找「平凡中的不平凡」美學。

石 板 街

石板街，正式名稱為砵典乍街，在 1858 年以香港總督砵甸乍命名，現時屬於一級歷史建築。石板街連接上方的荷李活道以及下方的干諾道中，有別其他尋常的道路設計，石板街利用一凹一凸的石塊砌成街道，既方便行人上落陡峭的中上環街路，也有助雨水從兩旁瀉走，也讓「石板街」這個簡明易記的別稱流傳至今。

在寫生時喜歡探尋怎麼樣的街景？石板街給我很大的啟發。記得讀高中時，還未懂得如何發掘和尋找自己喜歡甚麼風景，在繪畫一些著名景點如天星碼頭、尖沙咀鐘樓、海洋公園等的過程中，接觸到了鼎鼎大名的石板街。這條街道於商業區中創造了一道歷史風景線，窄窄的斜路兩旁聚集着鐵皮排檔，街道更緊貼着幾條主要交通大道，包括繁華的皇后大道中、荷李活道等。這個強烈的對比，驅使畫家必須作出很迫切的素材取捨：該站在歷史的一方，還是商業的一方？當時我開始意識到，寫生不只是客觀的「搬字過紙」，每一筆、每種構圖都反映了個人立場和選擇，假如運用得宜，畫面就能建立出鮮明的故事與訊息。

石板街豐富而混雜的街道字型學（Typography），也引發出一些我對於「身份」的思考。歷史悠久的石板街，經歷過英治初期，到戰後經濟騰飛的日子，兩旁的小排檔應運而生，從老照片中可以看到檔舖種類多樣化，包括皮鞋、影樓、裁縫等，應對來自五湖四海的中外客人。由街道拾級而上，從低至高穿梭於層層疊疊的店舖招牌下，這個有趣的觀賞形式，在我眼中好像一幅立體拼貼畫，將霓虹招牌、手寫中文書法招牌、勾線英文書法，甚至混雜日文、法文的廣告牌等等，一次過呈現眼前。這種視覺衝擊，除了帶來美學上的啟發，更迎面拋來一個問題──香港的視覺文化身份，究竟是怎麼樣的呢？

繪畫街景時，通常都是從第一身視覺出發。個人很喜歡這種自然的角度，透過畫面直接反映眼前的街道風景，讓所有人都能輕易代入其中。然而，隨着愈畫愈多，看着香港風景，感覺也像看着自己，難道自己的身份不也是同樣的混雜、多元、難以尋根究柢？不也是處於中西的夾縫，每時每刻都要選擇自己的文化角色和定位嗎？

篇末，我要感謝石板街和上環的各處街景，讓我從尋找寫生對象，建立出「追尋自我」的初步意識。可能正因這樣，我繪的上環，也有點像自畫像，又或者是給上環的情書。

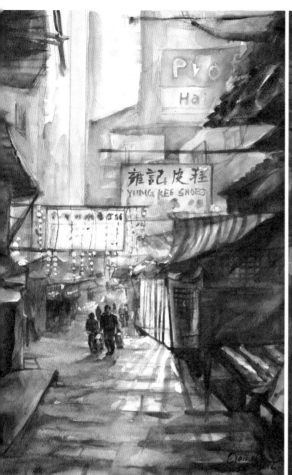

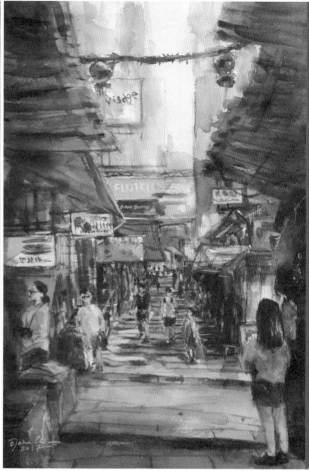

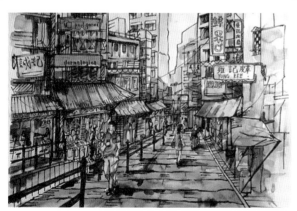

讀中六時創作的《石板街》水彩畫，首度意識到寫生不只是客觀地「搬字過紙」，而是反映了個人立場和選擇。

每一幅上環的畫作，都是我寫給上環的情書。

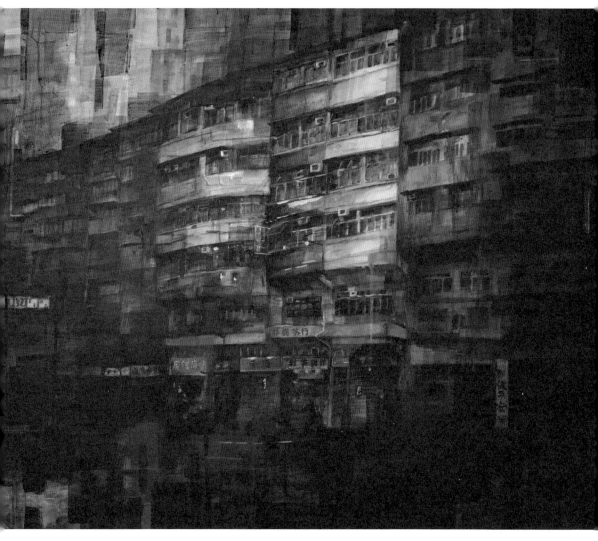

這裏透露一個我作畫的流程。這兩幅畫是取景上環皇后大道西的塑膠彩畫（上圖）和原子筆寫生（右圖），同樣繪於 2023 年。在創作以皇后大道西的一排唐樓為對象的塑膠彩畫前，我先到現場寫生，之後回工作室繪畫了這張畫作。寫生的時候，我以原子筆記錄街道的細節，包括店舖的裝飾、街道的空間感，以及線條的韻律。這些素材成為了之後進一步創作大畫的重要空間記憶，以及繪畫時的肌肉記憶，並有助我理解這個建築物的結構。

作畫之際，我決定將焦點放置於畫面中央，四周則虛化，使用一層一層疊加的畫法，讓水跡、滴痕自然流露，就像隔空與老唐樓對話。我覺得，這些偶發的筆觸，就好像繪畫主體自己在說話的感覺。希望透過畫作將這些隱藏在大廈背後的精神和思緒，傳達給觀眾知道。

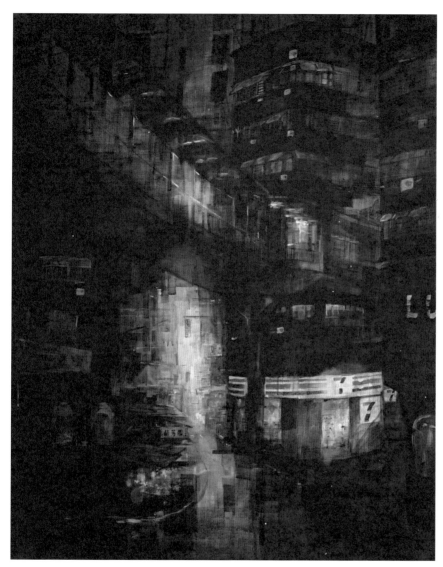

這幅塑膠彩畫作《擺花街》（上圖）取景自中環擺花街，繪於 2023 年。在創作前我也是先到擺花街附近的咖啡室內進行速寫（右圖），隔着玻璃看到一個蔚藍色的景象，啟發我創作這幅作品。

繪畫時想模擬自己在深海潛水的視覺，就像游進街道之中，在這條斜坡小巷中穿梭，找尋隱藏在街盡頭的寶藏。盡頭處為嘉咸街街市，現時那裏是一個正在興建新樓宇的地盤。我將盡頭處模糊處理，營造出「好像再也找尋不了相同的街市景象」的感覺，但是擺花街的印象和記憶則依然長存。

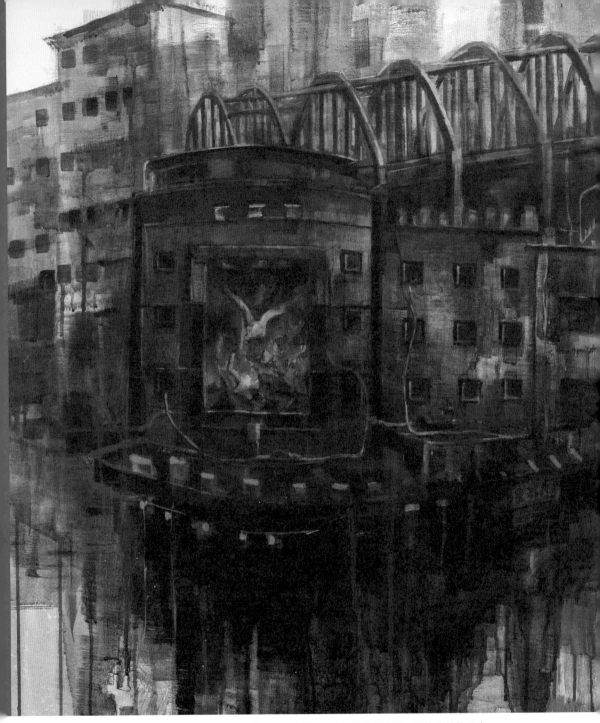

《皇都戲院》創作於 2021 年。回想自己最早於 2016 年到北角皇都戲院寫生時，這幢建築物已處
於荒廢狀態，瀕臨重建。在充滿特色的「飛拱」桁架下，皇都恍如只剩軀殼的鐵達尼號殘骸。可
是對於我這位寫生者來說，建築物老去的模樣反而有一種奇特的美態，可能因為洗盡鉛華，卸下
了商業包裝，只要輕輕對視，彷彿就能穿透、觸碰到它的歷史與靈魂……

【二】

北角與東區

　　第二站，帶大家遊覽一個感覺和氛圍都跟上環迥然不同的地區——北角，若說上環讓我感到溫柔清秀的氣質，北角則是充滿了男子氣概，而且熱鬧又親切。

　　作為香港較早期發展的地區之一，顧名思義，北角位於港島的最北端。資料顯示，古來並無北角此地名，是開埠後，英國測量師登上港島量度出最北端突出的岬角，命名為 North Point，才出現了北角這個具技術實用性的地名。而隨着香港城市發展，北角逐漸被稱為「小福建」，因福建商人郭春秧積極開發，令此地區成了閩南語系華僑，包括來自潮州、廈門、台灣、新加坡、印尼、馬來西亞等地的群體聚居處。

　　遊覽北角，可感受到這裏的城景相當霸氣。從糖水道轉入英皇道，迎面而來一條橫貫馬路的架空行人天橋，緊接着便是有粗獷石屎外牆的皇冠大廈、麗宮大廈等唐樓住宅。這些唐樓窗戶密密麻麻，外牆沒有過多的修飾，並以紅色、橙色等具警戒意味的顏色作外框架，儼如堡壘城牆，帶來一種震懾感。

《皇都戲院》寫生畫，成於 2016 年我首次親身到皇都戲院之際。最震撼眼球的第一印象，就是皇都頂部外形奇特、獲國際保育組織 Docomomo International 評為「世上戲院建築獨一無二」的桁架支撐結構，也是我對這個北角地標的最深刻印象。外露桁架設計讓建築物的外觀異常出眾，更是獨步亞洲。

皇 都 戲 院

沿英皇道向東進發，一座外型奇特出眾，跟旁邊其他樓宇格格不入的建築物就會映入眼簾，那就是名噪一時的皇都戲院。它由三部分建築物，分別是皇都戲院大廈、皇都戲院及商場組成。而皇都戲院前身是 1952 年落成的璇宮戲院，除了是電影院，於上世紀六七十年代曾是歌舞表演場地，連鄧麗君也在這裏表演過。

皇都戲院於 2017 年獲評為一級歷史建築，但其去留卻一直存在爭議。在 2015 年，傳出有財團對皇都地段物業進行大規模收購行動，擬進行拆卸重建，消息引起許多文物保育人士、文化研究者和寫生者的關注。自 2016 年起，我也曾多次跟着寫生保育組織到皇都作畫。直至 2020 年 10 月，新世界發展以近 48 億港元拍下皇都戲院大廈的全部業權，並宣佈將會保育皇都戲院的部分，承諾「復修、保留和重塑戲院古蹟的歷史面貌」，

包括其獨特的「飛拱」桁架結構，命途多舛的皇都才得以安定下來。

2016 年我第一次親臨皇都時，對其頂部俗稱「飛拱」的桁架支撐結構留下深刻印象。查閱了一些建築學資料，這個支撐構造「吊起」下方的戲院放映室，讓可容納逾千人的戲院內部毋須設置樑柱，避免阻礙觀眾視線，同時有助減低源自街外聲響所產生的震動，具有提升院內視聽質素的功能。至於桁架外露設計，雖然有指出於成本考量，結果反而成為一大特色。

來皇都戲院寫生時，那裏早已陷入荒廢狀態，只餘寥寥數間地舖開放，昔日老店如輝煌洋服、溫莎髮廊、公主眼鏡等已不復存在。走進商場地庫，則還有書法師傅檔口、郵票收藏店和鞋店等小商戶營運。

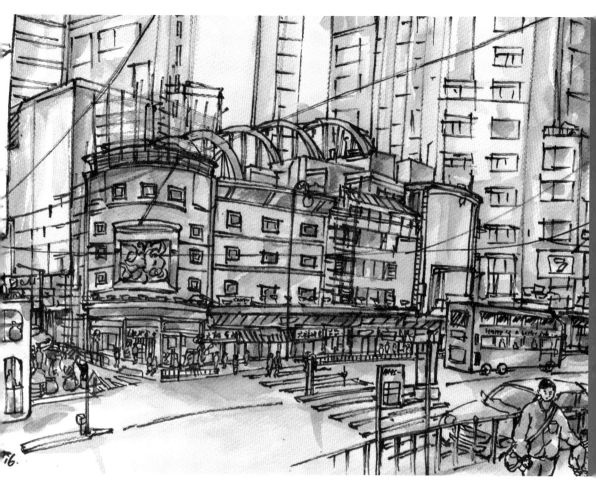

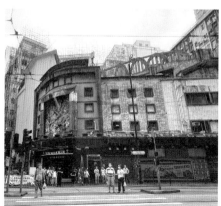

於 2021 年，應發展商之邀，在重建工程前參加皇都戲院拱頂考察團，近距離觀賞「飛拱」桁架結構，記錄下重建前的皇都拱頂和部分院內遺貌。

撤除皇都戲院異常「搶鏡」的外觀，包括「飛拱桁架」及戲院大門正上方的「蟬迷董卓」浮雕，其實皇都內部亦孕育了不少本地文化。當中以人稱「真體字伯伯」的歐陽師傅書法檔口最出名，在他遷離前，我曾到着其檔口進行寫生，有不少感受。我認為，這種有機空間（Organic Social Space）相對於規劃空間（Geometric Space），更能帶動社區的文藝發展。

有機空間指由下而上（Bottom-Up），由民間自發、沒有事前規劃地生成的社區，這往往可以衍生出令人意想不到的市區景觀。在香港，最典型的例子莫過於街上密密麻麻的招牌、已清拆的九龍城寨及本文所談的皇都，它們均屬於非政府規管之下的民間副產品。反之，規劃空間則是由上而下（Top-Down）有計劃地營造出來的社區，例如活化舊建築群、新市鎮規劃等。

儘管主動且有意識地進行規劃或資助，能幫助某些城景加快形成，但「不規劃」、「不資助」也能孕育出另一種夾縫中的藝術，而許多這些由下而上自發的藝術，今時今日都被「博物館化」，例如霓虹招牌、九龍皇帝的墨寶字跡等，都已納入現代藝術博物館M+館藏。這個矛盾而有趣的現象，也值得大家思考。

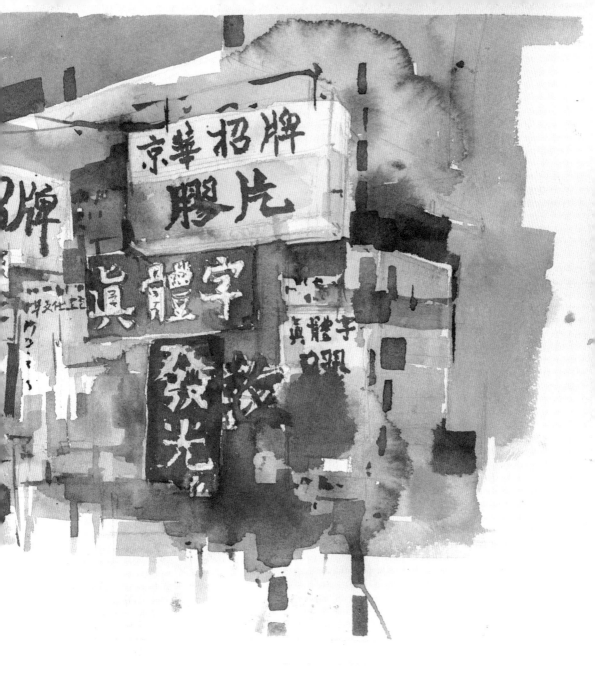

《皇都戲院內部寫生》水彩畫，繪於 2020 年。皇都戲院內孕育了不少本地文化，當中最廣為人知的是外號「真體字伯伯」的歐陽師傅及其書法。皇都被全權收購後，歐陽師傅遷到同區另一地舖繼續營業。我有幸在他的書法檔「京華招牌」還離前進行現場寫生。歐陽師傅把自己的字體命名為「真體字」，主張自己筆墨的正統性；其檔口密密麻麻的膠片燈箱招牌，配搭着搶眼的字體和用色，創造出一種獨特的美感。

《春秧街街市》水彩寫生畫，創作於 2019 年，以春秧街最特別的奇觀——貫穿街市的電車線——為描繪對象。行駛中的電車不時以叮叮聲響提醒行人小心，形成電車與市集二合一的有趣街景。寫生時感受到這裏高漲熱烈的氣氛和溫度，街市的叫賣聲、電車的叮叮聲，營造一個高分貝但又很和諧的畫面。因此我選用高彩度的暖色調，如紅色、橙色等，希望反映出春秧街的喧囂感。

春 秧 街

從皇都順着英皇道電車路前行，東行電車線路軌會在途中一分為二：一邊是直駛向鰂魚涌，另一邊則左轉入內街，到達堪稱北角建區以來最熱鬧繁華的街道——春秧街。

春秧街東接糖水道，西連北角道，這裏的最大特色是把街市和電車路融合為一。翻查資料，原來電車穿越街市的道路奇觀，並非當局規劃原意，而是商業決定。在 1953 年，電車公司決定將東行線的終點站由銅鑼灣延長至北角，惟因英皇道的闊度不足以讓電車在終點掉頭，所以電車公司特地在春秧街鋪設了一段新路軌作為支線，讓電車可從北角道轉入春秧街，再駛入糖水道的北角總站讓電車掉頭。結果，這個商業計劃成就了一個香港市區奇景。

在春秧街一帶的傳統老區，或許因外來人口較少，街坊們都如「老鄉」，粗聲大氣，卻又令人感到一種親切。在這裏寫生的三小時，經過我身旁的圍觀者普遍都在這兒住了二三十年，對街道的一磚一瓦瞭如指掌，並興高采烈地訴說這條街道的歷史和回憶。例如哪裏換了個招牌、哪家店鋪換過東主，均如數家珍。短短一個上午，就有大約一二百人跟我這位寫生者互動，醞釀出最濃烈的人人一齊參與、一齊分享、一齊讚賞的氣氛，印象特別深刻。

在春秧街寫生時，街坊們都很樂意跟我這位外來寫生者進行交流，熱鬧氣氛亦躍然紙上。

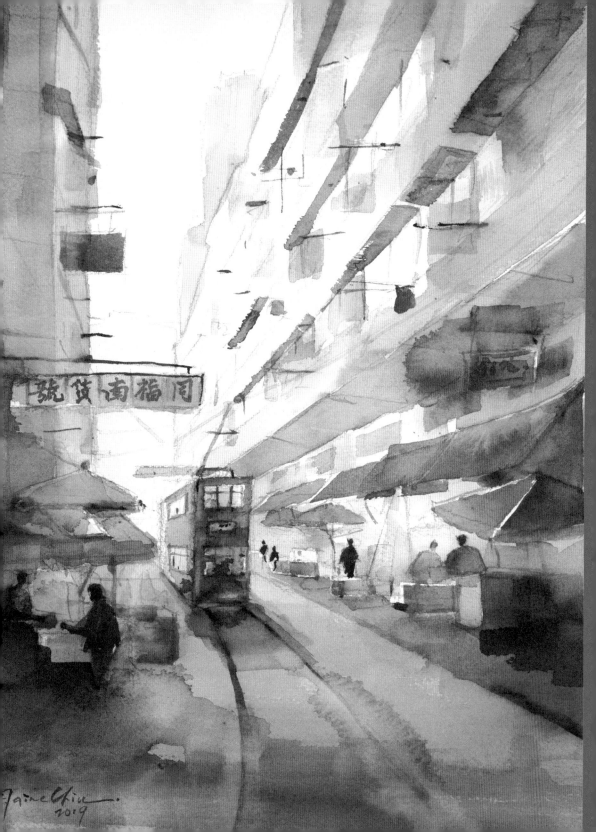

同福南貨號

繼 園 臺

穿過春秋街沿英皇道往東行，來到北角與鰂魚涌的交界線電照道，再順着電照道踏往半山斜坡，就會抵達由繼園街、繼園上里及繼園下里三條街道組成的「繼園臺」建築群（部分樓宇已於 2021 年被發展商收購拆卸，現為豪宅柏蔚山）。

翻查資料，繼園臺的前身「繼園」大宅頗有來頭，它是民國時期廣東軍政界名人陳維周（粵系軍閥「南天王」陳濟棠的兄長）南下香港後，於 1940 年代初購地築建的大宅，連帶周邊街道亦因而得名。五十年代寓居繼園街的知名作家司馬長風，曾撰寫散文《繼園的哀愁》形容：「繼園的建築非常別緻，結構的外形四四方方像一座中古歐洲的城堡；可是四角的綠瓦飛簷，以及鑲有汗白玉石柱，欄杆的迴廊，紅磚砌成的圍牆則又純粹是中國風。」為繼園的風雅留下珍貴文字紀錄。

輾轉到七十年代，繼園業權更易，最終改建成數幢私人樓宇，由於是依坡而建，故部分樓宇以支柱架起地基，有如架空舞台，故坊間稱為「繼園臺」。不知是否跟陳維周的軍政背景出身有關，繼園臺靠山而立，附近林蔭處處，加上需要走一段斜路才能抵達，令整個地段有點像臨崖的古堡，給人一種隱蔽安全的感覺；而略帶粗糙的純色外牆設計，乍看好像戰船的艦橋或金屬裝甲車，緊緊包圍着內裏的住宅，守衛森嚴。

《繼園臺》水彩畫，繪於 2021 年。繼園臺位於繼園街盡頭，沿坡而建，自成一角，其建築結構驟眼看似一艘戰艦，可分成上下兩部分：下方為舖頭和低層住宅，弧形設計，如船底；上方則是住宅，從平台向上延伸，如船艙。在繪畫之際，站在斜坡低處往上望，就像迎着船首，形成極富動感的透視，建築物恍若會緩緩向自己駛過來。同時使用大筆刷掃出繼園臺的粗獷感，「船底」則懸空，訴說着被消失在時空中的故事。

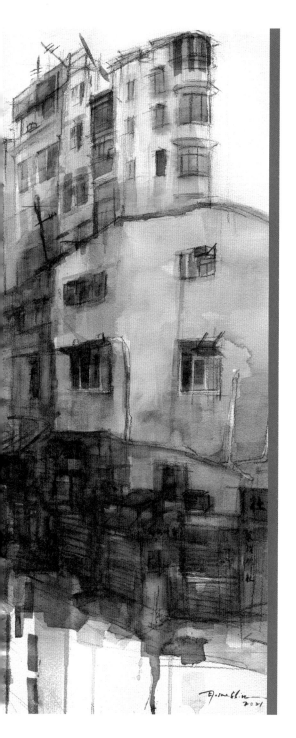

儘管繼園臺外觀冷峻粗獷，但回首歷史，那裏曾是不少文人墨客居住或留下蹤迹之地。除了前文提過的司馬長風，文藝評論家兼翻譯家宋淇與其妻子鄺文美亦曾住在這裏，而他們的好友，傳奇女作家張愛玲旅居香港時，據説也經常到這裏作客；上海大亨杜月笙遺孀、京劇名伶孟小冬也曾寓居繼園街。與此同時，繼園臺一帶亦是不少港產電影，包括《A1頭條》、《公主復仇記》等的取景地，當然少不了直接取用地名的動畫電影《繼園臺七號》。上述種種，均為繼園臺的堡壘味道額外增添一絲文青氣質，只可惜現在只能從影像照片或畫作等窺見其往昔風采了。

總括而言，北角的美感與上環不同，因為北角市貌擁有剛強的外表，令人感覺難以靠近。但只要花點時間去欣賞，就能發掘其內心埋藏着的溫情和一縷文秀氣質。北角其實是固執地用這種怪奇外表，抵抗着生活的平凡，燃燒着對生活的熱誠。隨着我繪下更多的北角，愈發覺得這種美，愈看，愈耐看。

攝於筆者在繼園臺寫生之際，可惜這個建築群正在逐漸消失於城市發展的巨輪下。

《海山樓》水彩畫，繪於 2020 年。寫生時遇上雨天，地面盡濕，部分通道更出現水浸。但天井位置的舖頭依舊營業，服務居民，期間亦有不少街坊前來跟正在繪畫的我談天。怪獸大廈對於許多遊客來說或許是一種超現實景象，但對香港人來說，只是反映了地狹人稠的生活日常。高密度建築構成了一種「港式韻味」，恍如跟香港市貌劃上等號。

寫生當日下着雨，採光不足下，令怪獸大廈更富壓迫感。

怪 獸 大 廈

我們繼續向着鰂魚涌進發，因為那裏有一個地方是十分值得一看的，相信不少人都猜到了，說起鰂魚涌當然就不能不談「怪獸大廈」了，這個民間暱稱發源於何時已不可考，但只要是香港人應該都不會感到陌生。

「怪獸大廈」建築群之所以享負盛名，跟它先後在 2014 年及 2017 年獲選為荷里活電影《變形金剛 4》和《攻殼機動隊》的取景地點大有關係。除了電影，更有不少外國音樂人到這裏取景拍 MV，包括日本 MONDO GROSSO 和滿島光的作品《迷宮》、韓國男團 GOT7 的 *You Are*、挪威 Alan Walker 的 *Sing Me to Sleep* 等等。近年在社交媒體平台上，不論是遊客還是港人都愛到「怪獸大廈」拍照留影，成了超熱門的「打卡」景點。

話說回來，「怪獸大廈」不是一幢大廈，而是一個大型唐樓建築群，包含海山樓、益昌大廈、益發大廈、海景樓和福昌樓五幢巨型住宅樓宇。整個建築群原本名為百嘉新邨，1960 年代初由發展商章記公司與華源置業興建。可是工程「爛尾」，最後須由另外五家發展商接手，亦由一個整體變成五幢分別銷售的住宅大廈。五座大型唐樓共提供逾 2,400 個單位，若以每單位容納四至六人計，估計住了超過一萬人。

在這個極高密度的佈局中，為符合當年設計建築法規需要的採光和通風法律要求，所以呈 E 字（或 M 字）型排列的五廈之間建有兩個大天井，至於巨型外牆則圍在四邊，從地面低處往上望，天空變得狹小，唐樓外牆凹凹凸凸密密麻麻，形成像 Cyberpunk 般的科幻機械質感，真的很有「怪獸」壓迫感。

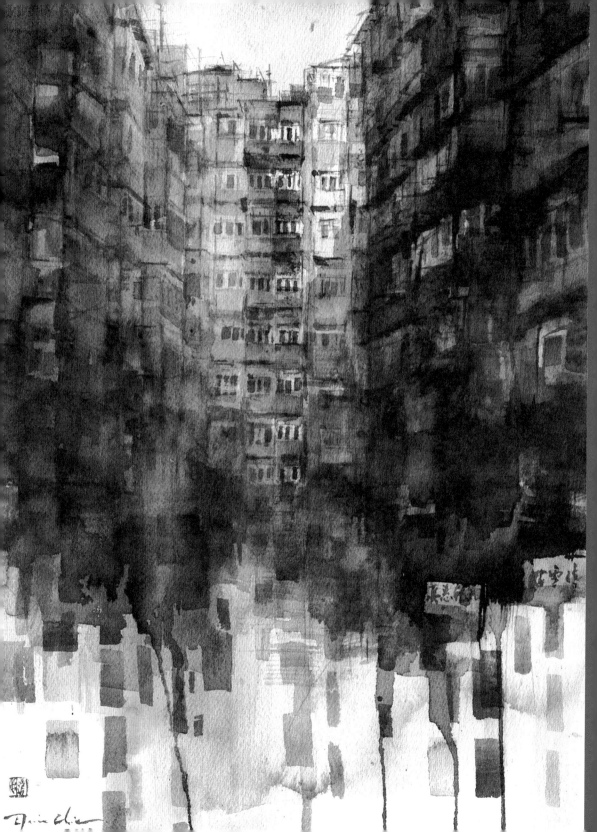

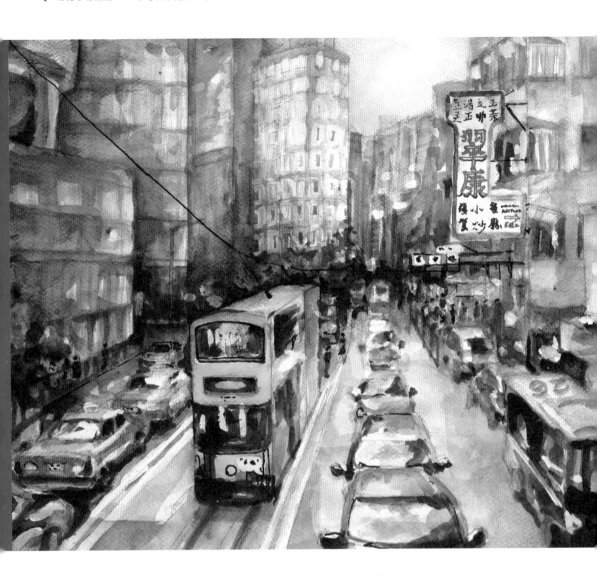

《灣仔莊士敦道》水彩紙本畫，繪於 2016 年。繪畫這張畫的時候，我坐在電車上層的最後一排，
從車窗探頭往後望，視點較高，感覺霓虹招牌好像觸手可碰。這個回望的視角，有點像是看影片
時倒轉回播的感覺，於是下筆時選上懷舊的咖啡系色調，以配合這個回望的畫面。

【三】

灣仔

　　港島有上環、中環，那究竟有沒有「下環」呢？第三站，我們來到港島區的中部，也是香港開埠初期被劃為「下環」的灣仔區。灣仔這個地名，有着「小海灣」的含意。由於港島歷來的填海工程，今天我們已不能親眼看到小海灣所在之處，其實在填海之前，皇后大道東、大王東街和大王西街「洪聖廟」這沿海一帶，就是「灣仔」這個小海灣的所在地了。

　　灣仔的不少街道名稱都充滿詩意，背後往往都有一段故事。例如春園街，名字優美，源於寶順洋行東主 Lancelot Dent（1799 - 1853）在此地建有私邸「春園別墅」，而春園英文本意是內有泉水的宅院（泉水的英文為 Spring，與春天相同）；該泉的水源則來自石水渠街，又一個形象化街名。此外，灣仔有三條分別名為日、月、星的街道，那裏是香港第一家發電廠的原址，遂借取《三字經》中的「三光者，日月星」來祈願電力帶來光明。在星街附近，還有光明街、電氣街等，均與發電廠有關。區內也有不少街名取自中國城市名，如汕頭街和廈門街在 1900 年代曾是儲存轉運貨品的倉庫，因貨物通常會

再運往華南口岸，因而得名。以行業命名的，不得不提俗稱「囍帖街」的利東街，因舊時這裏聚有大量印刷店家，並以印製囍帖稱著。

　　除了街名承載的故事，從畫家角度出發，灣仔的建築形式也格外豐富，顏色更是五彩紛呈。樓宇種類方面，從唐樓、洋房，到寺廟、摩登建築、高樓大廈等，琳瑯滿目，一應俱全，反映灣仔豐富且多元化的歷史。大型商場有時代廣場、希慎廣場、世貿中心等；文娛康樂則有會展、香港大球場、南華體育會、修頓球場、香港中央圖書館及維多利亞公園等。宗教處所有北帝廟、錫克廟等；歷史建築則有近年已改建的灣仔街市，以及重新修復的和昌大押。至於顏色方面，有以色彩命名的房子如綠屋、藍屋，以及外牆經翻新後塗上紅黃藍三色的中匯大樓。

　　對比上環與北角，位於兩者中間的灣仔區，給我的感覺是商業氣息濃厚，人們走在灣仔街頭，步速都不期然變得較快。這或許會為寫生者帶來一些心理挑戰，因難以靜靜地觀察或繪畫街景。以下，讓我分享一些在灣仔繪畫的心得吧！

藍 屋

於石水渠街的上坡一隅，座落了一幢猶如藍精靈居住的小房子。在這個小斜坡，有藍屋子、橙屋子、綠屋子整齊列隊，好像置身童話故事的一個角落，究竟有甚麼特別的故事呢？

作為焦點的藍屋，造型特別，已獲列入一級歷史建築。但藍色造型並非其「原廠設定」，而是無心插柳之作。事緣 1990 年代，政府打算為藍屋修補外牆重上油漆，惟因當時庫存只剩下水務署常用的藍色油漆，結果外牆便被髹成鮮艷奪目的全藍色，自此被稱為「藍屋」。

近年社會發展迅速，灣仔區成為市區重建發展的對象，藍屋亦曾捲入拆卸危機。2006 年至 2010 年，灣仔的藍屋、囍帖街、和昌大押被納入重建。結果幾經爭取下，藍屋獲當局原址原幢保留，並重新發展附近一帶的建築物，包括黃屋（建於 1920 年代，外牆塗上黃色）和橙屋（建於 1950 年代，曾用作貯木場，外牆為橙色）。到 2010 年，聖雅各福群會提倡獨特的「留屋留人」保育模式，讓藍屋、黃屋及橙屋共 14 戶家庭原址續居，而藍屋商舖位則活化成「灣仔民間生活館」（現為「香港故事館」），提供導賞團、小食店、公眾休憩處等服務，繼續為社區出力。藍屋活化項目獲香港建築師學會評為「香港史上最成功的建築改造活化工程」，更於 2017 年獲聯合國頒發「亞太區文化遺產保育保護獎」最高榮譽「卓越大獎」！

事實上，市區環境中的色彩，對於社區中民眾的身份、記憶的形成有不可忽視的影響力。當地區出現某種「特別的顏色」，譬如藍屋建築群及周邊街道，就會構成較強烈的社區場所感（Sense of Place）。當社區擁有這樣獨特的記憶點，有助當區民眾建立較強的自我身份認同感。

我在藍屋寫生之際，對附近街道、社區的顏色有較長時間接觸，下筆時亦會分析眼前景色中，不同顏色建築物的相互關係。若風景顏色繽紛，畫家要主動思考顏色的共通點，使畫面融和；當風景顏色單調，則要找尋當中細微的色調、明度變化，把這些變化放大，以提高畫面豐富程度。這種畫家小習慣，有助了解不同社區的「顏色身份認同」，亦即是市區顏色學（Urban colourscape），透過顏色了解社區的氣質、個性。

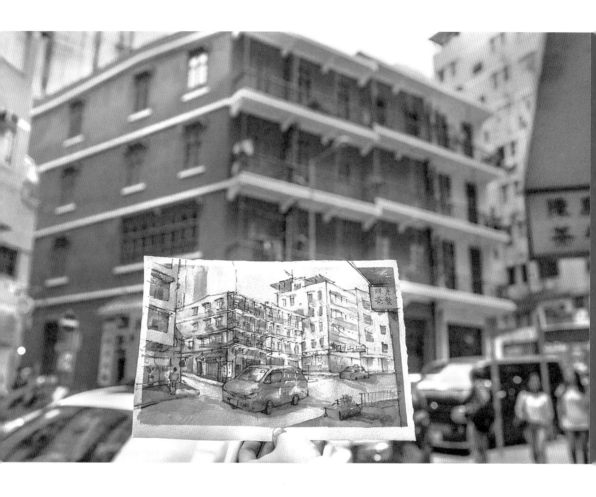

《灣仔藍屋》寫生畫（2018年作）與實景對照。藍屋別樹一格的結構和顏色，以及周邊街道佈局密密麻麻，看似不容易畫。但只要運用得宜，藍屋的冷色配搭旁邊暖色系的橙屋、黃屋，形成對比色，再加上前景的汽車，可為畫面增添動感。基於這條街道獨有的繽紛色彩，故寫生時反而毋須額外苦思如何增添顏色變化，只要如實記下這些建築物的固有色（Local colours），並以統一的環境色（Environmental colour）作和諧，自可繪出顏色豐富，又不會過度跳脫的畫面。

莊 士 敦 道

　　若要在灣仔區內最繁忙的街道——莊士敦道——立起畫架寫生，對畫家可算是一大挑戰吧！莊士敦道全長約 900 米，貫穿灣仔東西，東起自克街，西至熙信大廈附近。這裏車水馬龍，是區內其中一條主要交通幹道。每次乘搭電車，我都很享受經過這條大道的時刻，觀看沿途知名地標景點，亦有不少特別的舊式招牌在頭上掠過，份外感受到灣仔區的活躍氣氛。

　　莊士敦道一名，源自 1841 年開埠初期委任的行政官 A. R. Johnston。這條有逾百年歷史的街道，散落不少歷史「築跡」。包括現存的修頓球場、利工民門市、循道衛理香港堂，以及昔日香港著名茶樓龍門大酒樓（已於 2009 年結業），還有經過重建活化的和昌大押、利東街（囍帖街）等。

　　從灣仔的街景之中，體驗到這區的多元、靈活和活力，承載着不同的歷史，又能互相共存。經歷一段重建歷史之後，灣仔街道特色有了變化，但觀看宏觀歷史，灣仔正是在變化之中尋找永恒，他置身在商業洪流之中，無畏無懼，內裏拼搏的精神得以流傳了下來。

莊士敦道的古建築包括落成於 1888 年至 1900 年代的和昌大押（左圖，攝於 2018 年）。此外，還保留了一些外型設計具個性的唐樓，如「三原色大廈」中匯大樓（右圖，攝於 2023 年）。

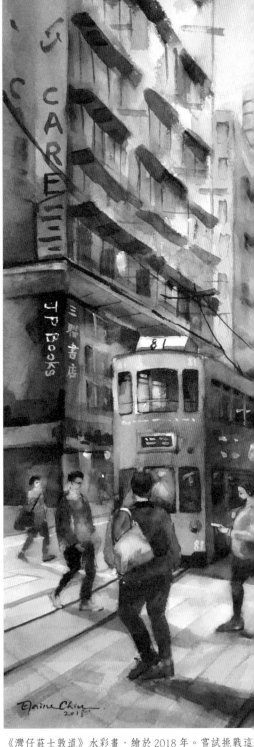

《灣仔莊士敦道》水彩畫，繪於 2018 年。嘗試挑戰這一條車水馬龍、人流暢旺之極的灣仔主要幹道。

《灣仔莊士敦道現場寫生》，繪於 2021 年。我這次運用了較多的幾何形狀筆觸來繪畫莊士敦道的景色。由於當天碰巧遇到一輛全綠色的電車，立時決定將畫面色調改為綠色，以凸顯主角「叮叮」，而旁邊的大廈則以方格交代。繪畫電車時，我通常會把它的懸空電線與地面路軌的黑線繪畫出來，引領觀眾的視線從畫面邊緣移動到畫面中央的電車。從構圖角度看，這些線條擔當引導線（Leading lines）的角色，能有效控制觀眾視點，收到聚焦之效。

【四】

香港仔與南區

《南區的日落》水彩畫，繪於 2018 年。創作意念啟發自 2017 年剛從愛丁堡大學當完交換生回港後，某次乘搭的士往數碼港期間，駛至一條靠山的天橋時，看着天空與大海的交界線，好像漂浮在天空中，剎那間覺得自己好像回到了愛丁堡，同樣是一種觸碰到天涯海角，恍若走到風景盡頭，能找到海洋與天際的邊緣的感覺。

當時看着眼前的天空，彷彿把英國的風景帶回香港，便決定把這種夢幻的感覺畫下來。

對本港每個區域，我都總會有留下最深刻印象的一幕——或顏色，或一幀照片，或一幅幅連環畫。而我對南區的印象，則是一抹近在眼前、如霧如幻的青黃色日暮，《南區的日落》這幅畫可作代表。

事實上，在港鐵南港島線開通之前，南區對我而言是遙遠且難以觸及的地區之一。畢竟以往這裏是香港十八區中少數鐵路無法直達之處，出入只有薄扶林道和香港仔隧道兩條高速公路，以及繞山的普通行車路域多利道和黃泥涌峽道。因山勢崎嶇，道路甚多彎位，且不少都是單程行車線，故每次進入南區，都有一種在英國郊區駕車的探險感。

早在香港開埠前，南區已有一些原居民和水上人定居。如今區內人口逾 27 萬，分別住在公營房屋、私人住宅和豪宅，同時南區也有不少外國人居住。此外，南區土地用途亦十分多樣化，工商業有黃竹坑、鴨脷洲工業區，以及新興的數碼港；旅遊景點則有著名的海洋公園、赤柱市集、珍寶海鮮舫（現已拆卸）等。

除了都市面貌，南區也有豐富的郊野綠化資源，包括薄扶林、香港仔、大潭郊野公園，以至赤柱正灘、聖士提反灣等多個泳灘。故區內不同階層和多元文化共存，並由此衍生出風格迥異的景色，值得觀察細味。

《田灣邨寫生》，作於 2021 年。寫生當天，我被田灣一幢平平無奇的白色外牆唐樓小街吸引，決定駐足繪畫。位置是登豐街的一處堀頭路，四周已翻新建成一些新式小型商住大廈。唯獨是這幢唐樓安靜地站在自己的崗位，對抗洪流。

寫生期間，有許多小朋友、老街坊、外國人前來觀看，也讓我感受到南區人口多元的狀況。

田　灣

來到南區的田灣，有種時間變慢的感覺，理應值得放下腳步慢慢享受。可是，這區的寧靜，令我隱隱約約感受到一種潛在的威脅感，像是暴風雨前夕。

可能許多非港島人都不太認識田灣，這個地方位於香港仔與雞籠灣之間。在 19 世紀初，這裏是石排灣海傍的一片小谷地，谷前的港灣是香港仔漁民的集散地之一；而谷中，即田灣村則是村民耕田和養豬的地方。到 19 世紀中葉，香港仔演變成大船塢，但田灣仍是一片農田，直到二戰後才開始城市化，田灣海旁一帶得以發展，石排灣道沿海地皮建成田灣街、嘉禾街及登豐街，形成連貫的唐樓地段。在我寫生當天筆下的景象，亦能看到上述歷史痕跡。

在 1962 年，田灣開展了一系列清拆重建工作，政府欲將當區居民遷移到柴灣新區。惟此舉惹來民眾反對，因絕大部分人皆於香港仔工作，搬到柴灣預示着生活將更趨不便。於是，政府決定在香港仔的水塘道旁建造一些斜坡木屋先安置居民。到 1964 年，田灣新區落成，興建了 15 座第三型徙置大廈，令這區的人口一下子驟增至 1.5 萬之多。

田灣的發展步伐一直較港島其他區份滯後，可能與其地理位置較「隔涉」，交通不便，亦缺乏特色旅遊景點等因素有關，這反而為社區保留了真貌。然而，在整個港島高速重建發展的帶動下，田灣難免獨善其身。2017 年有國際學校入駐田灣商場，可視為舊區發展的先聲，在商場改建翻新後，街坊原本享有的民生設施和店舖選擇均受影響，區內設施由服務內需，轉而面向外需，傳統小店少不免要承受租金壓力。田灣或許將面臨新一輪的重建，寫生者宜盡早作出記錄。記憶，真的設有限期。

2021 年我到訪田灣，發現這裏的房屋仍頗具傳統風味，譬如還有一些小型士多、舊式麵包店（左圖），以及彩色的弧形唐樓（右圖）等等。這些景色在重建步伐較快的地區已經愈來愈罕見，可惜實際上有部分老店已處於結業或彌留狀態了。

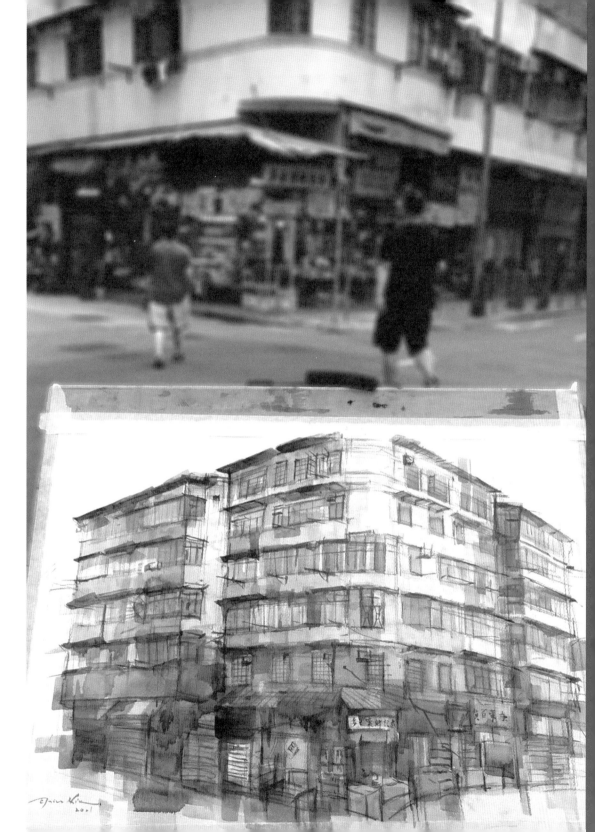

《珍寶海鮮舫》寫生畫，繪於 2020 年。當時得知珍貴海鮮舫暫停營業的消息，故馬上趕來現場寫生，那一刻還未知海鮮舫之去留。動筆之際，碼頭上的圓形裝飾已搭上了竹棚，行將拆卸，失去了往日的輝煌氣派。我選用了較淡的紅、綠、黃色為主調，以輕盈筆觸帶來一些水墨畫的感覺，希望把珍寶海鮮舫的中國古風韻味描繪出來。

珍 寶 海 鮮 舫

要數南區最廣為人知的地標，「珍寶王國」（Jumbo Kingdom）這組位於黃竹坑深灣的水上餐廳定必名列前茅。珍寶王國主要由兩艘海上畫舫組成，包括珍寶海鮮舫（於 2022 年初拖離港，現擱置於南海海底礁盤）和太白海鮮舫（現仍泊於香港，惟自 2008 年停業至今），兩者曾被合稱為「世上最大的海上食府」。

在傳統中式畫舫上用膳已是非常特別的事情，再加上珍寶海鮮舫內部仿皇宮式的裝潢，既精緻亦具藝術價值，令這裏成為遠近馳名的地標，吸引不少名人光顧，包括已故英女皇伊利沙伯二世，以及中外著名演員如湯告魯斯、周潤發等。同時亦有不少電影在此取景，單計經典港產電影就有李小龍的《龍爭虎鬥》、周星馳的《食神》等，反映珍寶海鮮舫曾在香港藝文界佔一角色。

可是，珍寶海鮮舫在新冠疫情下爆出存亡危機，至 2020 年初宣告停業。因沒有金主接手，這艘承載港人集體回憶的畫舫不得不在 2022 年告別香江。消息縱令社會各界大感不捨，奈何畫舫船體結構老舊，維護成本不菲，結果在移運南海期間翻側沉沒。

這艘畫舫以海鮮聞名，折射出跟海產業和水上原住民息息相關的南區歷史。儘管時移勢易，區內經過多番重建、重組，南區獨特的小港灣位置仍散發着一種海天一色、自成一角的美態。希望無論市區日後如何演變，南區代表着的小漁港傳統精神，仍能悠然散發自己的生活氣息。

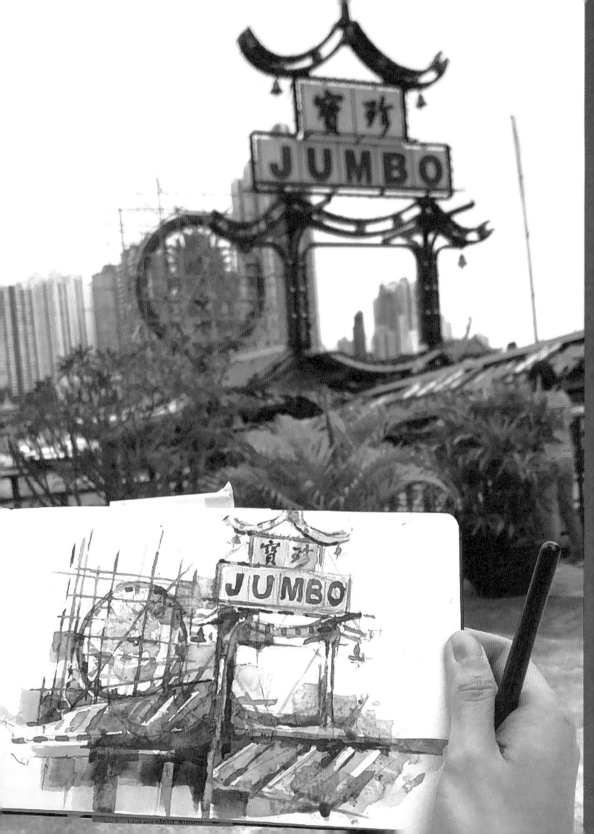

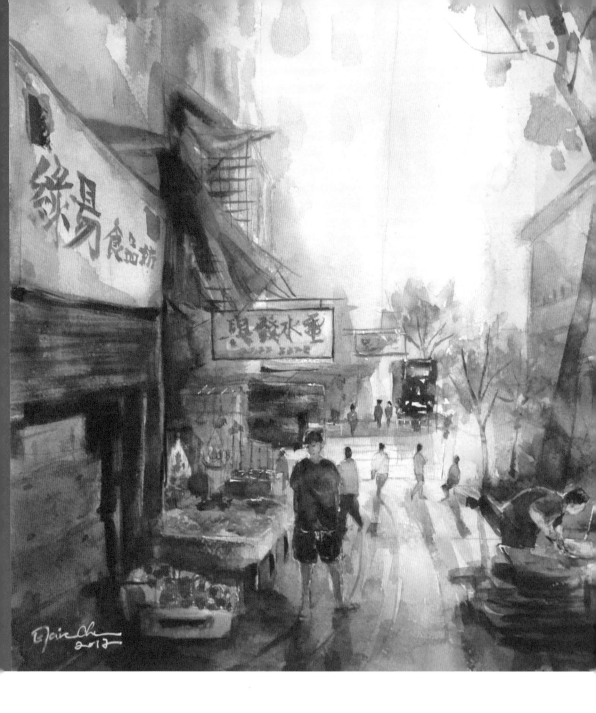

　　《西環水街的歸途》水彩畫，創作於2017年。對於水街，相信所有港大師兄弟姐妹必定不感陌生。每逢課堂之間或放學之後有空餘時間，不少港大的學生都會到這裏尋覓美食，故這條街道算是留下許多青蔥的腳印，充滿令人會心微笑的回憶！為配合歸途的意境，故下筆帶點夕陽之色，而放學時間水街的行人也趨多，而且行站跑坐姿態多樣而活潑。

西環與西區

　　西環位於香港島西部，包含中西區西部，上環以西的地區，包括西營盤、堅尼地城和石塘咀。其中，西營盤是最早開發的地區，其次為石塘咀，最後是填海得出之堅尼地城。根據資料記載，原來我們現在口中的「西環」，在 19 世紀開埠早期的公文上並無這個具體中文名稱，僅有英文 West Point 一名。如按北角的翻譯原則，理應稱為「西角」，但華人則慣性籠統地稱呼西角為「西環」或「西區」，結果約定俗成，反過來影響政府行政區域劃分。對比技術性的地理譯名「西角」，西環這個名字可算是一個源於群眾，浪漫又模糊的名字吧！

　　而對於熱愛繪畫水彩的我來說，最愛享受模糊，模糊也是美感。

　　例如於水彩紙上運用渲染法，水彩畫家不能全盤控制顏料流動的方向，以及水跡停留的路徑。反之，水彩畫家必須學會擁抱這些偶發性，學習順從自然，才能產生意想不到、渾然天成的天然美。而西環在港島最西邊，兩面朝海。而與水有關的事情，我總覺得自帶一種詩情畫意，因此，繪畫西環時，筆觸都要更濕潤溫柔一些。

《西環碼頭寫生》水彩畫，繪於 2018 年，畫面上是當年仍然「原汁原味」，未經官方修飾的碼頭卸貨區。西環位處港島最西邊，兩面朝海，站在西環碼頭，對岸是青衣和昂船洲一帶。海面上有船隻正在緩緩駛過維多利亞港。碼頭邊上坐着悠然自得的釣魚客，近處地面則有在臨海覓食或休息的雀鳥，畫面一片寧靜。我覺得，與水有關的事情，總是自帶一種詩情畫意，因此在繪畫西環之際，筆觸都不自覺地變得更濕潤溫柔一些。

西 環 與 海

港島四面環海，雖說面向同一片南海汪洋，但是在港島東西南北不同的立足點，感受到的海洋氣息都各有不同。在西環，有一種平靜和清幽感，甚少驚濤駭浪，可以靜靜地看海畫上一整天。

從地理上看，堅尼地城是沿海而建，呈一塊長條狀。這個填海區域之所以名為堅尼地城，源於第七任港督堅尼地（Arthur Edward Kennedy）的姓氏，他在任期間通過填海在港島西開闢了不少土地。畫家若選擇到西環海傍寫生，聽着海浪拍打岸邊的天籟之聲，真是賞心樂事。

除了堅尼地城海旁，還有西環碼頭這個絕佳觀海位置。這個碼頭的官方正確名稱是西區公眾貨物裝卸區，於 1981 年啟用。在 2014 年之前，這裏是一個普通的上落貨、停靠船舶的碼頭，不過其實有不少人偷偷進出，

成了大學生們課前課後的「人氣蒲點」，同時也是街坊的休憩場所，有許多人來拍照、釣魚等。而下雨後地面積水產生如鏡面般的倒影，更贏得「港版天空之鏡」的美譽。不過，隨着擅自闖進碼頭的市民日漸增多，引發安全隱憂，在 2014 年年底，當局便明文禁止非工作人員進入。

西環碼頭這個空間曾引起用途爭端，在 2015 至 2017 年間，多個保育組織發起保護西環碼頭的聯署活動。2017 年 11 月，《施政報告》中提出將海濱轉為社區園圃用途，此舉引起中西區居民組織反對。至 2021 年，因疫情關係，當局決定禁止公眾自由進入西環碼頭，閘口亦上鎖。現時市民可以進入政府設立的海濱長廊路段，增添了不少遊樂設施，市民可以在海濱長廊中，享受海景。

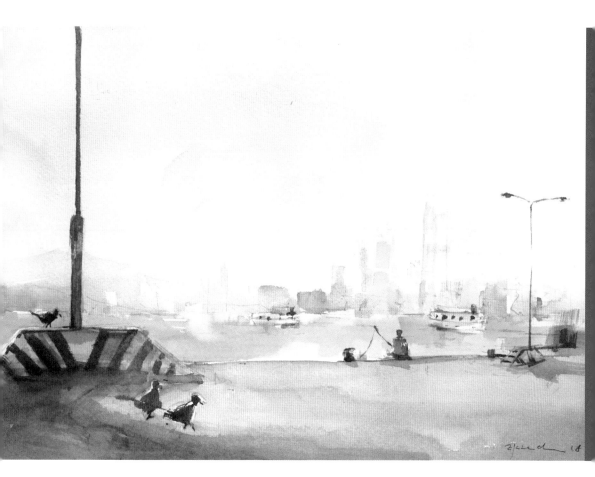

在西環碼頭傳出將被官方圍封的消息後，我趕到現場進行寫生，畫下船隻在
碼頭上落貨的日常（右圖）。

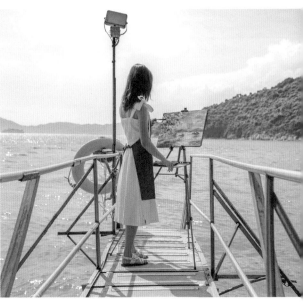

2015 年到西環鐘聲泳棚寫生，站在泳棚伸出海中心的一端，面前彷彿一片水天相接，眼中只有海中小島、飛鳥、婆娑樹影，偶爾有一兩艘小船駛過。這時就不用太執着於用色了，只管如實記下這刻的藍天與海洋邊際就已足夠。

除了碼頭，如果打算跟西環的海洋有更近距離的接觸，西環鐘聲泳棚絕對是不二之選。建於 1960 年代的鐘聲泳棚，位於堅尼地城域多利道，沿着山坡的階梯往下走，便能看到一個樸素的綠色竹棚。穿過竹棚後，馬上可抵達全港最後一個現存的泳棚——西環鐘聲泳棚。

泳棚其實亦算是一個具有本土特色的歷史陳跡。上世紀五六十年代，政府為了鼓勵市民游泳健體，所以在全港九設立了多個設有簡單更衣空間，直接從岸邊延伸至海中的泳棚，方便市民躍入海中暢泳。惟隨着城市化衍生的海水污染問題日漸嚴重，政府逐一收回並拆除泳棚，以免市民隨處在水質不佳的海域下水，最終只餘下鐘聲泳棚。

站在泳棚臨海一端，感受着海浪不斷拍打自己腳下的竹棚支架，就好像感受着海洋的脈搏一樣！眺望遠處看到小島、漁船，遠離了市區的現代建築，就好像穿越時空，回到五六十年代的西環舊時風景。

西環市區

對比鄰近的中環、上環區，西環的城市發展步伐不算特別快，跟上環差不多，仍能保留不少歷史痕跡。惟近年西環跟南區的命運有點相似，在「鐵路效應」下，令區內高速士紳化，改變了社區原有的生態平衡。

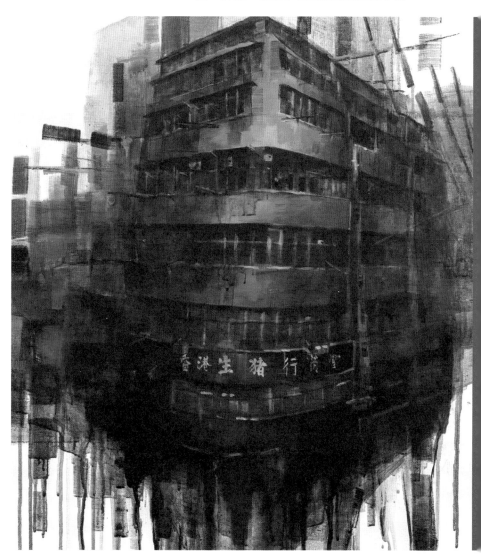

《士美菲路》亞加力布本畫，作於 2021 年。畫中的士美菲路 1 至 15 號唐樓，填海前位處海邊，也是第一批南下香港奮鬥的華人落腳地。儘管近年士美菲路一帶出現愈來愈多新式建築，但仍保有一些這類舊式唐樓，隱隱約約留下一個窺探歷史的「缺口」。我很喜歡這幢唐樓的質感，好像上了一層啞光油（Matt Varnishing），而牆身的「香港生豬行商會」書法字很有韻味，故決定一併繪畫下來。

《山道寫生》（左圖）與《西營盤寫生》（右圖），分別繪於 2019 年和 2017 年。西環尚有不少都市奇觀，包括山道這條非常陡峭的天橋，無論從橋下往上望，還是坐車從橋上駛下，感覺都有點像過山車，因此使用窄長畫紙，並將紅色的士繪進畫面，以帶動視覺衝力，加強天橋的動感。而《西營盤寫生》則嘗試為區內一些橫街仍保留着舊式小型唐樓，留一筆紀錄。

回想當初入讀港大的時候，附近還未有港鐵站，尚見到許多舊式店舖，例如新中華飯店、祥香茶餐廳等。2014 年，港鐵西港島延線的香港大學站、西營盤站、堅尼地城站等相繼開通，亦親眼見證着第一街、高街逐漸換上「新裝」，成為一幢幢豪宅的選址地。這個士紳化進程，與土瓜灣、九龍城現正上演的一幕又一幕，是不是非常相似呢？或許，改變才真的是永恆吧！

談到歷史與社區的結合，科士街的石牆樹可算是一個象徵。這個堅尼地城的著名景點，由近三十棵已列入古樹名冊的參天細葉榕樹組成，為全港規模最大的石牆樹，而石牆建成至今已有約 120 年，具有重要的文化、

歷史意義和綠化功能。連港鐵在建造港島西區延線期間，都特別重新設計列車走線，讓堅尼地城站出口選址繞過石牆樹位置，充分反映該石牆樹的地位！

對於較年輕的市民來說，石牆樹簡直是神奇過異形，堪稱都市奇觀。但石牆的具體作用何在？原來自 19 世紀中期起，港島有愈來愈多的靠山地段被開闢平整作建築或道路用途，故當局蓋建大量石牆加固斜坡以防山泥傾瀉。至於掛牆而生的樹木並非設計原意，而是榕樹等生命力較頑強的種子巧合落在石牆縫隙間，長出樹苗，由於不礙人車兼有助鞏固石牆，數十年來無人清理，造就了城市與自然共同創作的景觀。

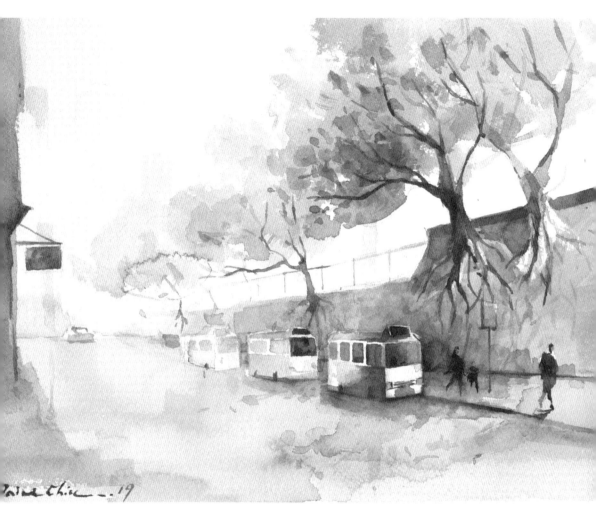

《科士街石牆樹寫生》，繪於 2019 年。其實在我作畫時，石牆樹已不是最原始的模樣。因為在 2012 年與 2017 年，都曾有部分石牆樹受颱風等影響而倒塌。可是，植物就是可以春風吹又生，很快重新萌芽，長成新的樹木。下筆之際，在濕潤溫柔的水彩畫上，特地加重畫面中的泥土顏色，藉此增強厚重感，同時腦海中亦徘徊着一句歌詞：文明能壓碎，情懷不衰。

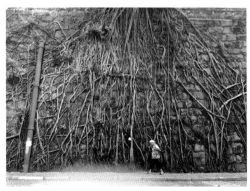

科士街石牆樹街拍（攝於 2019 年）。

《港大本部大樓水彩寫生》，作於 2017 年。本部大樓的外牆物料顏色多為溫婉的暖色調，包括紅磚的棕紅、牆身的淡粉橙紅色，經常與天空的青藍色互相映襯，成了一對溫和的對比色。而大樓的內部設有小庭院設計，栽有接近九米高的棕櫚樹。在我繪畫的時候，這些棕櫚樹枝葉伸展的姿態，剛剛好為工整的古典建築結構帶來平衡和生氣，像是為理性的腦袋添加上一點感性、隨意的自然元素。

香 港 大 學

來到西環，當然要帶大家參觀筆者的母校香港大學。成立於 1911 年的港大，是本港歷史最悠久的高等教育院校，整個校園佔地範圍達 16 公頃，其中不少建築物更列入香港法定古蹟，包括本部大樓、馮平山樓、孔慶瑩樓、大學堂等。

先談談港大最古老的建築，建成至今逾 111 年，位處薄扶林的本部大樓。自創校以來，包括港大藝術系等一些文學學科曾以本部大樓作大本營。1939 年入讀港大的張愛玲，也曾在這裏聽課呢。至 2012 年，文學院遷至新建的港大百周年校園運作後，如今本部大樓多作行政、辦公、小型討論課和典禮等用途。本部大樓採用了愛德華式建築風格，仿照文藝復興後期的建築形式，主要建築材料為紅磚和麻石，加上花崗石柱和舍利安那式拱窗，具有歐洲古典復興味道。而中央鐘樓

輔以四角大樓，形成一個「田」字型的佈局，置身其中，好像到了一個中式四合院，給人安全、安穩的感覺。

好的建築設計，讓人走進去時就感受到滿滿的靈感和活力。作為許多傑出人士的搖籃，港大本部大樓絕對具備了這個美學條件。甚至連國父孫中山先生也曾應邀在此發表演説，直言香港是孕育他學養和革命思想的地方！

除了歷史建築，港大亦有不少新建築落成，前文提過的百周年校園可作代表。事緣為回應「三三四學制」新學制，港大需要拓展校園空間，遂提出了「百周年校園計劃」。在該新落成校園內的三幢大樓，現時分別給予文學院、社會科學院及法律學院使用。

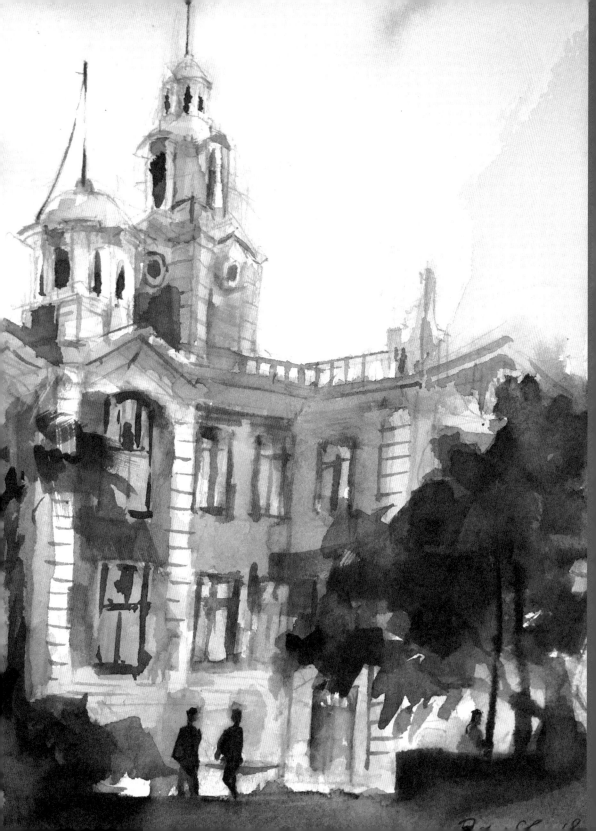

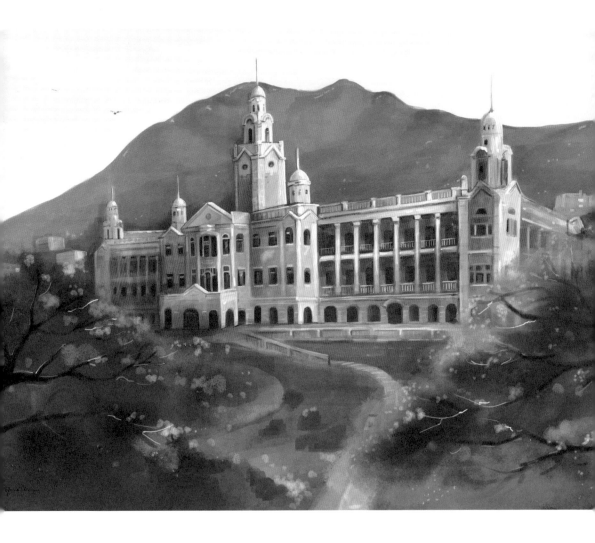

　　建築上，新校園承傳了舊校園的風格，以紅磚作為主要色調。不過，新建築更貼近現代需要，例如添置了太陽能板等，也多用玻璃以提升自然採光和能源效益。大樓之間留有草地、百周年花園等綠化空間，並設有自主學習空間「智華館」，以及可容納上千人的大講堂。港鐵香港大學站其中一個出口可直接通往百周年校園。新建校園在設計上的傳承與創新，啟發了在這裏學習的人，在吸收傳統之際，亦要學會不斷轉化和大膽創新。

　　回首四年港大生涯，大部分時間都在百周年校園度過，包括在大講堂舉行畢業典禮。建築物的設計、佈局，固然可以影響人們的觀感、心情；而在這裏認識的人、吸收的課內課外知識、跟朋輩共處的時光等，更進一步加深了我對百周年校園的感情和憶記。

這一系列創作於 2022 年的《港大歷史建築群系列》電繪畫，分別以香港大學本部大樓（左頁大圖）、馮平山樓（上左圖）、大學堂（上右圖）、孔慶熒樓（左圖）、梅堂和儀禮堂（左下圖）、鄧志昂樓（右下圖）這六幢法定古蹟為對象。動筆時選用港大的代表色——深綠色——作主調，貫穿此系列畫作。事實上，我繪畫的景象其實不是現在，而是想像該建築物在百年前的樣子，加上一些夢幻的點綴，再糅合自己對這些建築物的回憶，發思古之幽情。

《青蔥的回憶》塑膠彩布本畫作，繪於 2023 年，取景對象為香港大學聖約翰學院。其實這裏正正是我當年入住的學校社堂。作畫之際，回想起 2014 年懷着雀躍心情搬進去開展大學生涯的一刻，繪畫出這幅畫，希望透過蒼翠鮮明的綠色來呼應「青蔥」這個主題。

九龍

唐樓雜憶

這幅塑膠彩布本作品名為《城市紋脈》（*Urban Fabrics*），繪於 2020 年，現納入香港大學博物館藏。畫內糅合了區內兩條著名街道——基隆街及大南街——的景色，強化了深水埗的「格子招牌」美學。為了令這美感更鮮明，畫面下方繪成了抽象的格子倒影，繪出招牌層層疊疊、幾何方格交替的都市語言。顏色上，我從左邊的暖色，漸漸過渡到右邊的冷色，整體色調偏暖、和諧，表達深水埗那種人情溫暖的感受。

【一】
深水埗

九龍與港島的感覺不同，前者在較內陸的位置，擁有更多的人口，民居、商舖非常集中。而首站來到「濃縮了九龍風情」的深水埗。對不少寫生愛好者來說，深水埗堪稱香港民間文化寶藏。這裏孕育和隱藏着不少地道本土文化，老店、皮革店、「潮牌」、文青咖啡室等共冶一爐。雖然有點龍蛇混雜之感，但也能輕易地在街角巷尾發掘到些特色文化甚至是歷史文物。我對深水埗有一種情意結，每次在這裏寫生，都會發生一些窩心小故事，感受到濃烈人情味。而深水埗社區的文化氣息格外跳脫活潑，相較港島老區別有一番風味。

由於每條街道的採光、日照受光時間有別，以至各建築物材質不同等因素，所以街道的氣質、氣氛都會有不同。而整個區份的特色，往往就是從多條街道各自的美感和性格所組合建構出來。只要從一條街道踏入另一街道，身體都能感受到那微妙的氣氛切換。讓我們從深水埗區內個別唐樓為切入點，來感受一下城景之美。

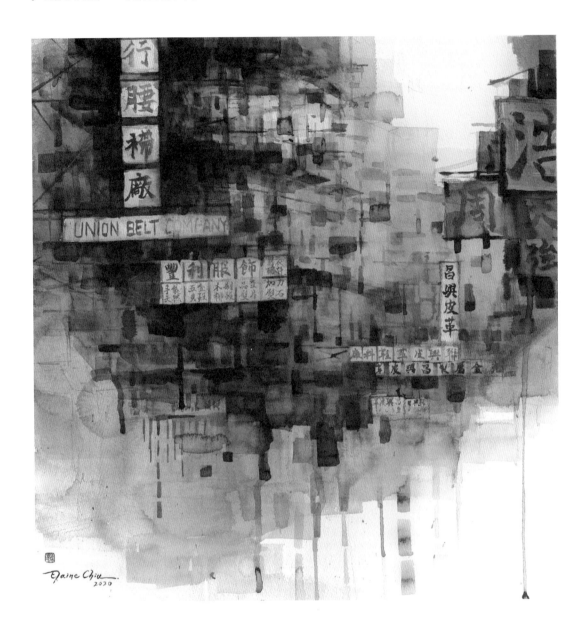

《流金》（*The Flow*）水彩畫，作於 2020 年。筆法上與《城市紋脈》有一脈相承之感。這幅畫作運用了水墨的語言和技巧，將畫面前景和遠景留白，給觀者自行想像的呼吸空間。同時，我讓毛筆書寫的書法招牌成為畫面的焦點，唐樓結構則虛化處理，目標是透過字與畫的結合，令傳統中國畫之中「畫中有詩、詩中有畫」的感覺流露出來。以密密麻麻的招牌為重點，折射出深水埗這個商住混合區的本質。

海 壇 街

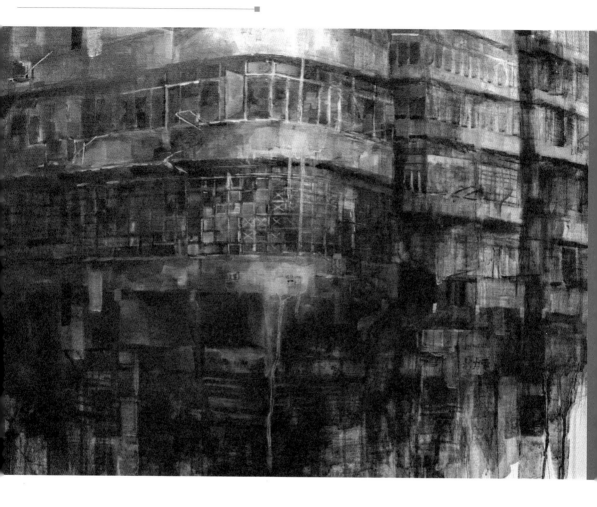

這幅亞加力布本畫作名為《最後的文物》（*Last Remains*），繪於 2021 年，創作靈感源自海壇街唐樓建築群。通常在寫生之後，都會回到工作室再次用亞加力顏料繪畫。水彩可是我繪畫上的根和母語，繪畫起上來最得心應手，就像說廣東話一樣。而塑膠彩就如一門外語，給我更廣闊豐富的詞彙去表達，讓我觸到對比更大、更鮮艷、更強而有力的顏色和表達方法。看着這張畫作，對比水彩，雖是同一景色，塑膠彩可繪畫出更有力量的深色，令這群唐樓想訴說的最後話語，更強烈地透過畫面表達出來。

畫中舊樓窗戶玻璃的暗沉綠色，其實是反映天空的藍綠色。配上層層疊疊凹凹凸凸的建築結構，讓整個建築物活像一格一格、有草有泥的山，亦像是河流之上的漂浮城。而各個單位、窗格背後，訴說着這條街道上不同人、不同年代的故事。

深水埗的主要街道在 1910 年代曾進行有規劃的重建，出現不少以中國城市命名的街道，當中包括海壇街，名稱源自福建平潭縣的舊稱「海壇島」。在深水埗這個充滿「水」意象的區份內，踏進填海前靠近海邊的海壇街，從街頭的界限街武帝廟，走到街尾近深水埗公園，行雲流水，綠蔭處處，總感覺自己不是在走路，而是在暢泳。這條街原本滿是舊唐樓，自 2013 年起逐步被納入市區重建，變成一幢幢新式住宅物業。2020 年來海壇街寫生時，我就目睹整條街最後一個唐樓建築開始被圍封，即將卸下歷史任務。

寫生當天，原本以為因我站立的位置為街尾盡頭處，並沒有料到會有這麼多人駐足圍觀甚至談天！在這裏寫生的兩小時內，遇到地產經紀、舊樓業主、負責清拆工作的工人等等，各自向我訴說不同角度的故事。寫生期間，好像在進行一個「被動的訪問」。

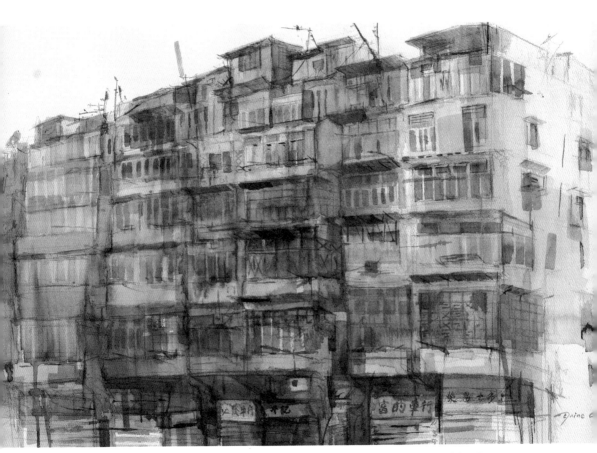

《海壇街最後舊建築群》寫生畫，作於 2020 年。繪畫當日，天色灰濛濛有點微雨，在逆光、細雨下繪畫海壇街，很合乎街道名稱的意境，我使用較濕潤的筆觸、陰沉的冷調子，將此街道最後一群唐樓繪下。卸下數十年來的歷史任務後，眼前的建築群彷彿正在逐漸褪色，同時也一步步從這個區份，甚至這個城市的社會記憶中淡出。

清拆工人説：「我哋而家拆緊左邊呢排，半年之後就拆右邊喇！我哋拆好多就知，呢啲樓大約五六十年，同我咁上下年紀啦！你哋而家畫舊樓，到你哋嚟到我呢個年紀，可能會畫而家啲新樓啦。不過而家啲新樓係倒模式，無乜地舖，外面少咗嘢畀你畫咯。」他們的語氣夾雜着淡然和無奈。如果要我負責清拆一些跟我生於相同年代的建築物，不知會有何感受呢？跟年紀老邁後，同輩人紛紛離我而去，面對着無可抵抗的命運下那種孤獨感覺相似嗎？

隨即又有一位舊樓業主，大約五十多歲的姨姨前來説：「係啦，快啲畫啦，呢啲好快就無！我住呢度幾十年，而家改變快到我都跟唔到……不過點解無地產商收我嗰棟啊，好想住新樓。」重建、城市面貌的轉變，或許是集體意識的總和。正當我還未消化過來，又有一對年輕的街坊跟我説：「如果喺外國，呢啲建築物應該會 keep 到。不過香港人口咁多，舊樓壽命就唔可以咁長喇……」

看着年輕人的感嘆，迎面而來一位拖着小女孩的媽媽。小朋友看着我寫生，天真地問：「媽咪，佢喺度做咩啊？」我主動跟小朋友打招呼：「嗨！」，小朋友既好可愛又帶點不情願地回應：「嗨！」這種跟新生代的有趣互動，儘管「意義不明」，但最後小朋友站在我畫架旁看了許久，讓我感到很滿足呢。地產經紀在旁不斷叫賣，瞬間把我拉回現實，甚至被逼推向未來：「有現樓睇啊！五百萬咋！小姐小姐！唔啱仲可以介紹番其他喎。」

當天，天灰濛濛微雨背光，窗戶玻璃反映天空藍綠色，層層疊疊凹凹凸凸的建築結構，朝上望整個建築物像一格一格、有草有泥的山，像是河流之上的漂浮城。看着小朋

友、看着老人家，這條街道集合了不同年代的故事，長江後浪推前浪，一代傳承一代，但海壇街這條洪流現在和未來都會依然繼續流淌下去。這一刻，讓我想起古希臘哲學家 Heraclitus 的一句話：「無人能踏入同一條河兩次，因河已非同，人隨境遷。」（No man ever steps in the same river twice, for it's not the same river and he's not the same man.）萬物皆在變化，但變化原是永恒，若説海壇街是瞬息萬變，也是萬年不變。

在海壇街附近另一個吸引我駐足寫生的景點，是醫局街 170 號的二級歷史建築唐樓「一平」裝裱字畫及配製畫框相架。這幢三層高的唐樓已有近百年歷史，鬆上白油的外牆，加上醒目的紅色「一平裝裱」書法字體，重重複複寫滿整個外牆，中英兼備，不佔滿每寸空間不罷休的宣傳效果，可算是非常具有「香港特色」的做法！

這幢唐樓採取典型「下舖上居」的結構，地下為畫框舖頭，樓上曾作出租用途。設計上，建築物混合了 20 世紀初流行的敞廊式（Arcade）或稱作「廣州式騎樓」的設計，這種窩心的設計在舊樓中比較常見，能幫助行人遮風避雨。可惜現時同類型「廣州式騎樓」在港買少見少，已剩餘不足 100 幢了。

寫生的時候，我被建築物的顏色和設計深深吸引。除了「可讀性」極高的外牆，還特別喜歡它每層偌大的綠色窗花玻璃窗；一格一格的，可分隔推開，令人不禁臆想處於建築物內的氣息，以及建築物所經歷過的百載歲月。

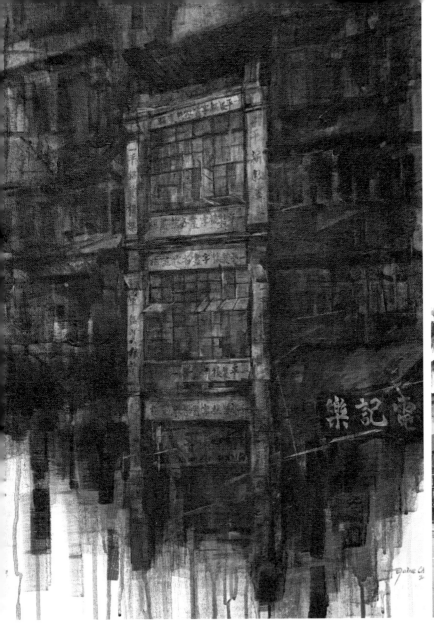

《醫局街170號》，創作於2021年。這幅塑膠彩繪畫，底部留白背景，好像把回憶從它本來的
語境抽取出來，漂浮在半空；而深色調子加強了回憶的重量，讓觀者不得不正視畫中事物的消逝。
在繪畫塑膠彩的時候，我喜歡保留水彩的獨特語言，包括濕中濕渲染、留白、水跡、滴漏等技法，
也活用於這幅畫作上。

大 南 街

　　若問我哪條街道最能代表深水埗，大南街肯定是不二之選。個人感覺，深水埗區的畫面顏色和印象，是令人覺得平穩又踏實的五金、大地色，還有高密度的重疊幾何空間，給人溫暖、貼地、又擁擠的感覺；上述這些元素都能在大南街體驗得到。我在大南街寫生亦遇過許多窩心小故事，曾試過有街坊走到畫架前，向我自薦做模特兒；也試過有路邊攤檔的老闆問我站着寫生累不累，拿椅子給我坐，這些經歷都為大南街增添了溫度。

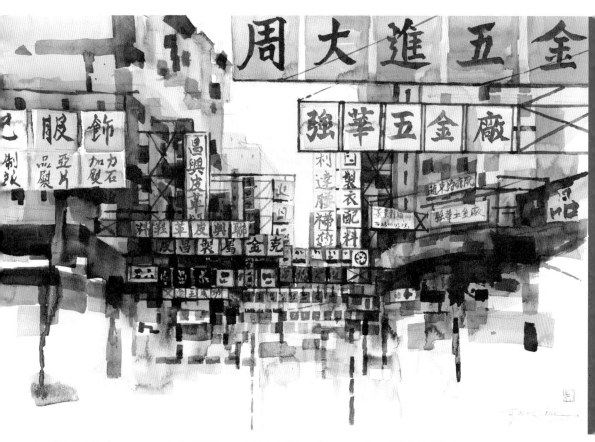

《回憶的路徑》（*Memory Lane*）水彩紙本畫，取景自大南街，作於 2019 年。這張作品是我第一次從街景之中抽取抽象元素及幾何圖形，大膽嘗試將畫面的負空間留白，這種做法成為了我往後作品中的繪畫語言之一。大南街的重疊格仔招牌，風格一致，氣質鮮明，啟迪了格狀的描畫技法，亦對我的繪畫路帶來重要影響。

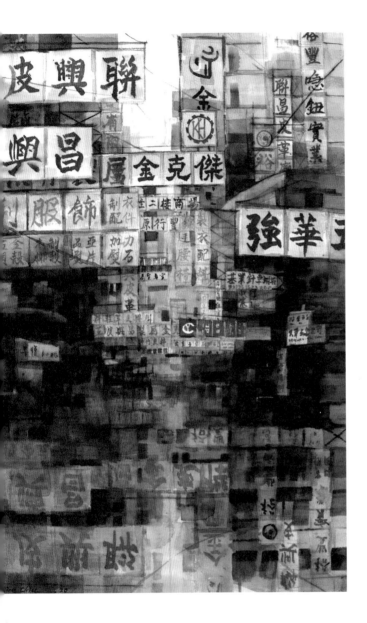

《奶茶之都》水彩畫，取景自大南街，繪於 2021 年。作品使用了
大量啡色調，色調看起來統一，但其實混和了各種冷暖色去令啡色
產生變化，例如加入藍色到陰影、黃色、橙色到光位，令畫面統一
而不單調，更慢慢地變得像港式奶茶般的色澤。此外，作品中亦運
用了倒影，強化招牌作為畫面主體，嘗試把「香港風景離不開字」
的感覺帶出來。

據了解，大南街的誕生源於
1920 年代深水埗區的填海項目。由
於在填海之前，大南街的位置是沿
岸地帶，充斥着通往不同城市的碼
頭，故建成新的街道後，便選用了
其中一個碼頭的名字——越南城市
峴港的舊稱「大南」——來命名。
隨着城市發展，這裏漸漸地從擺攤
檔的小地方，發展為布料批發的集
散地，此後更逐步吸引了各類布料、
皮革工廠進駐。

在戰後復甦時期，香港開始發
展輕工業，而當時大南街成為大大
小小的皮革、布料和飾品等工廠的
所在地，這為大南街賺來「皮革街」
的暱稱。而隨着本地工業式微，這
條街道亦折射着歷史，由滿是傳統
皮革舖頭，變成今天出現了不少咖
啡、手作特色小店。儘管風貌劇變，
但大南街始終存在着一種藝術手工
氣息；同時，亦有年輕人把舊皮革
舖改造為新式的手工店，例如阿里
皮藝、兄弟皮藝等等，將傳統繼承
下去。

從畫家角度看，大南街由招
牌組成的街景，簡潔、統一、有
力，塑造出個性強烈城市字型景觀
（Typography），這可歸功於一
款別具香港特色的字體——北魏書
體。這字體糅合楷書和隸屬特質，
方正分明，不多作修飾，是香港最
常見的招牌字體之一。個人認為，
這種字體簡直是把港人的個性活靈
活現地表達出來：北魏書體鐮刀般
的勾筆，不僅霸氣、俐落，字型亦

這幅《鏽語》，取景於大南街的唐樓群，2021 年繪。構圖上，這是從一幢唐樓的天台平視對面唐樓之景色。我特地不選用大南街一貫的大地色，更多使用青黑色和灰白，以營造金屬感，並強化了唐樓的鏽蝕感。希望將被時代遺忘的舊建築語言，化為畫面的主角再呈現出來。

偏大，負空間較少，故適合用於廣告，讓人一目了然，帶來高效率的宣傳效果，同時傳達出直接扼要、具說服力的營商形象。翻查資料，北魏書體源自南北朝時期的碑刻書法，在 1940 年代起逐漸在香港盛行。本地著名「招牌書法家」區建公、蘇世傑、華戈等均愛用此字體，日積月累下形成了富有香港特色的城市字型景觀。

我曾多次到大南街寫生，每次都看見不同的景象。可惜自從 2021 年《建築物條例》修訂後，可能有潛在危險的招牌須逐一拆卸，密密麻麻的招牌景觀現已不復存在。例如開業於 1948 年、專營港產皮革的聯昌皮號，2019 年寫生時其垂直招牌仍在，但兩年過後，招牌已清拆。大南街的招牌風景，啟迪了我的格子、幾何狀繪畫語言，亦令我體會到香港的街道記憶，就像拼圖被一塊塊拿走消失。

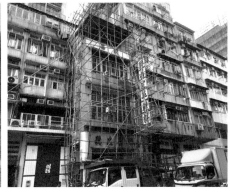

《聯昌皮革招牌拆卸前》，繪於 2021 年。我曾於大南街 173 號的「聯昌皮號」寫生數次，繪下聯昌皮革垂直式的手寫字體招牌。到 2021 年重訪舊地，正巧記錄該招牌搭上棚架準備拆卸前的一刻。2023 年再去，外牆招牌已消失了。

我在 2018 年曾多次來到基隆街繪畫，其中也嘗試過電子繪畫，創作了這一幅《360 度的基隆街》。電繪的用色比較鮮明，而且構圖上也有別其他平視的寫生畫，採用了 360 度全景視角作畫，畫的左右兩端是可以連接起來的。

基 隆 街

　　這條貫穿深水埗與太子的街道，名稱源自台灣基隆市（在深水埗一帶有很多取自地方名的街，其他還有汝州街、南昌街等）。這條街道的車道兩旁佈滿售賣布類、鈕扣、手工、派對佈置裝飾品的店舖和攤檔，顏色紛呈，氣氛歡愉。

　　2018 年，我多次在基隆街帶領公眾寫生班，最深刻的一次是，有政府工作人員來巡視並驅趕我們，誰知在這裏圍觀的近三十名街坊，你一言我一語的，幫我們解釋說現正進行藝術創作，政府應該支持，最終順利解圍。記得當時緊張的氣氛，比照街坊的人情味，令我又驚又喜，至今難忘。

我在基隆街辦過數次公眾寫生班，往往會吸引不少街坊、行人駐足觀看，結果有一次惹來政府人員驅趕。

經常見到典當舖招牌採用「蝠鼠吊金錢」形狀設計。上半部分的形狀取自蝠鼠，即蝙蝠之態；蝠與「福」字同音，故取其正面含義。蝙蝠下方抓着的圓形金錢，寓意財源廣進。

基隆街與南昌街交界有一間著名的典當舖「南昌押」，該幢樓宇建於 1920 年代，是下舖上居和有迴廊設計的五層高唐樓。地面計起三層的外牆都寫有「南昌押」字樣，兩側掛有「蝠鼠吊金錢」的霓虹燈招牌。2023 年 1 月從新聞得知這對霓虹招牌遭屋宇署頒令拆除，所以我趕到現場寫生，希望將這屹立深水埗近百年的唐樓連同招牌用自己的畫筆記錄下來。

荔 枝 角

荔枝角不是街道，而是深水埗這個行政區內的一個小區。這裏給我的感覺是充滿親子氣息，靜中帶旺。可能因為弟妹曾在這裏的小學就讀，所以我們兒時經常來荔枝角，留下許多回憶。由於這區聚集了很多學校及深受年輕家長喜愛的住宅等等，慢慢成為年輕中產家庭、青少年和小朋友生活的地方，為這個傳統工業區注入了新世代的年輕活力。

在地理上看，荔枝角是唯一橫跨了九龍和新界的區份，而昔年新界有很多客家人聚居，故據說荔枝角這個地名是源於客家話中的「孻地腳」，意思是「兒子在沙灘上的腳印」，隨着時光流逝，名字才雅化為「荔枝角」。在香港開埠早期未作大型填海前，荔枝角是個位置較偏僻的圓形海角，狀如荔枝，凸出在海角邊沿。可是，在《新安縣志》中記載有深水埗、長沙灣，唯獨沒有「孻地腳」的記載，所以還是姑妄聽之吧。

荔枝角曾經是海灘，雖然我未能親眼看見，但從已故國學大師饒宗頤的畫作《荔枝角海灘》（2004 年作，饒宗頤基金藏）之中，我們仍能感受到荔枝角在文人眼中，的確是美得令人信服的。該幅作品是饒公以畫寄意，憶記填海前五六十年代的荔枝角海灘。畫中以留白處作海、淡墨飛白的長筆跡作浪、濃淡重疊的濕墨作樹林，雖然沒有精細雕刻，卻將饒公腦海中對那一抹寬宏海景的回憶印象記下來。濕潤的筆觸，渲染出略帶傷感的追憶，饒公筆下將回憶將瞬即逝的感覺捕捉呈現，比精雕細琢更能勾起讀者想像。

這幅畫作的名稱為《錯置的回憶》（*Memories Mislocation*），繪於 2021 年，是基於荔枝角億利工業大廈創作的。嘗試以幾何為探索主題，讓作為主體的兩座大廈在畫面下方逐漸抽象化，變為方格，之後在底部逐漸融和。每一個格子，就好像一塊組成大廈身份和記憶的磚塊，在重建過程之中，互換、錯置、被驅趕還離。

時至今日，荔枝角再也不是荒僻的海灘，失卻的海風美態已轉化為熱鬧市景，發展出另一種工業美感。許多寫生者都畫過深水埗的特色街道，但是真的沒有很多人畫過荔枝角最平凡的工廈一帶。許多仍在運作的工廈中，每天都人來人往，非常繁忙，還有這裏聚集較多本地打工族，試問誰有餘暇去欣賞日日如是的上下班地方呢？

於是，我決定站在荔枝角一個最最最平凡、尋常，平時任何人都會經過的角落，去繪畫這看起來甚為普通的億利工業大廈。這裏路面寬闊，迎面看着這幢粗獷龐大的工廈，對比街上跑跑跳跳的小朋友們，產生格格不入而有趣畫面。

荔枝角工業區建築物構成的該區粗獷景貌，在近年來親子活動需求增加、工廈活化的現象影響下，這個區份好比以工業的外殼、配搭充滿新生代活力的內部軟件，這樣的「錯置」形成了有趣的對比，令荔枝角成為值得持續觀察細看的地方。

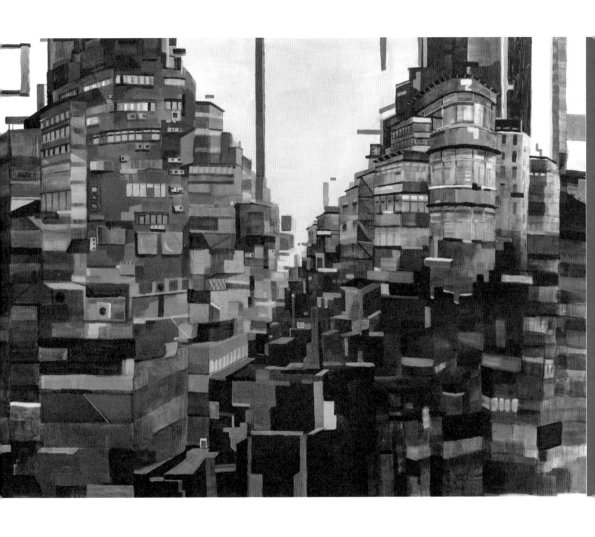

我在 2021 年到荔枝角寫生，期間走來
一對姐妹，姐姐說她數學剛剛考了個第
一名，說要教我數學。我回應：「太棒了，
我數學真的很差啊！」她還說不收我學
費呢。太可愛了！這兩姐妹不禁令我想
起我和妹妹小時候。

《長沙灣日落》水彩寫生，繪於 2018 年。長沙灣的夕陽餘暉灑在暖色調的唐樓上，建築物縫隙之中又有一道日光落到路面。在我眼中，相比深水埗、荔枝角，長沙灣的日落微微帶種冷調子的傷感，若即若離的，正是「夕陽無限好，只是近黃昏」。再比對深水埗色彩繽紛的唐樓外牆，長沙灣的唐樓普遍較平實，大多為石屎、黃色啡色泥土色等，予人一種樸素生活質感。

長 沙 灣

怎麼說呢，每次來到長沙灣，都有莫名的傷感。

長沙灣位於深水埗、荔枝角之間，填海之前這裏是一個長形沙灘，因而得名。著名的李鄭屋古墓便處於長沙灣區域內，所以不少國學學者如饒宗頤、呂沛銘等推斷，早在東漢時期長沙灣附近已有人居住了。

近年長沙灣成為許多重建項目率先「開刀」的地方，衍生了獨特的城市景象：在唐樓群之中，林立着俗稱「牙籤樓」、又窄又高的新式洋樓。牙籤樓較常出現在舊區，因地產發展商收回舊唐樓時，其平面面積較細，但因地積比要求放寬，故發展商可以向高發展，建成窄窄的高樓。

在長沙灣走一圈，不難看到一幢幢牙籤樓「插」在舊唐樓群中，形成了垂直、不穩的城市新貌，也與形狀較平穩、層數較低的唐樓形成強烈對比。加上新樓的建築材質、設計均與舊社區毫無呼應，造成新舊欠缺交流、沒有延續性的景觀模式。

現在能做的，只有深深走進這個深水埗內的「轉變先鋒地」，把逐漸被遺忘的光影記下來吧。

位於長沙灣青山道 301 及 303 號有一幢單幢式的戰前轉角唐樓，這幢三層高的唐樓建於 1933 年，設計上的特別之處是迎着街角的一面，外牆建成了圓角弧面形狀。原來，這類戰前弧形轉角唐樓全港僅餘三幢了。這幢唐樓以六樑支撐起，貫穿三層，形成露台和騎樓的空間。2018 年到那裏寫生的時候，發現第二層的窗花玻璃已經損毀，不復存在，可以從外看到房間內的吊扇。唐樓的欄杆、窗花設計精緻，沿用舊式設計和「下舖上居」的佈局，那時地舖是「洪慶海鮮燒臘飯店」，我也跟隨畫友一起光顧品嚐過。

近年這幢建築物曾遇上數次清拆危機，直至今天仍去留未定。2016 年，外牆的塗字「洪慶飯店游水海鮮燒臘專賣靚嘢」及外牆招牌被拆卸。到 2019 年，建築物終獲評為二級歷史建築，但仍傳出業主擬清拆的消息，店舖及樓上租戶均已遷離，呈空置狀態。2022 年 2 月凌晨，該唐樓路邊的雜物起火，波及建築物，令外牆、欄杆被熏黑。唐樓最後被復修，惟全座仍然空置。

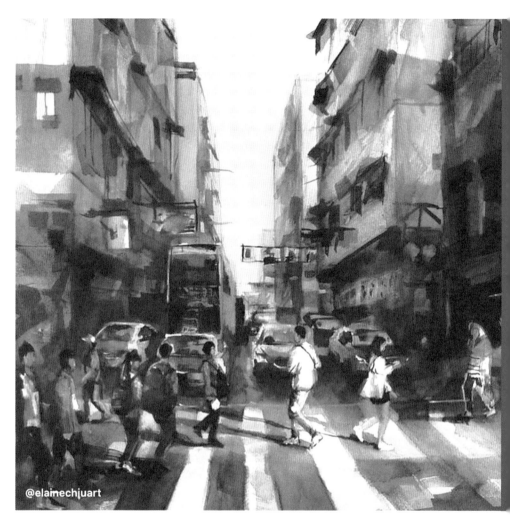

@elamechjuart

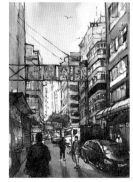

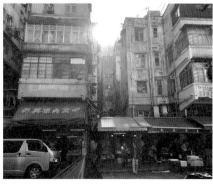

用水彩繪下長沙灣「帶冷色的日落」，
在夕陽寶景下，如果避開「牙籤樓」不
拍，就更能突顯這個老區的質模感。

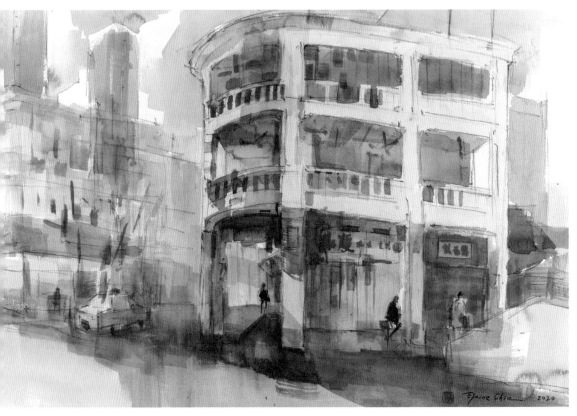

這幅畫以青山道 301 及 303 號轉角唐樓為描繪對象，作於 2020 年。這建築物是戰前落成的轉角唐樓，在長沙灣這個街角上顯得特別超然耀眼。雖然經歷近一世紀的時間，其外牆、窗戶已經有破損跡象，而曾經懸掛的招牌也被拆卸了，但這幢樓宇悠然自若的氣質無減，更隨着年月變得愈強，屹立在逆光之下，見證着長沙灣的變遷。

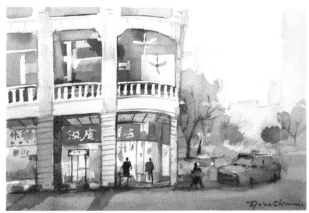

2018 年到長沙灣青山道 301 及 303 號寫生，記得那時地舖的洪慶海鮮燒臘飯店仍在營業。那次寫生使用了冷色調，如天藍色、青色等，呈現當刻日落時分的色調。

東京街的命名也是源自別的地方，卻不是日本首都東京，而是位於南海西北部、中越邊界附近的海灣東京灣（Gulf of Tonkin）。這裏的唐樓群設計平實，外牆是低調的白色或水泥色，由一幢幢較小的建築，組成了整條街的唐樓群。因此，從遠處看呈凹凹凸凸結構，有點像九龍城寨的感覺。

唐樓外牆大多是直接在水泥上上漆，屬於不反光物料，外觀以暖色居多。因舊式建築物不會使用現代技術如玻璃幕牆等，所以這些唐樓群令整個社區的色溫和暖。而招牌、街市簷篷等元素，則為城景加添有機而凌亂的曲線、柔軟的質感，以及一些鮮艷顏色。

綜合而言，長沙灣一直以來給我的城景美學印象是偏暖調，用色鮮艷，有凌亂密集感和架空重疊感，同時亦是一個氣質穩重、質感豐富的有機老區。可是在長沙灣的重建進程中，新舊建築夾雜，兩者絲毫未有交融，新式商場垂直的邊線和冷峻的玻璃幕牆，與身邊的舊樓緊緊相接，佔盡每一寸可用的水平和垂直空間，不留一絲喘息餘地，好像正在逐漸掃去社區的傳承。

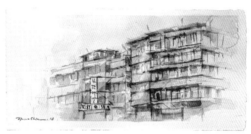

2018 年在長沙灣東京街唐樓（現已拆卸）寫生。個人相當喜歡畫唐樓和招牌，原因之一是單用毛筆已能好好地表達其美感，加上使用東方繪畫手法呈現內容，尤其順心。

在 2021 年到長沙灣近大埔道寫生，那裏仍有一些較隱蔽的唐樓群。

此畫是在 2022 年創作的《石硤尾百花大廈》（左圖），其實是我在早一年到現場進行寫生（右圖）之後，再使用塑膠彩，將當天的日光、陰影加以強化，希望把兩座大廈之間的「直接對話」（因日光造成的光影交纏）描畫下來。

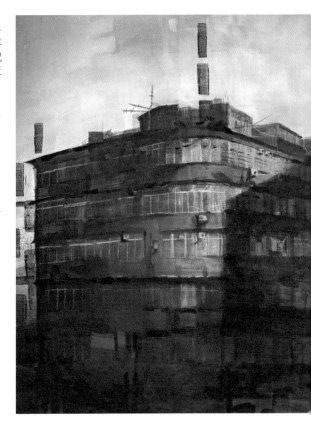

石　硤　尾

　　我每次走進石硤尾，也會有種時光暫停的感覺。可能因為自己的中學時代就在這一區度過，所以每次步入此區，腳步會不由自主地放慢，讓回憶慢慢湧現。

　　石硤尾一帶是山嶺谷地，地理上位於窩仔山和喃嘸山之間。區內建築以民宅為主，沒有太多商業元素。1911 年的時候，這裏的村落只有 75 名居民；在 1940 年代末期國共內戰爆發，石硤尾成為當時內地居民南下香港逃避戰火的落腳點，並自行興建木屋居住。不幸在 1953 年發生了歷史留名的石硤尾大火，後來政府開始興建徙置區以安置災民，開創了香港公共房屋的先河。

　　總括而言，深水埗這個區份，可說是我寫生旅程的另一個起步點，從認識香港社區開始，再找到自己繪畫方向。加上中學時代在這區度過許多時光，所以繪畫深水埗的時候，不時憶及許多學生時期的回憶，分外有趣。

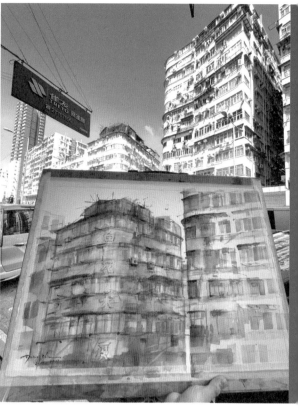

在 2021 年，從石硤尾天橋遙望石硤尾景色進行寫生。

2020 年特地來到深水埗嘉頓山進行寫生，在這裏能一次過鳥瞰石硤尾和深水埗一帶的城市景貌，密密麻麻的樓宇，聚集成一幅頗具幾何美感的風景。

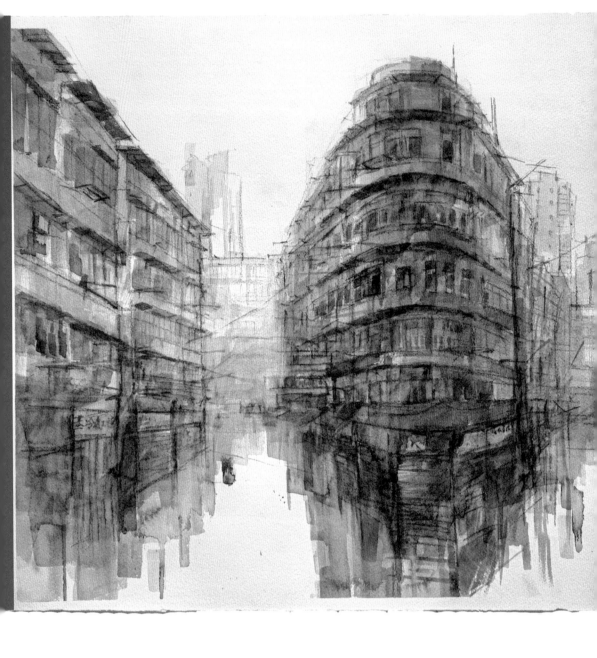

《土瓜灣重建區》水彩寫生,作於2021年。土瓜灣的建築物有一種接近北角街景的剛強和粗獷感覺,這裏包括唐樓等在內的建築物,相比起深水埗區的同類樓宇,體積較大,樓層也較高,並且通常是數幢組成一群,又帶來另一番景貌。

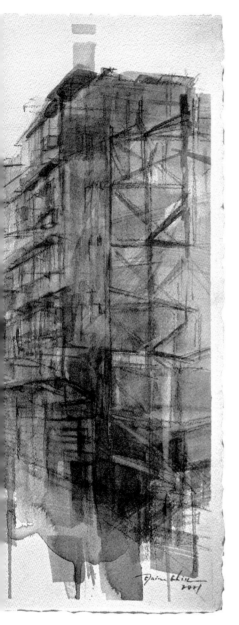

【二】

九龍城區

　　九龍的第二站，我想帶大家來到這個充滿傳説色彩的區份——九龍城區。

　　提到九龍城，相信許多人都會想起赫赫有名的「九龍寨城」和啟德機場，這兩個神秘又帶點超現實的「曾經存在」，為不少中外電影、攝影、繪畫甚至是現時的電子遊戲帶來靈感，可視為香港其中一個重要的時代印證。九龍城區內共有五個分區，分別為紅磡、土瓜灣、龍塘（即九龍城加上九龍塘）、何文田、啟德，面積約 1,000 公頃，居住人口逾 40 萬。九龍城背山面海，北望獅子山，南面維多利亞港，是香港難得的小平原，更孕育了許多傳奇人物，以地靈人傑來形容亦不為過。

　　在 20 世紀中，九龍城上演不少傳奇故事，寨城與舊機場不過是其中之二，但在開埠之前，這裏只是一個普普通通的漁農社區。翻查《九龍城區風物志》，九龍城在秦漢時期為盛產海鹽之地；而較實質的歷史記載，則是南宋末代皇帝趙昺流亡到此地，建成的宋皇臺紀念石碑。跟深水埗有點類似的一點是，九龍城相對港島區份來説，發展是比較緩慢的，在 1920 年前，九龍城區主要的人口組成還是漁民、農民和打石工人等，以漁農礦業為主。

　　儘管在我成長的年代，剛巧與九龍寨城和啟德機場緣慳一面，但從今天九龍城城景的許多蛛絲馬跡中，希望能以畫筆穿梭時空，將九龍城區的舊物、文化、情懷和精神發掘出來。

2017 年在土瓜灣鴻福街繪下的寫生畫，那時眼中所見都是舊式唐樓。

土 瓜 灣

九龍城區內的土瓜灣給我的印象是鄰里關係緊密、親切和諧的社區。跟深水埗那種來自五湖四海的鄰里構成有別，這裏的街坊許多都在此住了很久，而且小朋友的比例也較高。所以寫生時，土瓜灣的鄰里跟深水埗街坊所帶來的氣氛也不同，也令我有不一樣的感動。

土瓜灣位於九龍城區的東南部，原來有兩個舊稱，一是 1860 年在《北京條約》中，當時土瓜灣被稱為「土家灣」；二是 1960 年代填海之前，因土瓜灣曾是海中央的小孤島，舊地圖上曾出現「土瓜灣島」一名。土瓜灣歷史悠久，1819 年的《新安縣志》中已記載「土瓜灣村」這個客家村落的存在。至於土瓜灣這個給人親切感覺的名字，因何得名？雖然沒有一個準確說法，但除了土家（即客家）村落這個歷史因素，另一種說法是跟海灣時期裏的形狀像土瓜（蕃薯）；亦有傳是因為村民曾種植大量土瓜供奉宋端宗趙昰而得名。無論如何，只要名字跟土瓜這種平民食品連結，就容易產生平易近人的印象。

九龍城自 1920 年代從漁農產業轉型過來，隨着城市化，土瓜灣客家村消失，附近的馬頭圍、馬頭角和二王殿村也遭到清拆。在二戰後，土瓜灣發展成輕工業區，工廠類別各式各樣，包括英泥廠、船廠、製衣廠、染布廠、電池廠等。到 1998 年，隨着啟德機場關閉，土瓜灣開始更大規模的重建發展，興建了更多高樓及住宅。而近年獲港鐵網絡覆蓋，土瓜灣站落成後，這個小區再面臨新一輪的市區重建狂潮。除了清拆唐樓區而遷走的老街坊，許多老店亦因為租金漸趨高昂而結業，不知道未來土瓜灣的市貌將會變成怎麼樣。

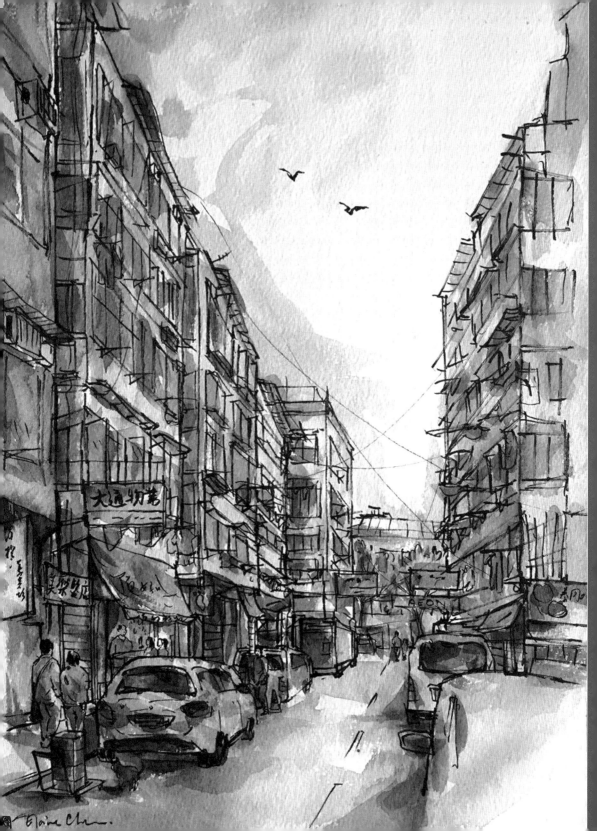

「環字八街」重建區

說到土瓜灣近年的重建項目，最引人注目的是「環字八街」這個大型計劃，其中包括鴻福街／銀漢街發展計劃、庇利街／榮光街多地的唐樓群清拆發展項目等。據悉這是本地歷來涉及戶數最多的重建項目，影響多幢樓齡在 60 年左右的舊樓，牽涉逾百個街號，超過二千個住宅單位。這幾條街近八成的唐樓都沒有業主立案法團，故收樓過程歷時冗長，成本也相當高昂。

自 2017 年收到確實的重建消息起，我便每年前往土瓜灣一次，觀察該區重建前夕的樣貌變化。2022 年，區內完全搭上棚架、居民全部遷移，成為一個超大型地盤。不知道在 2025 年重建完成的時候，這裏會成為怎麼樣的光景呢？在這個過程當中，土瓜灣社區又將遺失了甚麼，增添了甚麼？

還記得 2017 年第一次聽到重建的消息，我跟隨寫生團體一起來到土瓜灣這幾條街。那時候，景貌還沒有甚麼變化，街頭巷尾還有不少舖頭營運、街坊流連、互相對話，仍然熱鬧得很。當我站在街頭寫生的時候，這裏的姨姨叔叔小朋友全部都走過來，感覺這裏所有鄰里都互相認識，會一起閒話家常。當時，土瓜灣給我一種「家的感覺」。

到 2018 年再度前往的時候，鴻福街的街坊在街頭掛了一個橫額，表達訴求。當天風很大，橫額被吹得捲了起來。有一群小朋友前來問我是否看得清楚橫額的字，我說有

些字遮住了，不過不要緊，我可以畫它捲着的樣子。豈料那群小朋友竟然七手八腳幫忙搭高椅子整理橫額，更與寫生者一同談天玩耍。令我印象深刻的是，這裏店舖店主都能互相大喊名字，也認得每一位小朋友，叮囑他們遊玩時小心點。當時的鄰里關係和熱鬧感覺，形成了我對土瓜灣的印象。

往後的每一年，我每一次前往這舊地方，慢慢觀察到這裏變得物是人非。隨着商戶遷離，這裏逐漸冷清起來。遺留下來的店主、街坊開始充滿敵意，開始對進來拍照的人呼喝，或許覺得這彷彿又是來提醒他們快要遷離吧。這裏的熱鬧、鄰里、歡聲笑語也不復存在了。

在土瓜灣數年間的寫生觀察，令我思考建築物的型態和規劃，對於人們的行為和社區關係造成的相互影響。舊時唐樓的居住環境比較欠缺規管，街坊能「自由」在街道上流連、席地而坐、晾曬、擺攤檔等等，甚至可以在牆身題字掛招牌，呈現了許多有機生成的社區特色。對比現時的新式住宅，很少會將整條街劃為公共空間，住戶也不能擅自裝飾外牆或是在街邊舉行活動。我們每天進出住所，很少認識或與每位鄰居談天，感覺或許較為安全自在，但人與人之間的交流亦減少了。兩者當然各有利弊，但舊式的社區面貌、光景和人情味，或許只在舊社區的規劃中才能保留下來。重建後，土瓜灣的靈魂與鄰里關係，不知能否重建回來呢？雖然市建局承諾採用「小區重建」原則，不會興建大型商場，僅在地面空間規劃街舖作為「行人街」，以營造社區特色。但社區感覺是一種傳承，隨着硬件改變，人們跟建築物互動的方式也有改變，內裏的軟件不知是否仍會珍視傳統鄰里相處模式中的精髓呢？

2018 年在土瓜灣「環字八街」一帶辦寫生班（左圖），當時仍有不少街坊駐留，更掛上橫額宣示要求。2021 年重遊舊地（右圖），那時街道已沒有人流，空空如也。

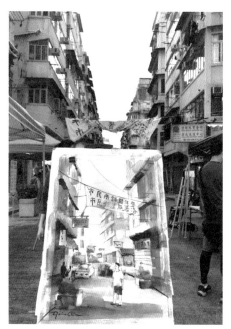

2018 年，在土瓜灣「環字八街」寫生期間，小朋友幫我丟水樽嘗試整理橫額的一幕。最後我亦把小朋友繪進畫面之中。

在土瓜灣重建項目中拆走的，不只是舊建築，還有這區份所獨有的鄰里緊密關係和人情味。左圖為 2019 年寫生，對比右圖的 2017 年寫生，前者變得更一致，卻少了層次感。

九 龍 城

來到九龍城區的核心地帶九龍城，這裏曾有九龍寨城和啟德機場，為該區添上傳奇色彩，相信許多香港人甚至外國旅客都不感陌生。雖然九龍寨城和啟德機場已分別在 1993 年和 1998 年清拆，但是説到九龍城的歷史，又怎能不提這兩個著名地標呢？讓我們透過繪畫和文字來探尋九龍城的歷史吧！

九龍城這個名稱，起源於 19 世紀時清政府駐軍的九龍寨城（Kowloon Walled City）。當時，九龍寨城是整個九龍唯一一個城鎮，故這裏慢慢被稱為九龍城。由於九龍城區地理上非常鄰近啟德機場，為了配合飛機升降，區內樓宇受到嚴格的高度管制，導致整個市貌充斥着矮房，也產生了飛機低飛經過民居的神奇景象，成為一道與別不同的人文風景。

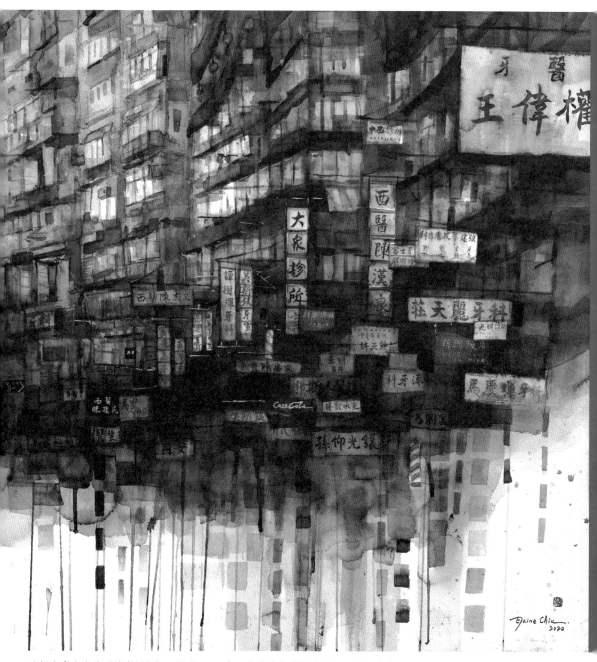

這幅水彩畫名為《城寨回憶》，繪於 2020 年。儘管我無法親睹這個已消失的地標，但一來有太多相關圖文資料，二來今天進入九龍城區仍能看到相關歷史痕跡。感覺九龍寨城籠罩泥黃色色調，帶來走入歷史的感覺，故選用了啡色調。對比深水埗的大地色，畫寨城時更為濃烈，畫面中也混和了鮮艷度高的紅色、藍色等，反映此區鮮明又大膽的個性。

追溯歷史，清政府在 1860 年把九龍半島界限街以南的土地割讓予英國，包括土瓜灣、何文田、紅磡等；然後在 1898 年，清政府再把新界土地租借給英國，為期 99 年。不過，清政府留下了九龍寨城作駐軍及補給之用。然而，自 1900 年英國派兵進入寨城將清政府官員趕走後，那裏落入了俗稱「三不管」的狀態：清政府不管、英政府不管、港府也不管。久而久之，九龍寨城逐漸變成黑社會、貧民甚至是「無牌醫生」的聚集地。

寨城內人口和建築密度超高，最高峰時，僅僅 26 萬平方呎的地方裏竟住了五萬人！又由於「無王管」，寨城內遍佈僭建物，縱橫交錯二三十條街巷，大大小小共有三百多幢唐樓。從不少歷史相片可見，小朋友可從寨城中一座大廈的天台跳到另一座大廈，在天台電線中穿梭遊玩。如此奇觀，只有在無政府監管的狀態下才可萌生，更居然維持了幾十年，可謂「有機」狀態的極致，就像活在沼澤內的青苔植物，展現出極頑強的生命力。

九龍城一帶有許多餐廳，其中尤以一些泰國食店享負盛名，所以也有「小泰國」之稱。背後歷史淵源為 20 世紀初，有一批由潮州、泰國人組織的家庭在九龍城落腳發展，為區內注入了正宗的泰國味道與文化。提到食店，不得不說已在 2021 年結業的公和荳品廠九龍城店，那時趕到該店門前，用畫筆留下一點紀錄。整體而言，九龍城市區籠罩着一種泥黃色調，其歷史傳奇則仍可從不少角落中窺探得到。

除了九龍寨城，這幅繪於 2019 年，取名《頭上經過的飛機》（*Plane Over Head*）的畫作，是以啟德機場被拆卸前的都市景象為主角。因為舊機場建於靠近市區的位置，所以周邊建築清一色是矮房子，飛機升降時都會在民居上低飛，近得連飛機底部紋理也清晰可見，引擎聲更是震耳欲聾，形成了一個舉世罕見的奇異景象。

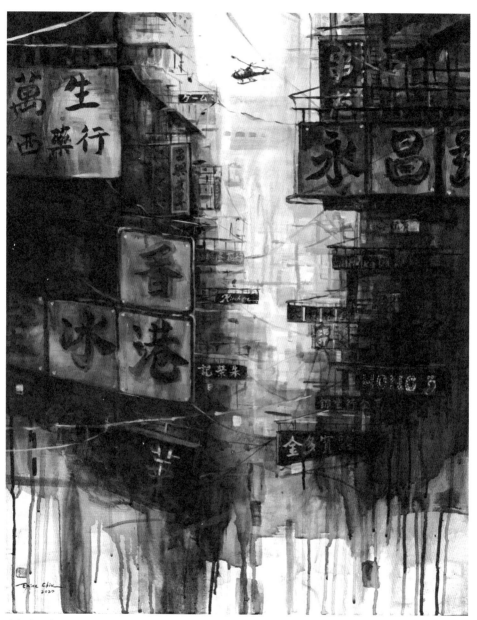

這幅畫取名 *Fantasy in Reality*，創作於 2020 年。儘管我沒有親身經歷和看過九龍寨城的樣子，僅能從傳說和文獻中認識她，但也啟發了我創作一些超現實畫面。此畫參考了 Cyberpunk 的構圖和元素，融入了未來和過去的元素，嘗試在衰變、頹爛之中尋找美感。個人認為，Cyberpunk 美學上是傾向悲觀主義的，雖然使用未來元素，但構圖通常以舊區置於前景，未來元素作為背景襯托，藉着新舊並置產生唐突和陌生感，抹去了人文氣息。所以，在套用這種美學時，我覺得需要加入更多的筆觸及個人風格，令觀者找到生命的氣息並尋回希望。

2021年，收到公和荳品廠九龍城店結業的消息，馬上前來寫生，記錄結業前的一面。公和荳品廠的招牌字體非常特別，而當天亦有不少街坊前來觀看。記得那時遇上陣雨，所以我的水彩畫上有雨點飄落的痕跡，剛巧讓老店的風霜質感表達得更突出。

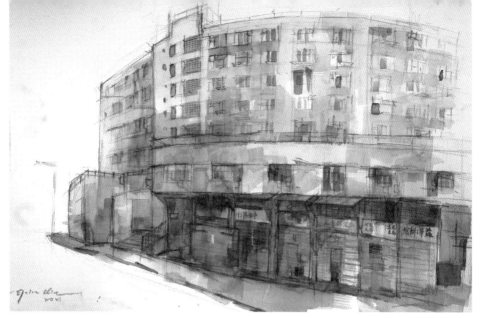

《美東村寫生》，繪於 2021 年，對象是九龍寨城公園對面，擁有 47 年歷史的公共屋邨美東邨。該邨見證着九龍寨城和啟德機場的興旺以至拆卸，如今亦完成歷史任務，清拆在即。邨內樓宇建築別具特色，外部結構呈上短下長，因位置接近舊機場，樓層不高。寫生之際，整幢建築物還未完全圍封，仍能走進去看一些大廈通告和海報等。儘管大部分老店早已遷離，但我到訪時還有一家茶餐廳留守營業。

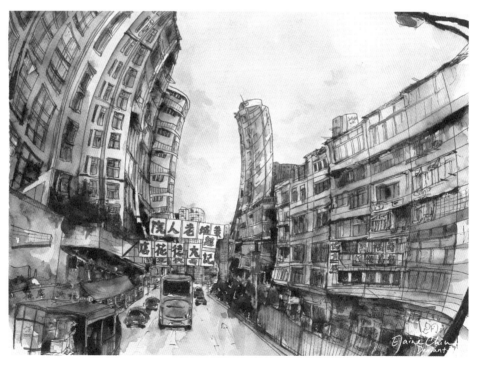

這幅水彩畫取材自九龍城區內的紅磡，名為《液化》（*Liquefied*），創作於 2016 年。在繪畫紅磡街景時，嘗試用魚眼鏡頭的角度，令街景線條更加特別，希望藉此把紅磡給我的夢幻感覺畫出來。同時，選用黃色渲染整個畫面，恍如籠罩於日暮黃昏之中。

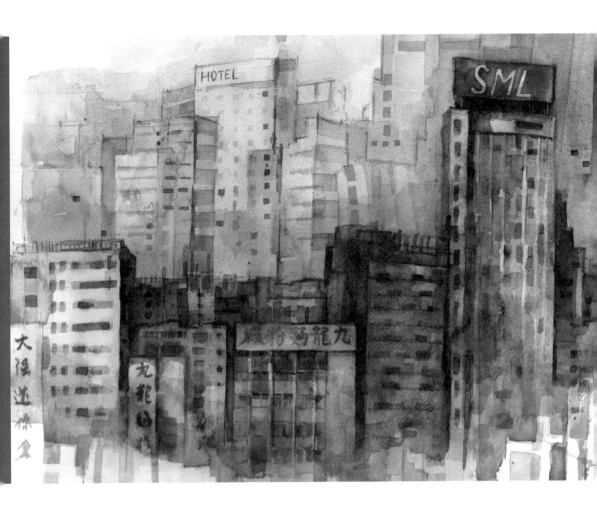

這幅畫繪於 2020 年，取景自觀塘工廠區，圖畫右側的新式玻璃幕牆商廈正在逐步取代左側石屎外牆的舊式工廈。我們透過觀察外牆的顏色，可以看到樓宇新舊之別，新式商廈多為玻璃幕牆，通常都反映着天空的藍色，為城景添上清透、透明和冷色調；反之，舊樓多呈現泥土色，色調偏暖，質感厚重。在這幅畫中，以藍色作主調，前景的暖色調舊工廠用作平衡，反映新舊建築互相調和城市的色調與質感。

對於觀塘區，我要承認年少時並不太懂得欣賞這裏的美。當時只覺得，觀塘工業區的風格既粗獷又難以親近，對比上環、深水埗等一見傾心的感覺，觀塘則要花上好幾年學習，才懂得欣賞和表達其獨有的美！

觀塘區包括數個分區：觀塘市中心、牛頭角、九龍灣、秀茂坪、藍田、油塘、茶果嶺、茶寮坳、平山及佐敦谷。現時觀塘區景貌變化得很快，因政府打算將觀塘打造成九龍的核心商業區，故這裏的工業區、公屋、工廠拆卸飛快，逐步重建為新式的商業大廈，吸引不少新產業、年輕公司進駐，換上新面貌。

舊稱「官塘」的觀塘，最早可追溯至北宋時期，當時觀塘一帶為官家鹽田，屬於東莞縣內四大鹽場之一，又稱為「官富場」。因為是官富鹽塘，故居民稱這個地方為「官塘」。到 1950 年代中期，香港政府開展觀塘沿海區域的填海工程，把得出的新土地出售予商家興建工廠，令觀塘成為全九龍最大的工廠區；根據《觀塘風物志》所述，因當時居民不喜歡「官」字，自此改稱「觀塘」。以工業起家的觀塘，在 1970 年代發展鼎盛，人口迅速增長，1979 年更開通地鐵站，成為香港首四個擁有地鐵站的區份，稱為觀塘站，也令觀塘這個名字更普及。

近年因市區老化、公共屋邨的重建、製造業式微等原因，觀塘區正在經歷新一輪的市區重建。觀看觀塘市區化的歷史較短，當時被直接規劃成「實用為主」的區份，不知道下一輪發展後的觀塘，是否會贏得「後來者優勢」呢？

觀 塘 市 中 心

觀塘區內的觀塘市中心是香港第一代衛星城市，也是觀塘區的商業核心，地理上位於牛頭角、秀茂坪和藍田之間。其東邊界線為將軍澳道，西邊則為勵業街與雅麗道。由於觀塘道以南為工業區，以北則興建了住宅大廈，故觀塘市中心內有工、商、住三種性質的大廈共存。

基於早年屬工業重鎮，觀塘的街道命名也充滿工廠風，包括成業街、偉業街、開源道、鴻圖道等含有「業」字或祝福事業蒸蒸日上的寄語，均與工業發展息息相關。在市區內，是不少工業大廈、工廠聚集的地方。當我走進像開源道這一帶工廠大廈林立的街道，由於工廈的設計和結構上大多是樓底高、間隔大，並以大停車場作大型入口，顯然不是針對人類體型，而是針對大型貨物或大貨車等而設，故走進工廈之際，頓時覺得好像進入了《大人國奇遇記》的魔幻歷險世界。

除了大比例的樓底間隔等，工廈和工廠的名字，如「官塘工業中心」、「九龍麵粉廠」等字眼，同樣以偌大字體顯示在外牆上，方便貨車司從遠處就能看見。以上種種皆歸結到工廈設計以實用性為主的原則，通常擁有着方方正正的結構，間隔工整，大廈牆身無多餘粉飾，保留粗糙表面。如果拿一幅畫來形容觀塘，那就是非常粗獷、不修邊幅，用手觸摸會感受到未經細磨的表面，完全不添加水去融合顏料的厚重水粉畫。

不過，觀塘城貌正在急劇轉變，於 1998 年公佈的觀塘市中心重建項目（Kwun Tong Town Centre Redevelopment Project），自 2007 年正式開展，預計 2031 年完成。這個號稱本港市區重建史上最大規模的項目，涉及裕民坊一帶近 60 萬平方呎土地，影響業權逾 1,653 個。項目牽涉的地方除了私人樓宇、商戶及大量植根數十年的小販攤檔外，還包括一些公共設施，譬如裕民坊巴士總站、觀塘政府合署、郵政局和觀塘賽馬會健康院等，這些堪稱觀塘社區集體記憶的印記，都已消失在市區再發展的巨輪下。

據了解，這次重建計劃的願景是：將觀塘市中心搖身一變為集住宅、酒店、高逾 280 米的甲級商廈、休閒用途設施及交通於一身的綠化新地標，以及建造一個「玻璃鵝蛋形社區中心」。上述這段文字中所描繪的未來，可說是跟觀塘原本的社區特色連接和傳承割裂了。例如 2018 年底重建住宅項目凱匯落成後，跟當時四周以中小型商舖和舊式唐樓為主的社區景象，格格不入。

回顧觀塘城市化歷史，經歷數次由上而下（Top-down）主導大規模動作，儘管引領了觀塘迅速發展，然而願景與現實的脫軌，驅趕基層商販、清拆市集，也衍生了一些民生和城景美學問題，近年最引起爭議的是觀塘地標之一的裕民坊。

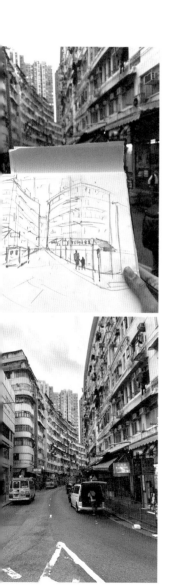

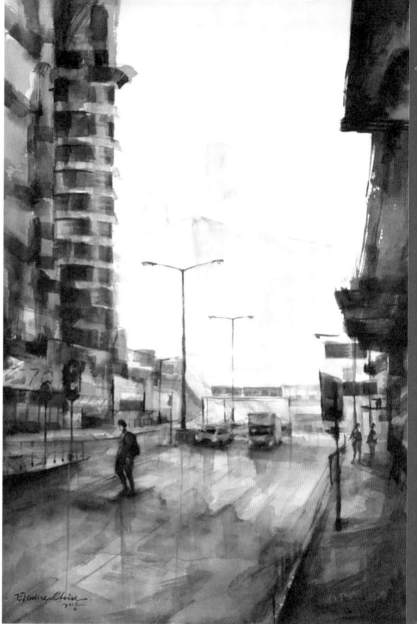

《牛頭角工業區》水彩畫，繪於 2018 年。近年愈來愈多使用玻璃幕牆的新式工商廈進駐觀塘及牛頭角一帶，為這裏的城景添加了一抹冷色調。畫面之中，構圖工整，沒有如深水埗般充滿凌亂線條的景貌。垂直的商業大樓並置於畫面兩旁，形成畫中框（Picture frame）效果，引導觀者把焦點放到畫面中央的遠景。

2018 年到觀塘宜安街進行唐樓寫生，這裏是區內頗有名氣的食肆街，也有街市和小巴站，生活機能全面。

《裕民坊寫生》，繪於 2019 年。寫生對象是裕民坊地標裕民大廈（圖內最右方，現已清拆），在觀塘道側的小巴總站位置。裕民坊這種大型唐樓的啡色調，與深水埗、九龍城又有不同。觀塘這裏的啡褐色不是純色，像深水埗、九龍城通常使用的 burnt sienna, raw sienna, van dyck brown 等，而是多種鮮艷顏色如紅、黃、綠混合而成的自然啡色，折射出觀塘城景中的混雜、多元，甚至是粗獷和骯髒一面。

裕 民 坊

在「觀塘市中心 —— 主地盤發展計劃」重建計劃之中，受影響最大的地盤便是位於市中心，佔地總面積約 4.8 萬平方米的裕民坊（Yue Man Sqaure）。我很喜歡裕民坊這個名字，「坊」字將建築物方方正正的結構、地下的市集精簡地概括出來，而「裕民」二字，則將此處作為便民購物街道的精神描繪出來，形色兼備。

我分別在 2019 年及 2021 年到裕民坊作寫生記錄，繪下重建前夕的變化。說起裕民坊的歷史，與觀塘城市化發展一脈相承。回顧觀塘自 1950 年代起的規劃，隨着大海灣填海完成，市中心開始成型，處於觀塘心臟地帶的裕民坊發展蓬勃，成為這個工業區的民生中心，是工人午休歇腳、街坊日常消閒採購、居民上下班轉乘交通工具的交匯點，孕育了民間攤檔、文化和色彩。這裏的商戶林林總總，既有實用的銀行、金舖、沖印店、典當舖、超級市場、食肆等，也有時裝店、戲院、書店，為觀塘市中心增添生活氣息。

裕民坊是觀塘人生活文化的濃縮地點，可比九龍寨城，這裏的唐樓群不經粉飾的石屎外牆、牆身延蔓的樹藤、密度極高的住室、貼滿海報的巴士站、叫賣的小販……在繪畫的時候，我試着將這裏的啡色調繪出。啡色，是最原始的建築物料顏色，也是當所有混雜的顏色混合起來的總和，恰巧也跟裕民坊的建築物料、歷史和氣質吻合。

在 2021 年中重建清場期間，爆發了不少官民衝突，有商戶不滿強收舖位爬上天台，也有執達吏將不肯在限期前搬離的最後三檔商戶強行抬走。不禁反思，觀塘每次的規劃與重建，都帶領社區前進與發展。若沒有 1950 年代的規劃，觀塘或許還是那小港灣，但在發展之中，夾縫之間，滋生的人、情、味，在新一輪發展來到的時候，是不是只能強行更改、強行忘記、強行遷離？在不斷向前發展的同時，我們會不會忘記了甚麼才是最重要的呢？可能這就是成長吧？

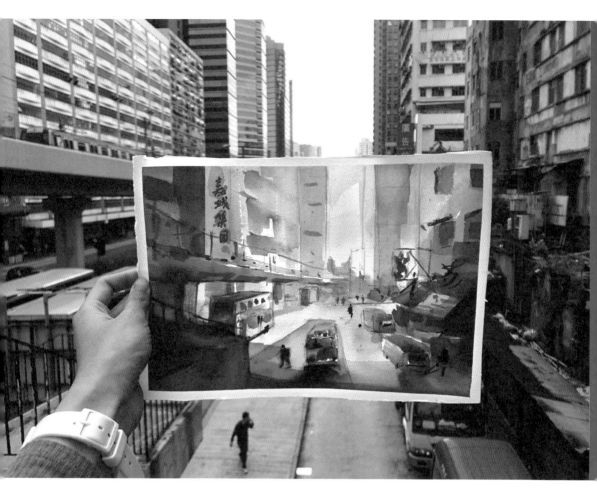

裕民大廈清拆前夕留影，攝於 2021 年。當時可見裕民坊身後冒出的冷色調新式住宅，跟區內原本的啡黃色調反差甚大。

《茶果嶺村寫生》水彩畫，繪於 2020 年。很喜歡繪畫茶果嶺村寮屋的鐵皮和鐵鏽，畫上大量使用帶金屬感的黃啡黑色，增添韻味。事實上，茶果嶺村最早期時是採礦者的居處，很適合使用大地色系表達其根源。而從這些歷史的痕跡之中，彷彿能與歷史對話，為觀者帶來無窮想像。

茶 果 嶺 村

茶果嶺村是香港現時碩果僅存的寮屋村落，也是擁有逾 400 年歷史根源的市區古村，不是親到還真不敢相信觀塘區內竟有着這麼一個小村落呢。茶果嶺村位於茶果嶺，即藍田和油塘之間，是昔日稱為「九龍四山」的採礦地之一。因為這裏能採到花崗岩及瓷泥，從清朝初期起便建成的茶果嶺村，起初為客家採礦人聚居之地。這裏開採所得的石塊很多，據說有些更曾用作前香港終審法院、舊中國銀行大廈的建築材料呢。

在 1898 年清政府與英國簽訂《展拓香港界址專條》時，當時茶果嶺村被納入新界範圍之內。後來在 1930 年代，香港政府才將此村劃入九龍區內，也因而令此村居民失去原居民身份和《新界條例》所賦予的丁權。二戰後，大量難民湧入導致茶果嶺村人口急增，並興建了大量的木屋及鐵皮屋，成為了我們今天可看到的寮屋區面貌。茶果嶺村高峰期曾有逾一萬人居住，現時大約只剩下約 300 名住民了。

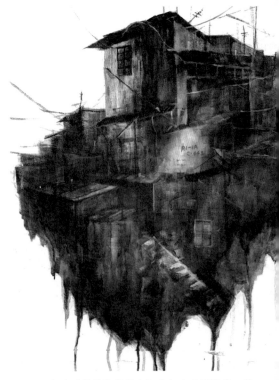

在 2021 年為《茶果嶺村寫生》畫加上了塑膠彩，將寮屋的陰影和鐵鏽大幅加強，也帶出這兒清拆在即，儼如無根浮萍。

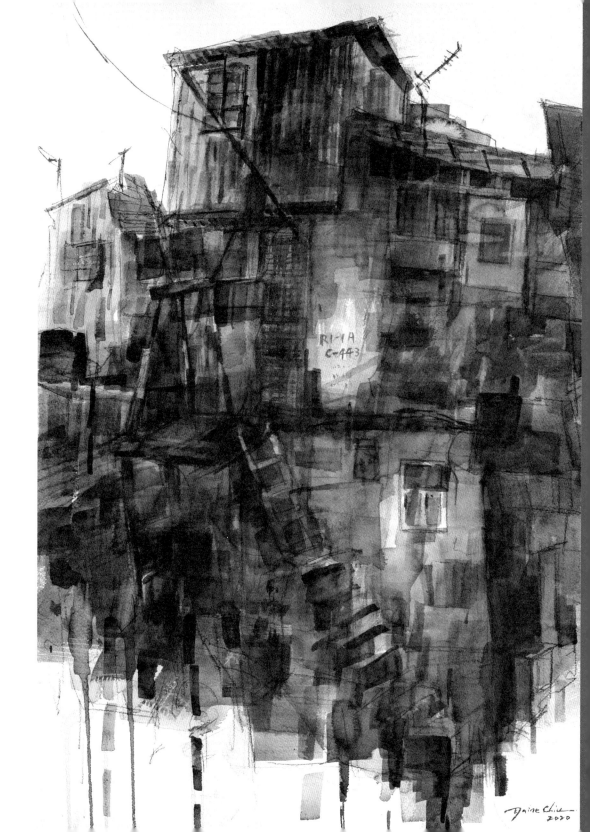

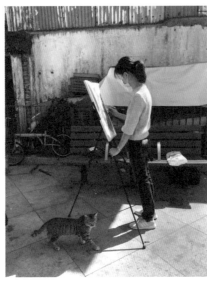

2020 年到茶果嶺村寫生，親身到訪後的感覺是，這條村的色調是由鐵皮屋的鐵與鏽所組成的，而個人特別喜歡繪畫鐵鏽，因為鐵鏽好像一種藉由頹廢空間的養分，自然生成出來的美，千姿百態，也有像繪畫時的貓來客般，自由奔放，都令人不自覺地定睛觀看。

　　雖然這裏的位置靠近市區，但早年交通接駁頗不便，需要長途跋涉才能到達，而正因為夠偏僻，遠離市區和警署（最近的是九龍城警署），吸引不少違法行業，例如賭檔、私酒釀製、毒品販賣等在此聚集。直到 1960 年代觀塘市區發展，興建了茶果嶺道，才令茶果嶺村的交通變得便利。

　　茶果嶺村曾遇上多次存亡危機，包括在主權移交前計劃清拆，惟最終因地契問題過於複雜而擱置。在 2019 年，政府宣佈回收茶果嶺村等地作建屋用途，預計在 2024 年開始安排分批遷出，看來這個市區古村也快將步入歷史。

茶果嶺寫生期間街拍，攝於 2020 年。拍攝對象包括一度成為本地打卡熱點，服務街坊 60 載的榮華冰室，以及從村中遙望觀塘重建工程的視角。

鯉 魚 門

鯉魚門是香港的海峽,作為鄰近觀塘鹽場的海峽,這裏古稱「鹽江口」。鯉魚門海峽的兩岸,更是整個維多利亞港海岸線裏,極少數不曾進行填海的地方。

從前,鯉魚門大部分人口都是農民、漁民、礦工等(因為靠近觀塘),而自 1960 年代起,這裏的海鮮菜館開始聞名,發展成今天本地人和遊客尋覓海鮮美食的熱點。鯉魚門的「門」字其實代表海峽的意思,有指是因地形像魚口,也有傳說此海峽經常有鯉魚游進游出,有鯉躍龍門的神話,因而得名。在 1980 年代將軍澳還未進行填海之前,鯉魚門的風景比今天更加開揚,景色能延展至調景嶺一帶。

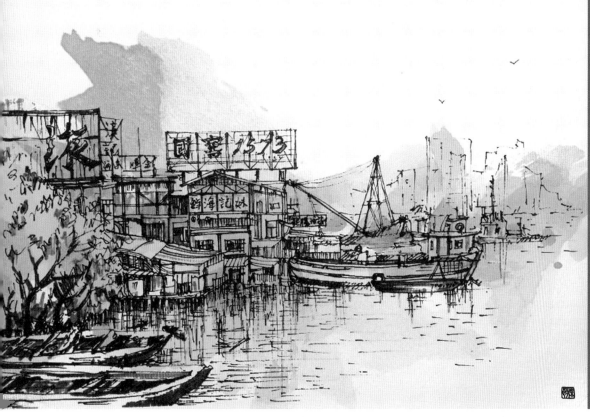

《鯉魚門現場寫生》,作於 2017 年。這是我初次到訪鯉魚門,被其興建在海邊的木架棚屋吸引,故馬上將這裏的怡人風光繪下來。在有關西環的那篇提過,個人很喜歡有水的地方,鯉魚門的水鄉風情亦充滿魅力,下筆時用色只要依着眼前所見的藍天碧波,便足以讓人感到心曠神怡了。

2021 年到鯉魚門一遊，街頭依舊充斥着大大小小的海鮮菜館、辦館，而且都不約而同以經典的白底油、紅色書法字體製作招牌（跟茶果嶺村榮華冰室相同）。

　　參考明朝《粵大記》內記載的香港地圖，當時已有鯉魚門的名字，但幾乎只得其名，其他相關資料非常有限。清朝時，香港海域一帶有海盜橫行，鯉魚門更成為海盜據點；另傳說鄭成功的後人鄭連昌亦曾在這裏設寨。在 1960 年代之前，由於被山嶺阻隔，陸地道路網未覆蓋鯉魚門，當時居民只能透過海路進出九龍市區，但隨着政府將附近的山丘夷平發展成油塘工業區，道路網接通，鯉魚門居民便能直接循陸路前往九龍，並逐步變成以海鮮聞名的旅遊好去處。

　　總括而言，在觀塘區之中，能看到工業商廈大城，也隱藏着寮屋村、漁村。在一片石屎森林中，亦有真正的森林，有機和規劃出來的景色共存，讓城貌材質變得豐富、多元，個人認為這正是香港的獨特美感所在。可惜在城市發展巨輪下，一些風景，連同那些景色背後所代表的聲音、文化和歷史，也許亦要「被消失」。個人認為，觀塘在上世紀中葉的第一輪城市化發展規劃，是從無到有，故可直接使用大規模的由上而下規劃方法；如今第二輪重建之中，我們是否應該多加思考保育已建立起來的文化和歷史，這樣才能將區內的特色延續下去，好好發揮和珍惜我城的特色和長處，避免出現「千城一貌」的情況。

2021 年到鯉魚門寫生期間，在海邊隨意拍攝。沿海市鎮通常會供奉天后，以祈求海事平安，而鯉魚門也不例外。個人有一個特別習慣，就是喜歡沿着海邊走，因為海洋和陸地的邊界，好比劃分着人類已發展的文明版圖跟大自然未知力量的界線，而走在邊界之中，能更加意識到自我的存在，啟發創作靈感。

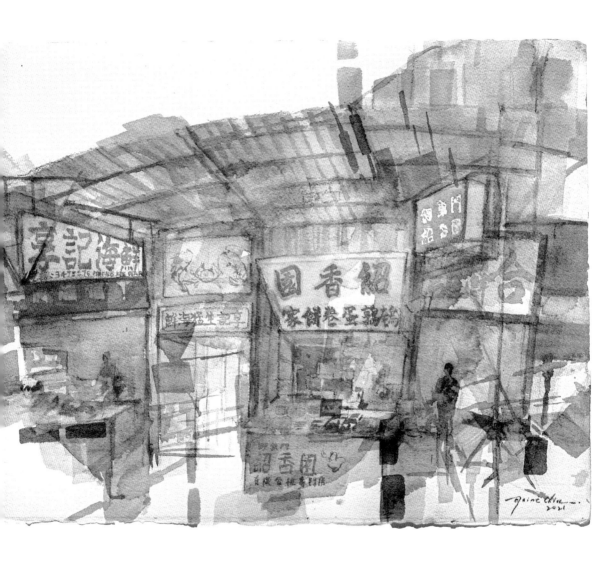

《鯉魚門市集寫生》，繪於 2021 年。在寫生當天，站在海鮮乾貨檔口作畫期間，有許多居民駐足觀看。因為貨品顏色、燈光、招牌等不同原因，鯉魚門街道給人顏色鮮艷、和暖、熱鬧的印象。同時，相比起鬧市之中的攤檔，鯉魚門的攤檔給人感覺節奏較慢，讓寫生者倍感悠然自得，可以慢慢地繪畫香港鬧市中的這個漁港氣象。

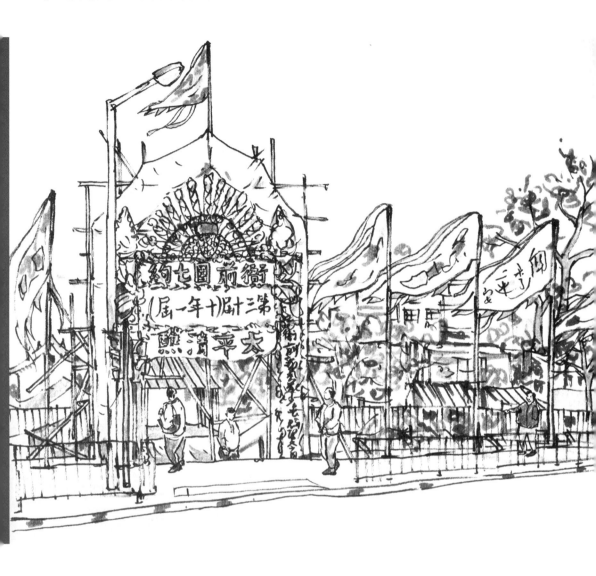

2016年，黃大仙區內著名古村——衙前圍——舉辦第三十屆太平清醮，我適逢其會到場寫生。誰
又想到，這是衙前圍最後一屆太平清醮呢！回想起當時年紀尚小，未有好好作出記錄，只留下這
張墨水畫。當日盛大隆重的氣氛，置身其中，感受到村民間的熱鬧，歷歷在目。現在再到此地已
面目全非，甚感唏噓！

讓我們來到另一位於九龍的著名區份——黃大仙。這區的總面積不算太大，只有 926 公頃左右，然而山不在高，有仙則名，因為區內有赤松黃大仙祠，所以亦帶來了這個具有仙家色彩的地區名字。

對比九龍的其他區份，如深水埗、觀塘、九龍城等都曾經是沿海地區，規劃前都進行過填海工程；黃大仙就完全不一樣，它是沒有海岸線的「純內陸」區份，在香港這個沿海城市來說是較為難得的，也使區內有着自身獨特的風景特色。跟觀塘工商住混雜的情況不一樣，黃大仙區內以住宅佔多數，而當中超過 85% 人口都是住在公營房屋。背後歷史原因是 1953 年石硤尾大火災之後，政府選址黃大仙區興建公共房屋以接收災民。當然，區內也有工業區，主要集中在新蒲崗北部。我們待會兒亦將介紹新蒲崗這個個性鮮明的地方。

翻查資料時發現一個有趣之處，原來黃大仙區內有一些地方名，相傳都是由一些訛傳與誤譯結合而成。例如牛池灣原稱「龍池灣」，被明朝時一位意大利傳教士誤寫為「牛屎灣」，清朝時才更名為牛池灣；而鑽石山的「鑽」字，原本是作動詞用，指這裏的石礦場工人「鑽出石塊」的意思，然而開埠後香港政府翻譯作英文之際，誤解為名詞「鑽石」，因此譯名為 Diamond Hill 了。

談到歷史，不得不提黃大仙區內一條著名古村——衙前圍村。據估計，該村建於 1570 年代（明代中後期），距今已有約 400 年歷史。在 2016 年被政府清拆前，衙前圍村曾是本地市區內歷史最悠久且仍有人居住的圍村。不過，衙前圍跟新界的圍村結構有點不同，新界圍村通常真的建有防禦圍牆，將村內民居保護包圍起來；至於衙前圍的圍，是由房屋的外牆組成，所以圍外人步經東光道，都可以直接瞥見圍內一些風景。隨着衙前圍村被清拆，連帶該村一個每隔 10 年舉行一次的傳統習俗——太平清醮祈福儀式——也一起消失了。

《幻想新蒲崗》塑膠彩布本畫，繪於 2021 年。新蒲崗作為戰後規劃的工業區，加上鄰近舊啟德機場的獨特地理位置，以致新蒲崗工廠區的樓宇普遍較矮，塑造出獨特的視覺風格：比例上異乎尋常地大的工廈名稱題字，以超高對比的用色寫在工廈牆身。

新 蒲 崗

新蒲崗是黃大仙區內的一個工業區，但其景色又與觀塘工業區不盡相同。新蒲崗的名字取自曾存在於此地的古村「蒲崗」，這二字是形容這裏古時莆田、山崗兼具的地形。隨着啟德機場在 1939 年落成，當時這裏一帶是機場跑道的一部分，直至 1958 年才被九龍灣填海地的新跑道取代。而騰出來的位置則規劃為工廠區，並參考「蒲崗村」古名，取名「新蒲崗」。

到 1960 年代，新蒲崗工業區吸引到星光實業有限公司（即港人熟悉的紅A牌）進駐大有街，也有不少空運公司被鄰近機場的優越位置吸引，選址新蒲崗設廠。這裏還有一條街道叫「爵祿街」，原來是紀念飛機曾在此地舊跑道位置「着陸」，取其諧音而命名的。提到街名，在 1961 年，政府還首次運用城市規劃概念，以數字為基礎，就組成新蒲崗工業區的八條街取名，分別是：大有街、雙喜街、三祝街、四美街、五芳街、六合街、七寶街和八達街。用中國數字一至八為首，後綴一個吉祥字，加強好兆頭的象徵意思，希望吸引更多工廠進駐。我覺得，這幾條街道有種兒時玩意「跳飛機」的韻味，聽起來也很像一首兒歌呢！

隨着工業區發展，新蒲崗街坊都將這八條街視作「市中心」。由於新蒲崗一帶的港鐵站如啟德站、鑽石山站等，都與這個「市中心」有着一定的距離，所以每次我乘港鐵來到再慢慢走進新蒲崗「市中心」之際，從較新型的民宅逐漸被較舊式的工業大廈包圍，頓時感到這裏的時空恍似凝固了般，回到五六十年代香港工業發達時期。

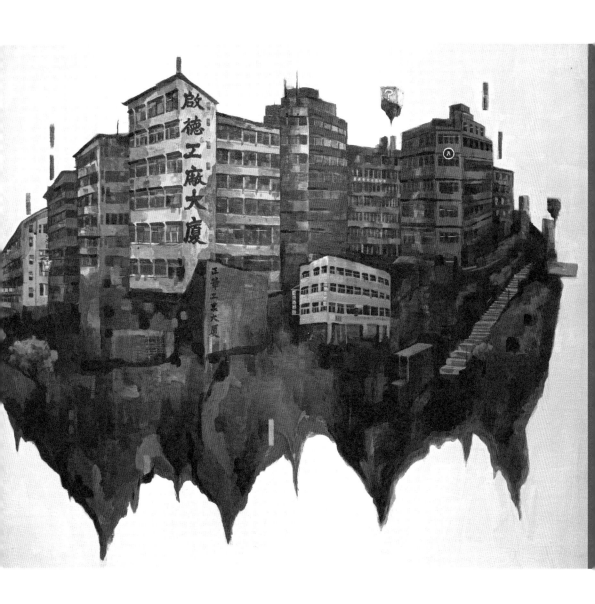

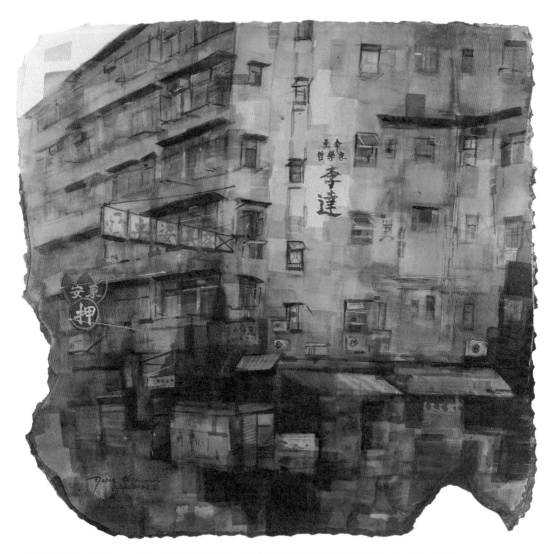

新蒲崗水彩畫，繪於 2021 年。為了表達新蒲崗八街帶給我那種「時間停滯凝固」的感覺，採用了像鐵鏽又像紅土的色澤。區內大廈外牆材質粗獷，多為暖色調，多來幾次寫生後，愈來愈發現這裏滲透着一種樸實無華、平易近人的親切感。

　　這裏的工業大廈，不少都把名字以龐大字型印在牆身上，令行人或駕駛者在稍遠距離都能辨認到各工廠，不會認錯地方，給人「超額」的安全感。這種較舊式的「規劃」，是在其他區份未曾體驗過的美學，回想初次來訪時，曾令我產生一種怪異感。從字款角度看，商家們為工廠招牌選用的字體，有較多隸書和楷書的混合體，讓人有敦厚的印象。而也有許多手寫在牆身外的獨立書法家字體，加強了這區一些民間有機藝術的元素。

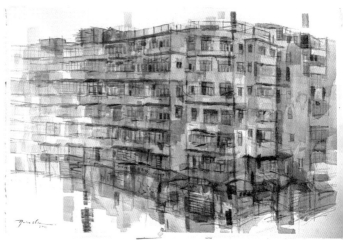

2021 年進入新蒲崗某幢工廈的天台進行寫生，同樣運用暖色調訴說着這區的固有面貌。

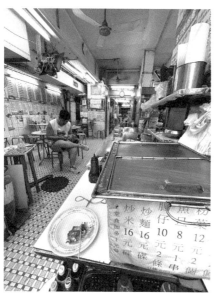

在寫生之前，先在新蒲崗八街一帶逛逛，感受一下社區的味道。其中一家茶餐廳（左圖）的老闆娘十分友善，有舊區的和善感。期間又發掘到手寫通告（右圖），為街頭平添趣味。

《牛池灣小巷寫生》，繪於 2019 年。記得寫生當天
相當炎熱，但是這條後巷設有一個冷藏食品倉，每次
有員工進出來打開倉門時，都會有一陣涼風吹送。我
便在涼風的支撐下，把這條有趣的小巷和帆布透着陽
光所染出的紅、綠色記錄下來。

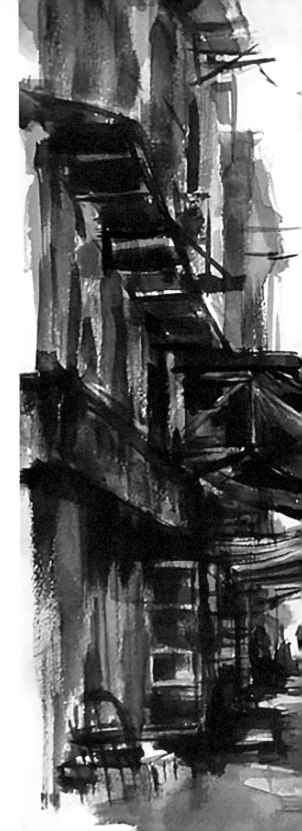

牛　池　灣

　　牛池灣的歷史也相當悠久，翻看 1819
年發刊的《新安縣志》，已清楚標示「牛池
灣村」此地為官富司管轄之地，距今至少有
二百多年歷史；而當中的牛池灣村，是「九
龍十三鄉」中歷史最悠長的三條鄉村之一。
我覺得牛池灣這個名字很有特色，嘗試探尋
其名字來源，原來眾說紛紜，諸多說法之中，
我覺得有關地形的理由較踏實：牛池灣村的
西北面曾有一個大水池，形狀像一頭牛睡於
水中；該水池稱作牛池，所以整個海灣叫牛
池灣。這個地名來源說法，跟鄰近的「牛頭
角」因海灣的海岸線與牛角相似而得，有異
曲同工之妙。

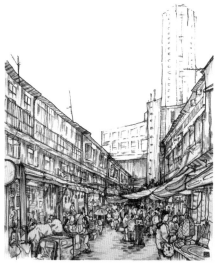

我曾先後在 2015 年（左圖）、2016 年（左下圖）及 2019 年（下圖）到牛池灣一帶寫生，可以看出一點點城市景貌的變化。在今天牛池灣區的城貌之中，牛池灣村處於核心地帶，鄰近市區和大型公屋，在這小小的範圍之中，帶給我城市綠洲般的感覺。

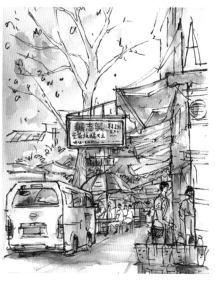

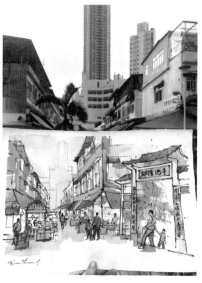

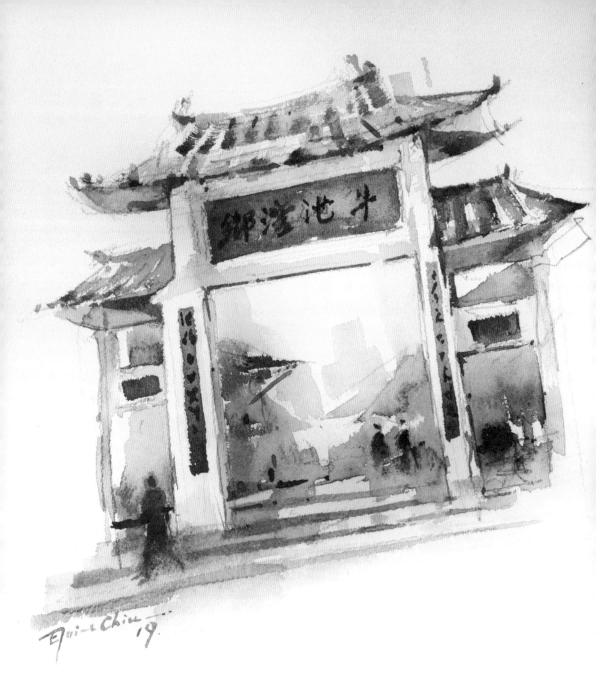

《牛池灣街市牌匾》，繪於 2019 年。每次經過這個牌匾，都有種進入另一領域的感覺，與周邊的都市建築形成頗大反差。在新界一帶，這種石牌匾不算是太罕見，但置身九龍鬧市中，則倒可算得上是香港奇景之一吧。

雖然今日的牛池灣村範圍較小，但建築形式豐富，設施俱全。2015 至 2019 年間到這裏寫生期間，人流不絕，熱鬧非凡。這裏可見到鐵皮屋、石屋和唐樓等數種主要民居建築，當中更不乏過百年歷史的古屋。而牛池灣內的街市，商舖類別林林總總，有茶餐廳、燒味店、士多，也有售賣菜、豬肉和海鮮的小販和店舖，以實用性為主，服務村內居民需要。寫生之際，感受到這裏喧鬧的叫賣聲，而兩旁的舊樓都沒有太多翻新，保留了歷史原貌，是鬧市中難得一見具有村落氛圍的街市。

在 2019 年，《施政報告》中提到重建牛池灣村，但未有出台具體行動方案。至 2023 年，古蹟辦對村內的百年劉氏大宅發表初步研究，認為建築物文物價值較低。不知道這會否是一絲端倪，暗示牛池灣日後未必能保留「鬧市中的鄉村」定位，甚至難逃清拆重建的命運？

2018 年我到毗鄰牛池灣的彩虹邨寫生。這個樓如其名，憑着糖果彩虹色的牆身突圍而出的屋邨，是黃大仙區最早落成的公共屋邨之一。近年更化身為網絡熱點，吸引不少遊客、本地人去打卡拍照，懷念一番。

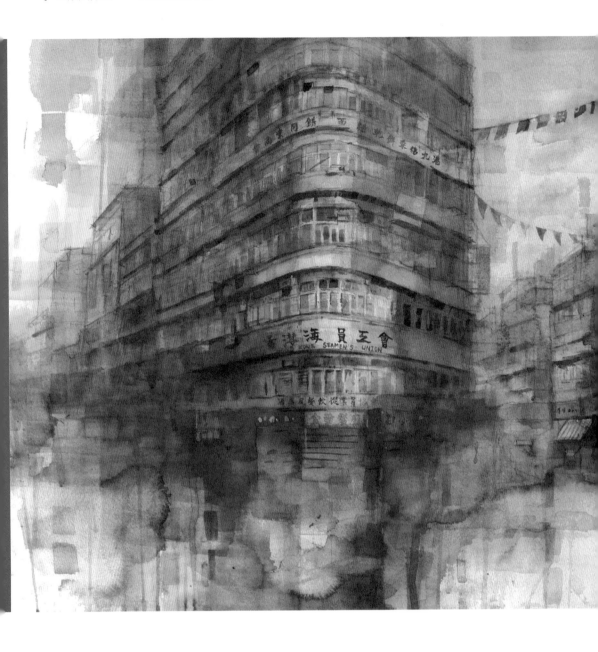

《佐敦日落》，繪於 2020 年。油尖旺區作為世上其中一個人口最密集的地區，
此一地理特色，造就了許多建築奇蹟和香港人的傳奇，這誇張的城市密度也啟發
了我「密密麻麻」的繪畫語言！

　　九龍油尖旺區大名遠播，許多八九十年代的港產、國際電影都曾在此取景，包括經典電影題材如黑幫、功夫、草根愛情故事等。在五光十色的霓虹燈映照下，油尖旺成為許多外國人眼中的香港代名詞。但原來，這裏是香港十八區之中面積最小的一區，面積僅約七平方公里，但這塊彈丸之地卻容納了逾 31 萬人口，即每平方公里住了 4.4 萬人，比全港平均人口密度高出約六倍，是世上人口最密集的地區之一。

　　在 1994 年，「油尖區」與「旺角區」合併成為「油尖旺區」，涵蓋三個主要旺區：油麻地、尖沙咀和旺角。許多人都是因為流行文化而認識這一區，但其實這裏的歷史比我們想像要悠久得多。根據明代《粵大記》，那時尖沙咀已有人聚居。而清代《新安縣誌》中，有旺角舊稱「芒角」和尖沙咀村的記載。2004 年，旺角弼街和通菜街交界處更出土了東漢、兩晉和唐代時期的古物。

　　前文提過油尖旺區的「密集」，這跟城市規劃欠缺妥善監管有關。由於大部分樓宇、城市資源集中在一起，大廈之間的距離亦盡量縮至最小，力求用盡寸金尺土。不過，跟九龍其他區份命運相近，這區的建築也開始老化，超過八成樓宇的樓齡達 30 年或以上，當中逾半更達 50 年或以上。因此，市區重建局在 2017 年提出油旺地區規劃研究，冀改善市區面貌，也意味着這裏的城景將面臨巨變。

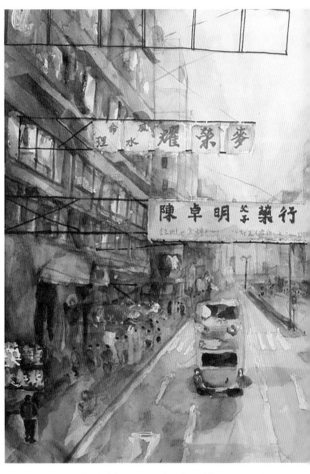

油 麻 地

油尖旺區的第一站，我們來到油麻地，這裏位於區內核心地帶，北面邊界為登打士街，南面為西貢街，東接何文田及京士柏。而油麻地的命名，原來真的與油及麻有關呢！這地方的舊稱為「油蔴地」，可以追溯至油麻地天后廟中，在 1870 年豎立刻有「蔴地」地名的碑記；而這個「蔴」字，與油麻地區內舊時的海產業有關，當時漁民在此晾曬船的麻纜，所以就成為蔴地。到 1875 年，這裏開始售賣保護木製漁船的桐油，所以加入了油字，改稱為「油蔴地」了（後來再簡化為油麻地），真是既直接又可愛的地方命名方法呢。

翻查史料，1873 年的差餉收冊數據顯示，油麻地居民主要經營船隻維修生意，售賣船隻有關的器材如麻纜、槳櫓、鐵匠及木材等，也有開設雜貨、理髮、米店等。現時油麻地區內有不少歷史建築物，包括油麻地戲院、油麻地抽水站的紅磚屋及油麻地警署等，至於民間傳統設施和建築群，則有廟街、果欄、玉器市場（現已清拆遷離）、榕樹頭等，充滿市井風味。

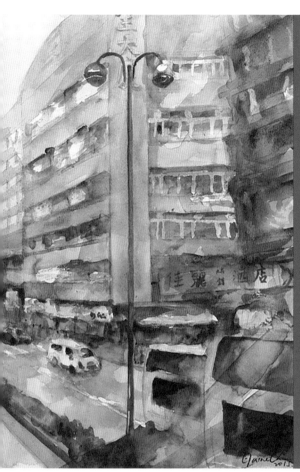

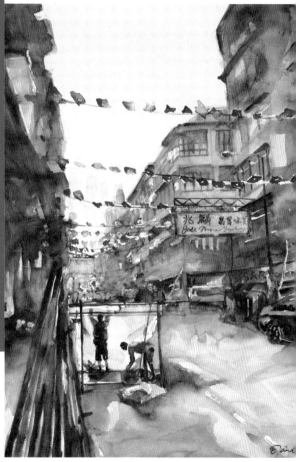

此畫名為《醉在夕陽》，描繪了乘搭巴士途經彌敦道油麻地段時的風景，作於 2015 年。右側下方用筆者加了一點玻璃反射的視覺效果，以切合身在巴士內的主題。由是在巴士上層，所以視角也是居高臨下，與平常寫生的水平視角有別，一般高高在上的商舖招牌，也好像變得觸手可及了。

在 2015 年，我曾於早晨時間到廟街寫生，繪下經過一夜熱鬧後，翌晨檔販收攤的情形。

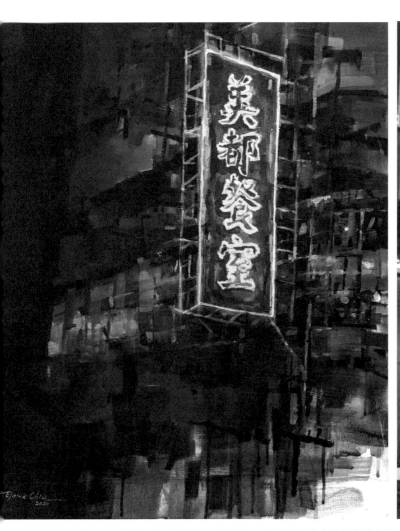

於 2020 年，以《美都餐室》為主題，分別繪下了這家知名食店的招牌（左圖，塑膠彩布本）及
外觀（右圖，水彩寫生）。這家創始於 1950 年的雙層傳統茶餐廳是廟街地標之一，保留了五十
年代的裝潢，包括掛牆的手寫餐牌、紙皮石地板、木製家具、綠色鐵窗和懸掛在外牆的「美都餐室」
霓虹燈牌。在 2022 年新冠疫情期間曾一度傳出停業消息，幸好在同年 10 月恢復營業。

説到市井味，怎能不提作為香港平民娛樂夜市代表的廟街。其命名也是直接是源自油麻地天后廟（意指天后廟前的一條街）。這裏是各類草根文化的集中地，街道兩旁的檔口售賣着琳瑯滿目的產品，包括服裝、玉器、古董、廉價電子產品，乃至成人用品、麻雀館、風水算命檔口，還有表演粵劇、教授武術、售賣中藥的攤檔，多不勝數，每日從傍晚開始，這裏就變為載歌載舞的娛樂場地。此外，除了攤檔，廟街兩旁唐樓、餐廳所販賣的煲仔飯及快餐麵食等等，物美價廉，也吸引很多本地人和遊客前來品嚐。

在廟街的的起始處，設有一個充滿廟宇元素的中式牌坊，這個「廟街牌坊」建於2010年，高逾十米，闊近九米，是香港第一座官方興建的地標牌坊，題有兩副對聯：「廟宇輝煌四海昇平千業盛　街衢熙攘九州物阜萬邦通」及「廟顯中華傳統文化　街現香港創新精神」，將廟街的廟宇元素放大並置於街道中，希望令本地文化特色宣揚開去。

名為《超現實廟街》的電繪作品（左圖），創作於 2019 年。油麻地匯集了香港本地文化的濃縮精華，而廟街更是混雜中的極致，讓我從城貌之中，找到許多香港視覺身份的答案，而這一幅正是基於廟街景色創作的想像畫作。《廟街夜景寫生》（右圖）繪於 2017 年，嘗試以較抽象的技法，僅以不同對比強烈的顏色，來表達廟街濃縮多種文化的感覺。

此畫取名為《舊廈流連：華豐大廈》，描畫的對象是佐敦華豐大廈，繪於 2020 年。這幢大廈牆身上充滿着有趣的圖案和字型，就像一幅巨型圖畫一般。除了黃、綠相間的梯形、三角形裝飾，每一層的酒店、健身中心，都在其外牆精心裝飾，不經系統規範、創意無限。看着佐敦的唐樓，覺得這個社區思維靈活、無懼世俗眼光，總是將生活智慧和創意展現出來。

佐　敦

　　佐敦位於油尖旺區的西南部，因紀念英國駐華公使 Sir John Newell Jordan（1852 - 1925）而得名。嚴格來説，佐敦沒有非常具體的地理界線，其大約範圍是廣東道以東、加士居道以南、漆咸道以西及柯士甸道以北；也有人將佐敦納入為油麻地南部。翻查歷史資料，佐敦原本是一座小山丘，亦是從九龍通往尖沙咀的必經之路，在 1906 年和 1908 年，香港發生了兩次嚴重風災，災情非常嚴重，促使香港政府在 1909 年通過《建築避風塘條例》，將小山丘夷平，把石材用於興建避風塘。

　　佐敦這個小區份，感覺比油麻地安靜一些，但建築物、招牌、人口的密度也非常高。與此同時，在佐敦的小街小巷中，也充滿了具有民間創意的街頭文化。説到招牌，佐敦德興街曾經有一個「招牌陣」，密密麻麻疊着多家店舖的招牌，視覺效果驚人。此外，佐敦街頭還有數個著名的招牌，包括澳牛餐廳、麥文記餐廳、翠華餐廳等。這幾個招牌佔街頭的比例相當大，而且設計精緻，故不只是佐敦的街頭經典景色，甚至是許多居民的集體回憶。

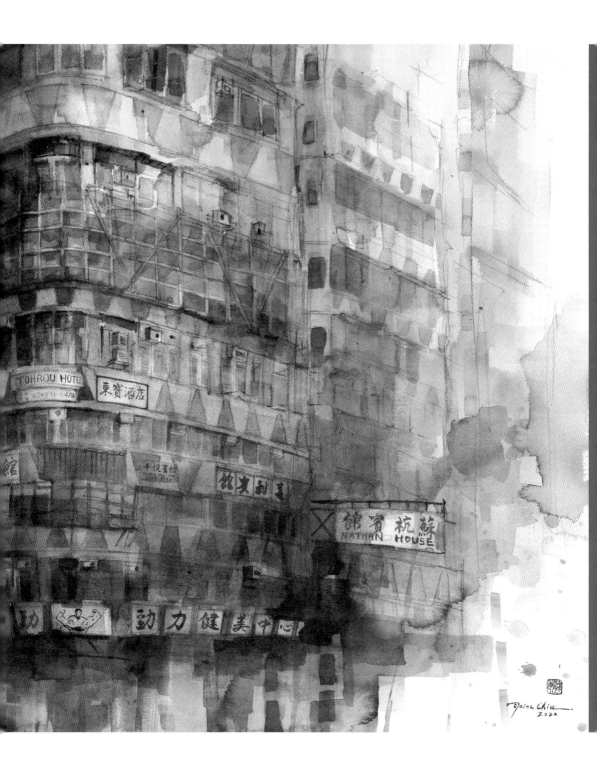

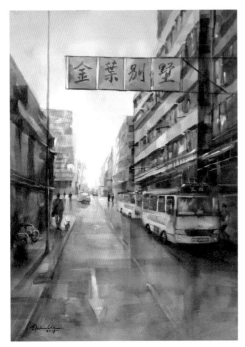

《褪色的記憶》（左圖）與《拼貼都市》（下圖）兩幅水彩畫均取景自佐敦，分別繪於 2018 年及 2016 年。這兩幅畫作不約而同以「佐敦的日落」為主題，逆光映照在鬧市之中，透過招牌，形成模糊的邊線，強化了街景的幾何美感。在佐敦街頭尋尋覓覓，幫助我找尋到許多本地文化的根源。

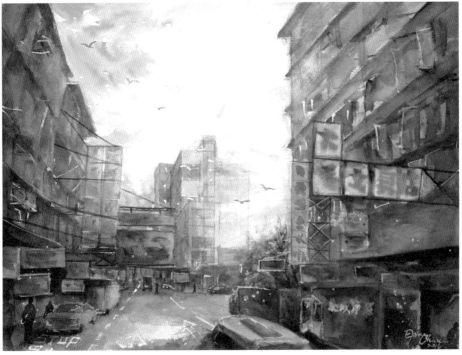

《佐敦平安大廈》現場寫生，繪於 2021 年。佐敦彌敦道有許多有性格的唐樓，包括這一幢鮮艷橙色的平安大廈。這幢大廈將佐敦高密度、高彩度的感覺充分地表達出來。

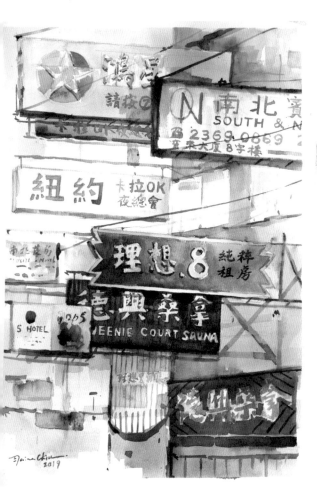

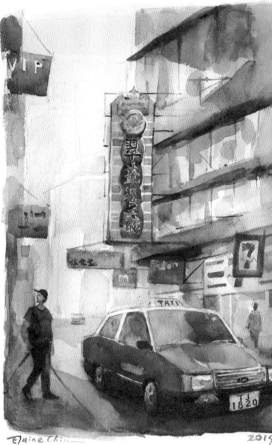

《德興街招牌》，繪於 2019 年。在佐敦彌敦道背後
的一條小街德興街，隱藏着一條聚集桑拿、卡拉 OK
店的街道。在 2019 年的時候，這裏由上而下掛滿了
霓虹招牌，甚為壯觀。可惜，這條街的燈牌現時大部
分已被拆卸，所剩無幾，這個招牌陣只能從圖畫或相
片中追憶了。

佐敦街頭的翠華招牌，繪於 2019 年。這個招牌，除
了字體，還有圖像標誌、四色燈管相間的裝飾，造工
精細。在 2019 年至 2020 年間，包括這在內一堆佐
敦霓虹燈招牌相繼被拆除時，曾引起保育團體關注，
為此舉辦了一系列學術講座，亦啟發了電影、MV
等的相關創作，可算是城市景貌與本土文化的一次
crossover，十分難得。

旺　角

讀中學時，放學後一有空餘時間，便會跟同學一起來到旺角遊玩。當時我最愛到這裏「掃街」品嚐街頭小食、逛「格仔舖」，還有拍攝「貼紙相」，又或者漫無目的地在街頭流連，感受一下旺角的熱鬧氣氛。相信旺角對於不少香港人來說，也是充滿青春的回憶地吧！

旺角這個名字，真的跟這個社區非常貼切，位於油尖旺區北部的旺角，總是那麼旺，人流、車流繁忙之極，常常把彌敦道旺角段塞個水洩不通。夜晚的時候，又會換上另一套華麗的晚裝，商舖亮起霓虹燈、LED 燈，配合街頭表演者的音樂（那時西洋菜街的行人專用區還未「殺街」，有不少街頭表演者），熱熱鬧鬧，絕對是不折不扣的不夜城。

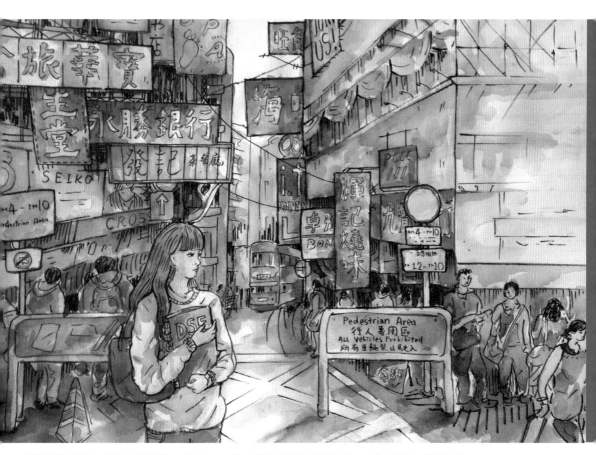

這幅水彩畫取名《營役於盛世》，繪於 2014 年。那時我還是正準備考 DSE 的中學生，所繪畫的是旺角行人專用區的景象。這幅算是少數把自己也繪進去的作品，除了為這個現已消失的城景留一筆紀錄，亦希望為少年青春回憶來一次致意吧。

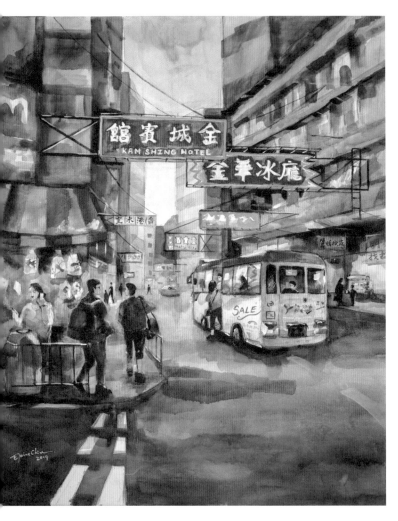

這幅水彩畫名為 *Neon City*，取景自旺角金魚街，繪於 2019 年。旺角有許多特色街道，包括俗稱「金魚街」的通菜街，金魚街上佈滿售賣金魚、飼養魚及水族用品的店舖，店舖通常使用透明充了氧氣的塑料袋展示並售賣各種魚類，在白色的光管映照下，整條街道充滿着各式魚兒的色彩，引人入勝。

在香港開埠前，旺角是一個海角，因為那時此地芒草叢生，而地形貌似牛角伸入海面，所以古稱「芒角」，又名「芒角咀」。而位於這裏的村落就被稱為芒角村，在《新安縣志》中已記載有「芒角」這個地名。事實上，通菜街亦曾出土東漢、晉朝和唐朝的陶器和製陶工具，反映此地很早已有人居住。據記載，芒角村位於今日的弼街、通菜街、西洋菜街、花園街一帶，居民以種西洋菜、

通菜及飼養家禽等維生。至 1860 年，芒角村民首次接觸英國人，在介紹時由於蜑民口音將「芒」讀為「望」，故英國人將此地翻譯成 Mong Kok，潛移默化，到了 1880 年，望角甚至取代了芒角成為地名。而最終於 1887 年的《憲報》中，政府提出發展旺角，並使用「旺角」作為地名，取其興旺之意，而英語譯音則保持不變。

今天旺角雖然好像比油麻地興旺，但若計城市化發展步代，旺角是排在油麻地之後的。1900年代初，政府才開始在望角咀海邊一帶填海，興建避風塘、碼頭和道路，並逐步填平積水菜田，改為發展洗衣及染布等輕工業。到1920年代中，芒角村被清拆，旺角亦全面城市化起來。在1920至1940年間，旺角是一個工業區，充斥着製煙廠、棉織廠及五金廠等等，著名的八珍甜醋總舖亦在此屹立數十載，時至今天，其霓虹燈牌依然照亮街頭。

到戰後時期，旺角逐漸演變為商住混合區，繁榮熱鬧延續至今，可見安一個好名字的重要性！旺角有許多特色街道，以街道店舖行業而得俗稱，包括：花墟道、金魚街、波鞋街、女人街、槍街、雀仔街等等。其實除了這些繁榮商業區一帶，還有更保留到戰前歷史、更地道的一面，接下來，我們一起去豉油街、五金街和廣東道一帶看看吧。

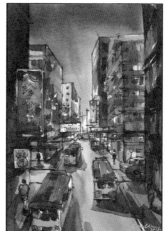
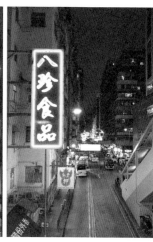

2018年，在天橋上寫生繪下的「旺角八珍甜醋招牌」，這招牌至今仍閃耀着旺角的夜空。

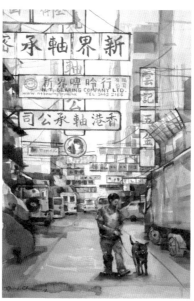

2018年，在旺角豉油街繪下了這幅名為《最佳拍檔》的水彩畫，這裏一併提供實景對照。繪畫當天，有一家五金舖店主和他的黑狗「老是常出現」，在街頭來回行走工作，故也將這對好拍檔畫下來了。

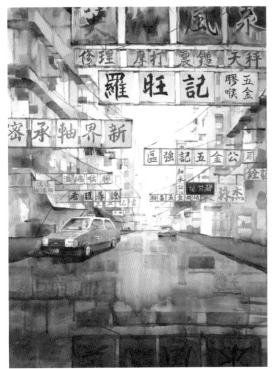

據資料顯示，戰前的旺角曾是一個工業區，這裏曾有不少五金廠。隨着本地的輕工業、服務業、商業發展，旺角的中心地帶逐漸變為購物、美食天堂，然而在旺角較遠離港鐵站的位置，仍可以發覺到昔日的工業足跡。例如鼓油街，相傳這裏以前曾設有鼓油醬園，因而得名；隨後因為旺角逐漸變得人多地貴，醬園就陸續遷出了。

這兩幅分別名為《鼓油街寫生》（左圖）及 Signs of Our Time 的水彩畫（下圖），同樣繪於 2019 年。在鼓油街這裏，隨意抬頭就可看到五金店、汽車維修零件店、車房等等商家的招牌，上面普遍寫着霸氣的北魏書體，予人剛強的街道印象，跟深水埗區的招牌氣質，和而不同。

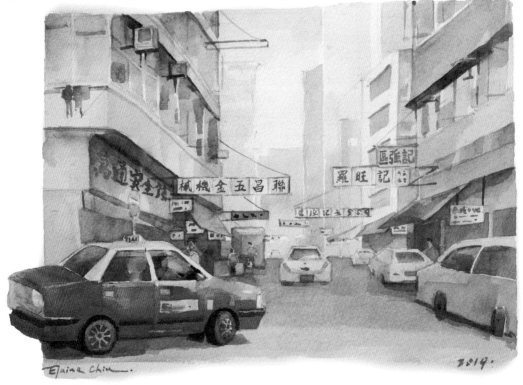

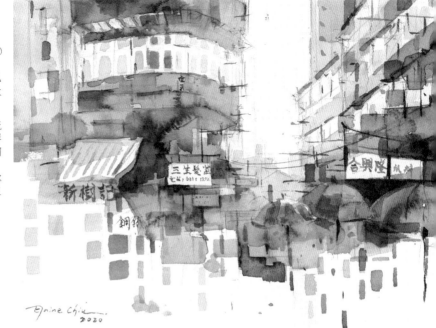

《廣東道街市》寫生，繪於 2020
年。這街市位於廣東道 1047 號，
原名芒角咀街市，早於 1925 年已
開始營運，是香港歷史悠久的露天
濕街市之一。

每日直到傍晚，這裏都如常以傳統
墟市形式，售賣蔬果、肉類、海鮮
及日用品等。寫生時，我選了一個
較少人經過的轉角位置坐下繪畫，
但慢慢也聚集了不少觀眾，大家你
一言我一語的，氣氛鬧哄哄，這正
正是人情味所在！

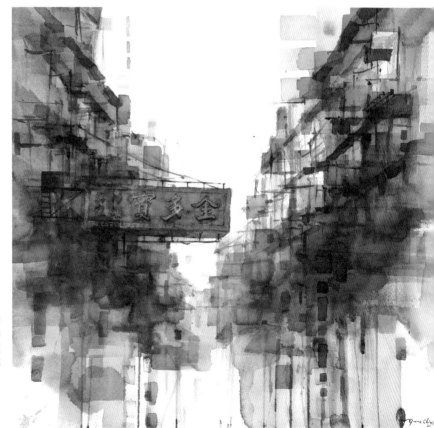

《流沙》（Drifting Sand）水彩畫，
繪於 2020 年。取景於廣東道街市
「金多寶」招牌。在旺角這個繁華
的市區中，人多地貴，但政府仍在
此劃出特定範圍，讓小販在指定攤
檔內售賣貨品，形成熱鬧的墟市，
有聚沙成塔之感。

《大角咀》水彩寫生畫，繪於 2021 年。大角咀是鬧市中的工業區，較少區外人進入，也沒有把香港奔騰的發展節奏帶進大角咀，故整個社區的生活步伐感覺比較毗鄰的旺角慢得多，而仍保留着許多唐樓、舊式招牌和傳統市集。

大 角 咀

在油尖旺一帶中，要選出仍保留到最多戰前工業特色的地方，相信便是大角咀了。大角咀位於旺角西邊，以塘尾道為分隔線。在 1860 年清政府割讓九龍半島時，大角咀位處割讓的交界線，曾經成為三不管地帶。到 1928 年，政府開始發展大角咀，舊村落被清拆，變身成以重工業為主的地區。

至 1950 年，大角咀開始演變成工業、住宅混合區。跟着到 1970 年代，隨着人口老化、工業北移等原因，重型工業的工廠開始遷出，而大同船塢則重建為大同新邨，只留下一些輕工業在區內，許多仍營運至今。另有一點與新蒲崗相類似的是，大角咀的街道命名也經過規劃，運用了一系列的植物來命名。例如杉樹街、橡樹街、櫸樹街、榆樹街等等，聽起來，讓這裏添上些許樹影婆娑的風情。

在 1990 年代的香港新機場計劃中，西九龍填海工作令大角咀獲得大幅新土地，而這幅新填海區土地，鄰近現時的港鐵奧運站，成為「奧運」新區。這裏興建了不少新式私人住宅、商廈、大型屋苑、重建項目等，跟傳統大角咀地段的工業區樣貌格格不入，出現了新舊並置、沒有交融的區貌。而奧運這個新地名，亦慢慢取代大角咀這個地名了。

坦白說，平時很少探訪大角咀，因這裏為工業區，沒有特別動機會來。所以這次我花了一個下午，感受這裏的金屬質感。與旺角廣東道、豉油街一帶的五金舖比較，這裏更自成一角，工業性質更加濃，產生更為厚重、粗獷的社區感覺。雖然如此，這裏的老闆、員工也非常健談，難道這就是傳說中的鐵漢柔情？！

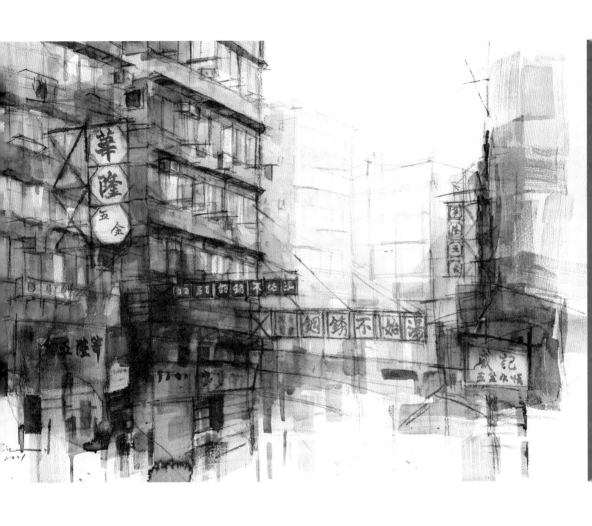

2021 年到大角咀寫生期間，附近的五金店老闆好像覺得我的作品很有趣，前來拍照，之後更帶我和畫友參觀他的店，看他養在店裏的橙色鸚鵡。

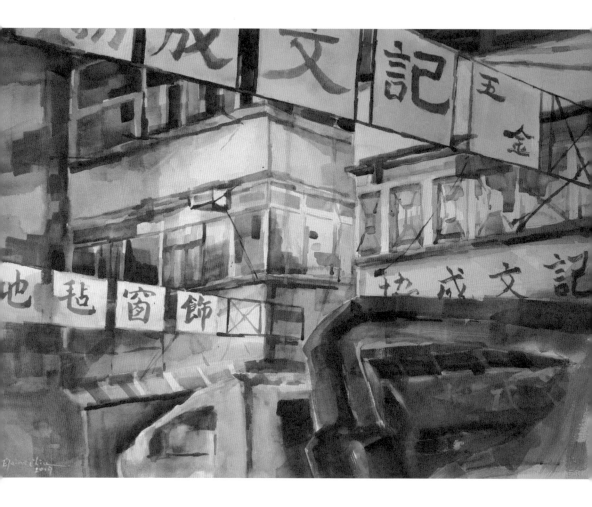

2019 年繪下的《大角咀夜景》。雖說是夜景，但普遍商戶都尚未收舖，所以大角咀仍是燈火通明，
招牌也光得發亮。真的很喜歡觀察香港不同社區的「城市字型」，慢節奏的大角咀，相比起剛強
的北魏書體，的確是更適合工筆楷書呢。

尖 沙 咀

在油尖旺區裏面，尖沙咀處於最南邊的位置，緊貼着維多利亞港，與對岸的港島遙相對望。翻查資料，尖沙咀在城市化之前，原名為「香埗頭」，乍聽起來能想像到一個帶有香味的深海碼頭，不就是「香港」這個名字的寫照嗎？

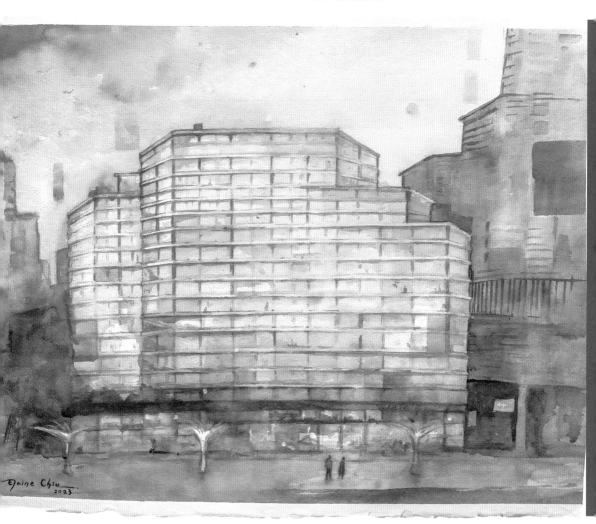

《麗晶酒店》水彩寫生畫，繪於 2020 年。尖沙咀是香港少數集合娛樂、文藝、購物等元素於一爐的旅遊勝地，當然少不了高級酒店，包括 2023 年翻新重開的麗晶酒店。這幅畫記錄了該酒店於 2020 年圍封翻新之前的模樣，但把其玻璃幕牆繪成天空色，感覺像在反射繪畫者背面的維港海天相連景色。

地理上，尖沙咀佔有海路交易的優勢，古往今來都是吸引外商、旅客、海外文化到此地交流的地方。在明朝萬曆年間刊行的《粵大記》所載「廣東沿海圖」，已記載有尖沙咀這個地方名；到清代的《新安縣志》更可看到「尖沙咀村」一名。尖沙咀的字面意思就是尖型的沙嘴（沙灘），地理上處於珠江三角洲東岸陸地盡頭。在接受英國管治之前，尖沙咀有一個專門把香木運送往東莞的碼頭，所以此地被稱為「香埗頭」。

1860 年簽訂《北京條約》後，尖沙咀納入英國管治範圍，英軍亦開始在此地興建各類軍事設施，包括軍營、水警總部等。到1898 年，著名的天星小輪開辦，開拓了來往中環及尖沙咀的航線後，尖沙咀開始繁榮起來。不過，戰前的尖沙咀還未發展成遊客區，因該處不少設施都具有軍事性質，故主要是駐港或訪港軍人及其家屬才會在這一區逗留。直到戰後，星光行、海港城等商場相繼落成；上世紀七八十年代，尖沙咀落成了多個博物館，包括科學館、藝術館等，尖沙咀就逐步變成聞名中外的遊客區了。

作為沿海的地區，尖沙咀在香港作為轉口港的歷史擔當了許多重要角色，接下來我帶大家遊歷一下陸路交通的古蹟——尖沙咀鐘樓。我們今天看到的尖沙咀鐘樓就是舊時九廣鐵路終點站。尖沙咀鐘樓於1915 年落成，原屬於火車站的一部分。到 1978 年，

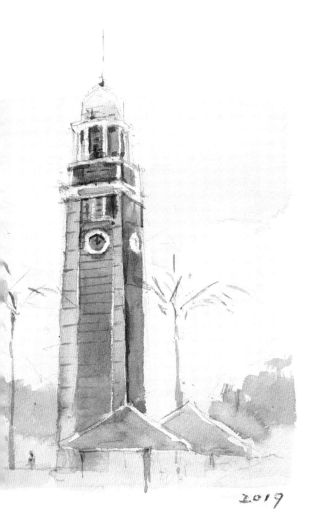

火車站主樓拆卸，而在市民爭取下，尖沙咀鐘樓得以原址保留，繼續屹立在現已消失的鐵路總站位置。鐘樓於 1990 年被列為香港法定古蹟。

說到尖沙咀鐘樓的保育，可算是香港古建築保育史上的異例。當年由民間團體發起簽名及寫信給政府甚至英女皇，要求保留整個火車站及尖沙咀山。之後政府回應民意，將鐘樓、六根羅馬柱（《尖沙咀鐘樓》現場寫生畫中的棕櫚樹位置）保留，也擱置了尖沙咀山的發展計劃。這次行動啟發了建築和集體回憶有關的保育意識，在城市發展之餘，亦須保留歷史的印記。其實建築物對於集體回憶的保存有重要作用，若當時的火車站沒有保留到鐘樓這一部分下來，今天或許會建成商業大廈，少了個觀海好去處，也少了個零距離接觸歷史的地方。

從鐘樓沿着彌敦道走到尖沙咀較內陸位置，便來到重慶大廈這幢神奇的建築物。2007 年美國《時代》雜誌「亞洲之最」（The Best of Asia）選舉中，重慶大廈被評為「亞洲最能體現全球一體化的例子」，足見其匯聚多元文化的特色。儘管外觀上平平無奇，但只要踏足其中，就會感到這裏隱蔽着的「森林」氣氛。這啟發了經典港產電影《重慶森林》的拍攝靈感。我覺得重慶大廈就像是油尖旺區的一個縮影，聚集各路英雄，寫滿了香港人、外籍移民來港後的奮鬥史。

《尖沙咀鐘樓》寫生畫，繪於 2019 年。鐘樓主要材質為紅磚和花崗岩，與香港大學本部大樓的建築風格相類似，也是仿古愛德華時代的建築風格，頂部的圓頂鐘塔，配搭白色扶壁、柱子裝飾，上部小裝飾結構為八角形，最長的主心結構為四方形。鐘樓色調典雅柔和、結構工整對稱，給人莊重的感覺，也很有歐式風情。

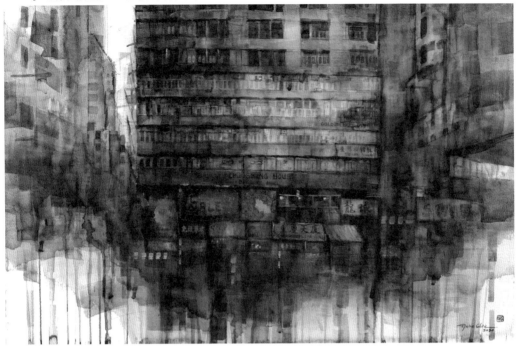

《重慶大廈》水彩畫，繪於 2020 年。這幅不是現場寫生作品，但在繪畫前，我曾進入重慶大廈一探究竟做資料蒐集。當時內部經過 2004 年的翻新整頓，設施有明顯改善，譬如裝有扶手電梯。一入大門已看到許多外幣找換店、東南亞貨品店，很有外遊的感覺。當日與同學一起找了裏面某家咖喱餐廳用膳，風味很地道！畫作中用綠色調模擬出森林多元、神秘、有生機又有危險的感覺，希望將重慶大廈的精神帶出來。

《1950 年代的尖沙咀》塑膠彩布本，作於 2021 年。這幅畫當然不是現場寫生，而是幻想尖沙咀在 1950 年代的樣子，雖然那時還未成為像今天般國際知名的旅遊勝地，但由於那裏臨近當時往返內地的九廣鐵路終點站，早於 1928 年已開業的半島酒店，還有名錶的廣告牌在維港閃耀着。

【輯三】

新界

村落尋幽

這幅水彩畫取名為《屬於香港的色調》，繪於 2014 年，取景自元朗區朗屏一隅，此畫作獲納入香港大學美術館館藏。由於新界區的士的車身色澤一律是綠色，剛巧跟以橙黃色調為主的朗屏街道，形成了甚具「香港特色」的色調對比。不知大家心目中的「香港色調」又是怎樣的呢？

　　本書第三部分來到佔了全港陸地總面積近九成的新界區。由於歷史緣故，新界的城市化無論是起步和發展都較港島九龍為慢，遂保留有較多舊村落、原住民和歷史建築，已發現的文物歷史也更悠久。例如在西貢區黃地峒曾有舊石器時代晚期的文物出土，顯示那裏早在三萬年前已有人類文明足跡，時間比港島、九龍早上兩萬多年。簡言之，在新界一帶可探史、尋寶的寫生去處非常多，亦絕對值得我們在這裏花上更多時間。

　　新界幅員廣闊，第一站先到元朗，看看這個在「山多平地少」的香港境內，罕見擁有平原地貌的社區。據資料顯示，早於北宋時便有來自中國東南部的氏族來到元朗平原進行開墾，這兒水土肥沃，宜於耕種，故區內盛產稻米，尤以元朗絲苗米享負盛名（八九十年代起，元朗絲苗米一度絕迹，至近年有人研究復產）。

　　在香港這樣地狹人稠、山多平地少的地方，元朗這塊大平地確實佔有先天地理優勢，同時亦因其截然不同的地貌，塑造出此區的美學特色。

這幅名為《灼熱光影》的水彩畫屬於個人早期作品，繪於 2014 年。先用鋼筆勾勒線條，再以淡彩渲染顏色，將在元朗大馬路天橋上俯瞰的景色繪畫出來。當時夜幕低垂，輕鐵、的士、小巴等車水馬龍絡繹不絕，街道兩旁的店舖燈火通明，各種亮光匯聚成元朗核心地帶最繁華的街道。

元 朗 市 中 心

元朗是香港歷史最悠久的地區之一，新界五大氏族包括鄧氏及文氏等，約於宋、明朝期間遷到元朗錦田、屏山、廈村和新田一帶開村立祠，修建寺廟及書院等，使元朗成為擁有最多法定古蹟的區份。清代《新安縣志》記載有「圓朗墟」地名，即今天「元朗舊墟」範圍。

1898 年，元朗在《展拓香港界址專條》中被劃歸英國管治，但當時元朗並非政府首選的發展地，故只設有屏山警署、青山公路至元朗段等基建。後來，隨着元朗舊墟日漸發展，於 1915 年規劃了元朗新墟以敷需要，這反而令舊墟漸趨沒落。今天元朗舊墟內的長盛街、利益街和酒街，仍保存着舊日墟市格局，有許多兩層高的青磚樓房，當中逾 30 幢屬歷史建築。當中長盛街更儼如清代建築的「時間囊」，被譽為「滿清一條街」。

這些年來的寫生經歷讓我發現到，在發展巨輪下，衰落的地方反而把時間凝固住，保存到更多歷史痕跡，可視為整個社區乃至城市的根！

2020 年到元朗大馬路走走畫畫，這裏實在有許多人文歷史的看點呢！包括著名的好到底麵家（左圖），其招牌是經典的北魏字體，我妹妹趙頌宜嘗試依樣勾勒出來。至於我則選在元朗大馬路天橋上寫生（右圖）。

2018 年到元朗炮仗坊的一個公園寫生，那裏有一家舊式典當舖，設置了「蝠鼠吊金錢」招牌。環顧公園周邊有數家麻雀館，兩者可能算是一種配套？

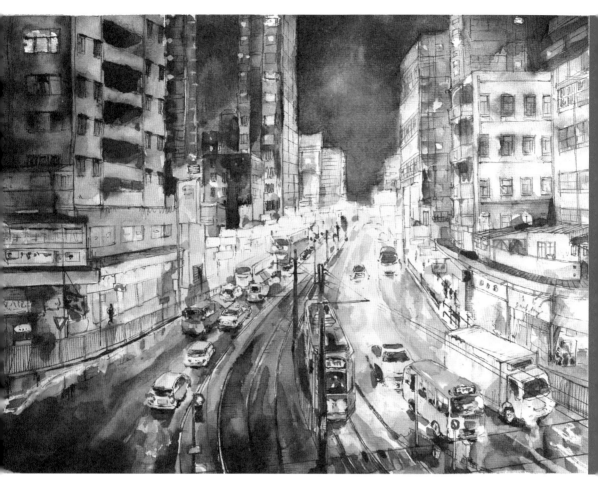

到 1970 至 1980 年代，由於本地人口快速增長，政府先後規劃了元朗及天水圍兩個新市鎮，興建大量道路基建、社區設施、公共屋邨以回應社會需求。雖說是新市鎮，但元朗市畢竟發展日子較久，市內混雜有相當多舊唐樓，也有較多商業活動，包括著名的元朗工業邨（現名元朗創新園）。因此，元朗的印象是雖有歷史，但同時沾染有頗濃的商業氣息，雖古猶新，十分獨特。

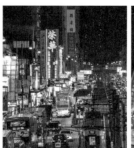

元朗市區內仍有不少霓虹燈招牌，相較九龍區的同類廣告燈箱，元朗商戶在配置上更多選用三原色，色彩較奪目，字體也更多樣，如圖中的行書、楷書等。相片攝於 2018 至 2020 年。

錦 田

不經不覺，原來我已成為錦田的居民超過十年了！對比香港、九龍，錦田的風貌截然不同，由於錦田是元朗平原的一部分（元朗平原被凹頭及附近數座小山丘分割成元朗和錦田兩部分），以平地為多，極目所見幾乎都是村落、農田、大山。如果說九龍和香港是向高空發展的「垂直美學」，那麼錦田就是仍存有橫向、圓形圍村等的「水平美感」，讓住在這兒的人都能享受到抬頭見藍天的景色。

錦田歷史悠久，古稱「陳田」、「岑里田」、「岑田」，為何現在名為錦田？背後有個小故事。據說明朝萬曆十五年（1587年），新安縣大旱，知縣邱體乾決定下鄉籌賑，期間獲得岑田鄧氏族人鄧元勳慷慨捐糧2,000 石。邱體乾見岑田「土地膏腴，田疇如錦」，故把岑田改稱為「錦田」。

錦田幅員廣闊，包括大帽山與數座大山之間的盆地，東面連接石崗及八鄉，西面連接凹頭。早於香港開埠前，錦田已住了不少原居民，當中以鄧氏族人為主，而這裏亦有多座圍村，包括著名的吉慶圍、江夏圍等。

提到石崗，在錦田靠近石崗軍營一帶，種植有不少木棉樹，在春暖花開之時，樹上一片大紅木棉花海，相當漂亮。不過在緊接着的5、6月間，木棉樹種子會被看似「棉花」的棉絮裹着，隨風飄到錦田、元朗市甚至天水圍一帶。

2015 年，春天的日落時分，正在回家途中，駛經錦田一帶，我偶然從車內望向天空，滿眼盡是一片粉紅和粉黃色的彩霞。色彩極盡斑斕，心中不禁湧起一陣欣喜，好像有一種「回家了」的感覺。

之後我把當時腦海中浮起的印象畫下來，並把作品名為《欣喜的天空》。

這兩幅畫繪於 2016 年，那時錦田還是一
片鄉村面貌，到處都有樹木的蹤影。我家
附近便有一排木棉花，每逢春天來臨，木
棉樹開花，便會帶來一片紅色花海。每天
從九龍、港島一帶工作完回家，路經這片
花海，都有種進入度假模式的感覺，頓時
心曠神怡起來。

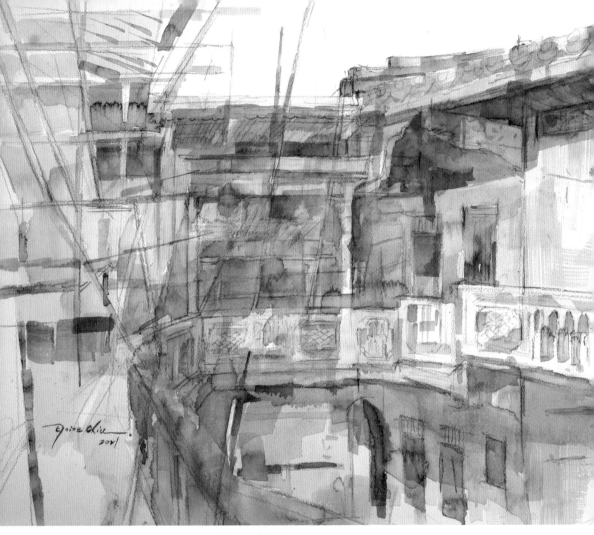

《江夏圍大宅內部寫生》，繪於 2021 年。江夏圍是一所始建於 1933 年的客家大宅圍，經歷過二戰前後無數風風雨雨，依然無損大宅的莊重氣勢。儘管現時風采凋零，但其主樓源遠堂大門刻着「源思祖澤　遠樹家風」的八字門聯，字字鏗鏘，把江夏黃氏飲水思源的精神永遠保存在這裏。

近年隨着港鐵錦上路站開通，錦田亦逐步發展起來，包括在鐵路站附近不斷拓展的港鐵上蓋物業，連帶附近的土地也被選作興建公營房屋，在東匯路一帶大興土木。相信不出數年，這裏的景貌便會發生翻天覆地的變化，「垂直美學」勢將湧入這片土地。因此，在城市化巨輪來到之前，就讓我們好好記下錦田一帶的村落風光吧。

江夏圍座落錦上路以東，乍聽名字或會

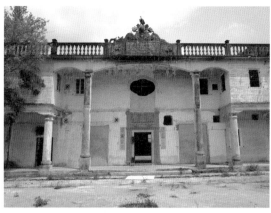

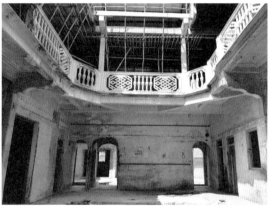

江夏圍大宅內外均以象牙色為主調，儘管蒙塵日久，
仍見雅致。相片攝於 2021 年。

我選擇在宅內一樓轉角處的棚
架之間，繪畫中央位置的大
廳，以及一樓的結構。很喜歡
這座大宅採用的象牙色建築材
料，為大宅增添豐富質感。

以為是一條圍村，其實是一幢始建於 1933
年的客家大宅，在 2012 年獲評為三級歷史
建築。大宅是廣東梅縣出身的印尼歸僑黃仿
僑從錦田鄧氏購下田地後所建；屋名「江
夏」，指的是湖北安陸江夏的黃氏宗族郡望
（即氏族發源地），含有飲水思源之意。

江夏圍落成後飽歷風波，1941 年香港保
衞戰，黃氏舉家遷離後，大宅曾用作同益學
堂（現八鄉中心小學）校舍。戰後，大宅曾

被政府徵用為八鄉警崗，至今仍可在大宅一
樓的房間內，看到一幅警用手繪新界西部地
圖。

此外，在探訪大宅期間，我還看到房間
之中的秘密通道，以及房間牆身設有可觀望
外部的小孔等，反映戰火對江夏圍的影響之
深。至今大宅內部仍殘留著許多六七八十年
代的物品，時間恍如被定格在某年某刻。

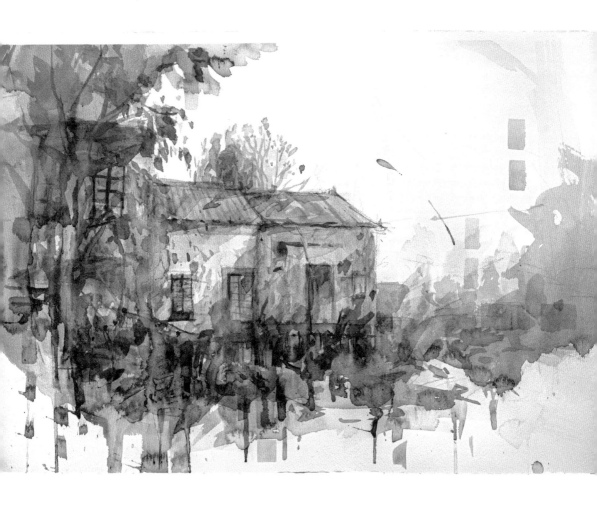

《南生圍》寫生水彩畫，繪於 2021 年。以樹林自然美景之間的鄉村小屋為寫生對象，側寫南生
圍的鄉村面貌，村民的小屋、樹林、蘆葦叢、漁塘、農田……自成一角，頗有悠哉悠哉的飄渺感。
不過，這些小屋多數處於荒廢狀態，感覺有如城市化下的村落遺物，日後恐怕難逃發展巨輪輾壓。

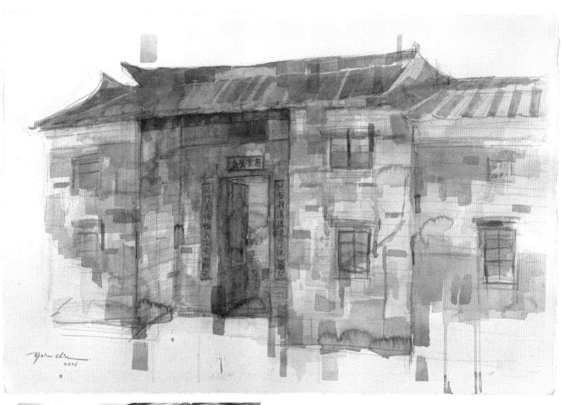

《錦田耕心堂卜卜齋寫生》，繪於 2021 年。在香港，這種傳統私塾「卜卜齋」已幾近絕跡，但在錦田永隆圍仍保存有鄧氏私塾「耕心堂」，當然要來寫生。耕心堂建於 1880 年代，現為三級歷史建築。這裏一直提供卜卜齋形式授課，直至 1926 年政府興建錦田公立蒙養學校為止。現時耕心堂是永隆圍鄧氏家祠，平日不對外開放。

新界名景「錦田樹屋」（攝於 2021 年），印證着大自然的神奇：一棵直徑六米、高逾 16 米，估計有近 150 歲的細葉榕，其根部緊纏並掩蓋着一間石屋。據悉是因清康熙年間頒布《遷海令》，人去樓空，在石屋長時間無人打理下，便逐漸被榕樹所「吞噬」，形成「樹屋」。

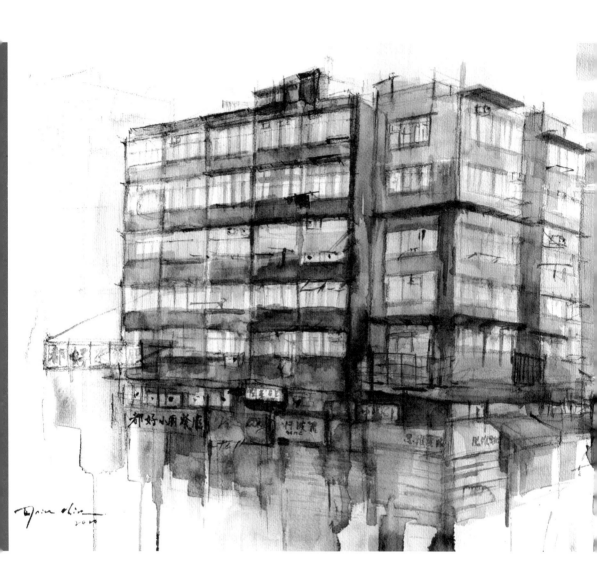

《海壩街唐樓寫生》，繪於 2020 年。此畫取景自荃灣海壩街一處唐樓。夾在荃灣港鐵站和荃灣大會堂之間的海壩街，被各式各樣新式建築物，包括翻新後的文創地標南豐紗廠，以及千色匯、荃新天地和荃灣廣場等商場包圍着，唯獨海壩街這個小區保留有唐樓建築群和較早期的公共屋邨，讓我能夠寧靜地欣賞這片「原味」街景。

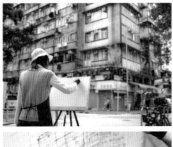

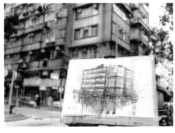

以在荃灣海壩街寫生時的情況為例，分享一下我的寫生裝備和流程：帶備一個小型調色盤，再配合一杯水、一個畫架和水彩畫紙就可以。個人喜歡使用平筆先掃出建築物的幾何形狀及色塊，在定好鉛筆稿後，以清水覆蓋要上色的部分範圍。跟着從淺色部分開始作渲染，一層一層疊加至深色和陰影範圍。記得寫生當日的天氣寒冷，因此使用了暖水壺來盛載暖水，這有助水彩顏料混和得更順暢。

<div style="text-align:right">

【二】

荃灣與葵青區

</div>

荃灣區位於新界西南邊海岸，因地處海灣角落，古時有「沙咀」、「全灣」、「淺灣」等跟海有關的稱呼。此區佔地亦相當廣闊，除了荃灣新市鎮，還有油柑頭、汀九、深井、青龍頭、梨木樹、大窩口，以及大嶼山北部的外飛地如欣澳、青洲仔半島等。其中，早於 1950 年代發展的荃灣新市鎮，更是新界區內天字第一號的新市鎮。隨着近年基建發展，更使荃灣變成連繫新界西北、九龍市區、大嶼山以至赤鱲角機場的交通樞紐。

剛才提到荃灣其中一個古稱為「淺灣」，早於宋朝的地圖和文獻已有相關記載。此外，區內不少地名據說都源出古代事件。例如南宋末年，宋帝撤退至淺灣，期間一名曹姓大臣在某水潭滑倒溺斃，該地遂被命名為「曹公潭」；而當時宋室官兵曾於淺灣築城抗元，衍生出城門村、城門水塘及城門河等地名。

荃 灣 市 中 心

　　近年荃灣市中心被戲稱為「天空之城」，源於區內以港鐵荃灣站和荃灣西站為核心，組建了全港最大規模的高架行人天橋網絡，連接着二十多個商場和住宅物業，令民眾幾乎毋須在地面行走便可抵達區內不同目的地，因而得名。天橋網絡一來方便市民出行，免日灑雨淋，二來可減低人車爭路問題，此景況也讓荃灣看起來像是中環一帶的商住混合區。但事實上，戰後的荃灣可是著名工業區，更是本地紡織業重鎮！

　　隨着大批內地移民在戰後南移香港，荃灣憑着地多、靠海等優勢，吸引了擁有資金、技術的廠家和廉價勞工進駐。當時荃灣德士古道、楊屋道及柴灣角一帶工廈林立，其中大多屬於紡織廠，包括全港最大規模的紗廠和染廠，間接帶動本地的輕工業轉型發展。

　　剛提到的全港最大紗廠，就是在 1950 年代落成，由被譽為「棉紗大王」的南豐集團創辦人陳廷驊開設的南豐紗廠，廠房總樓面面積逾 26 萬平方呎，曾是本地最高產量的紡紗廠。惟在七八十年代本地工業黃金期過後，南豐紗廠各廠房陸續停止運作並荒廢。直至 2014 年，該廠廈進行活化工程後，搖身一變為紡織文化及藝術中心，設有關於紡織業的展覽，在 2018 年重新開放予公眾，頓時成為荃灣新地標兼「文青蒲點」。

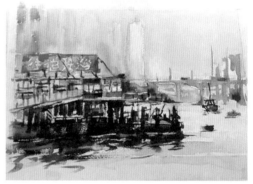

荃灣在明清年間曾有海盜肆虐問題，被謔稱為「賊灣」和「三百錢」，傳聞當時商船駛經須繳三百文過路錢！數百年過後，上述種種已成為傳說，現時荃灣海傍已經建有海濱公園、海濱長廊等等公眾設施，是許多街坊跑步、遛狗、休閒放鬆的好去處。例如我便在 2017 年到荃灣碼頭留下了這幅寫生作品。

2018 年，來到當時剛完成活化工程不久，重新對外開放的南豐紗廠寫生。這個曾經是本地規模最大、產量最多的紡紗廠，卸下了原本厚重又平實的外觀，現時的裝修大幅轉變為輕工業風格，以水泥色為主，配以大量玻璃幕牆加強室內採光，引入了現代美學概念，以符合其文創藝術中心的定位。

在荃灣區市郊近海灣位置，有一個名叫深井的地方，相信不少人一聽到就會馬上聯想到「燒鵝」，因為那裏有很多售賣燒鵝的食肆，普遍質素甚高，故吸引人們特地前赴品嚐！儘管深井交通不算太便利，卻造就了此地的寧靜氛圍。2015 年我跟隨寫生團體到深井寫生，將這裏的餐廳連同深井村的面貌記錄下來，作品取名為《人情、味》。

欣 澳

　　看到欣澳這個地名，很自然會與香港迪士尼樂園扯上關係。雖然兩者同樣位處大嶼山，但由於欣澳的地理位置剛好落在北緯22°18'47" 分界以北，在行政區域規劃上剛好被歸入荃灣區，故把欣澳連帶跟迪士尼樂園相關的作品，都放在這一節。

　　翻查資料，現時的欣澳，其實是在一個已消失的海灣「打水灣」位置填海所得，原稱「陰澳」（Yam O）。這個「陰風陣陣」的舊名，據說是由於其日照範圍較少而命名。在 2000 年迪士尼樂園興建時，打水灣就被填海建成欣澳站，是連接港鐵東涌站和迪士尼站的中轉站。在 2005 年，在華特迪士尼公司要求下，將名稱正式定為欣澳，英譯名為 Sunny Bay（晴灣），與陰澳舊稱可謂來個 180 度大轉變。

　　《欣澳迪欣湖》寫生畫，繪於 2021 年。欣澳作為來往樂園與東涌的中轉站，建有迪欣湖這個樂園免費遊覽部分，吸引許多遊客前往消閒。這幅畫所繪對象為迪欣湖中央的人工島。這裏的人工與自然景色混和，真真假假，想透過畫筆探尋一下，究竟甚麼是樂園？甚麼是實景？在欣澳這個中轉站，彷彿遊走在甜與苦、虛與實之間，值得我們細味。

　　《糖果樂園》（*Sugar Wonderland*）塑膠彩布本畫，創作於 2022 年。作品意念啟發自香港迪士尼樂園，以及大嶼山和附近島嶼風光，在腦海中併合想像再繪畫出來的畫面。由於不是寫實或風景寫生，用色可以更大膽和超脫，把常見於糖果，本身好像就帶着甜味的顏色，都放到畫布上。

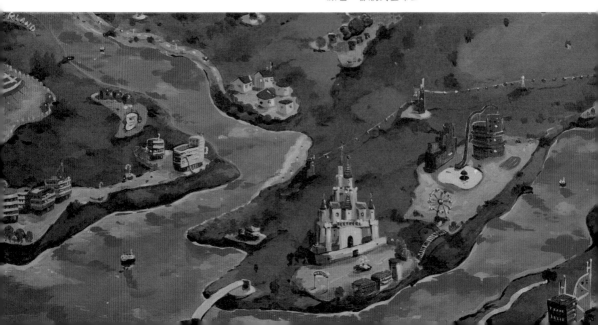

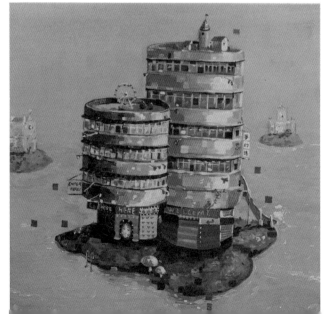

這幅塑膠彩布本作品題名《水中蘑菇樂園》
（*Mushroom Wonderland*），創作於 2022 年。這
張作品屬於個人創作《糖果樂園》系列之一。
在新冠疫情期間困在香港，激發自己找尋想象
中的樂園。在這幅畫中，嘗試將平凡建築、樂
園建築兩者融合為一，希望探尋：甚麼是樂園
呢？如果在平凡之中找到樂趣，那麼是否等於
樂園就在身邊？

2021 年到位於葵涌的九龍軸承公司貨倉進行寫生，這個大貨倉依街道斜坡建成，外牆上掛有兩組長滿鐵鏽的垂直招牌，遠看覺得其外型有點像船廠，而白色配搭綠色的外牆色澤配搭則令我聯想到天星小輪；右邊大門上的兩層樓，見到用鐵枝和鐵網造出來的窗花，同樣滿是鐵鏽。貨倉整體外觀有粗獷、霸氣的感覺，吸引我駐足繪畫。

葵涌

由葵涌和青衣組成的葵青區，是因應人口增長，在 1985 年從荃灣區分拆出來的，令葵青區成為新界範圍內面積最小但人口密度最高的區份。在分區性質上，葵青區屬於香港的工商業區，遍佈工商業樓宇，不僅是機場進出市區的重要交通樞紐之一，全球貨櫃吞吐量排名第九位的港口——葵青貨櫃碼頭——也位於此區之內。葵涌這個地名最早見於明代《粵大記》的「廣東沿海圖」；而葵涌旁邊一水之隔，有一個名為「春花落」的小島嶼，這是青衣的古名。

歷史學家推斷，葵涌一帶早於明代已有人居住。跟其他新界地區一樣，葵涌於 1898 年歸入英國管治。到 1960 年代，葵涌開始興建公共屋邨；1970 年代，葵涌貨櫃碼頭一號、二號及三號碼頭陸續啟用，自此成為本地重要貨運樞紐之一。

葵涌區內可細分為上葵涌、中葵涌及下葵涌三個小區，上葵涌和下葵涌屬於人口稠密的住宅區，而我則選擇到中葵涌這個區內的核心工貿地帶寫生。整體而言，葵涌的城市化步伐不算太急促，感覺規劃上也較和緩平順。在 1960 年代，隨着荃灣新市鎮的開發，政府才慢慢在葵涌一帶興建住宅；到 1970 年代葵青貨櫃碼頭啟用後，葵涌便開始更進一步地發展起來。個人覺得，相比九龍區，葵涌的城市化比較貼近社區自身的發展脈絡，儘管依然是新舊建築並存，但由於基本土地用途無甚大變化，所以較少建築物外觀不相容的現象。

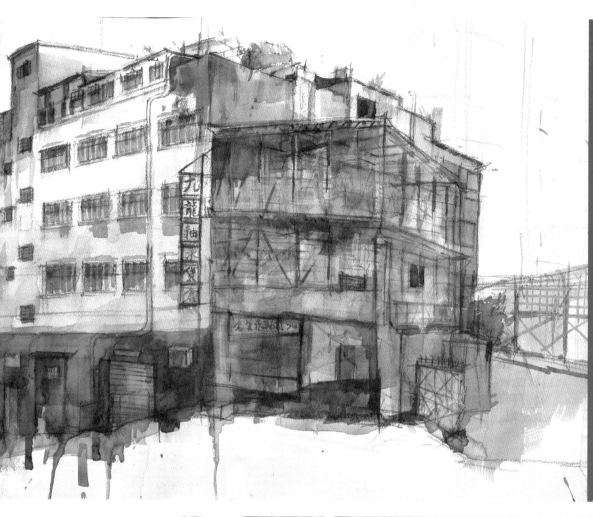

葵涌九龍軸承公司貨倉寫生與實
景對照。取景地是中葵涌的工貿
區域，這裏依山而建，從上而下
望去，一片廠廈榮景，彷彿本港
工業從沒式微過一樣。

這幅水彩畫名為《日與夜的博奕》（*The Battle*），繪於 2016 年。這是我學生時期的畫作，繪畫對象是青馬大橋及汀九橋一帶的海天景色。當時為日暮時分，眼看藍色的天空逐漸覆蓋上夕陽的金黃色，而橋上的路燈亦開始亮起來來，啟發我把這個日夜交接的時刻繪畫下來。

青 衣

來到古稱「春花落」、「秤衣」的青衣，不說不知，作為本港第五大島嶼，青衣島上現時住有超過二十萬人，可算是世上人口密度最高的島嶼之一。至於青衣的名字起源，有說是附近海域盛產一種俗稱「青衣魚」的近危魚種舒氏豬齒魚，也有指是因青衣島外型長得很像這種魚而得名。

青衣在 1970 年代開始發展，興建多個商場、學校、公園、市政大廈、運動場等社區文娛設施。此外，青衣建有許多大型重工業設施，包括油庫、船廠、船塢等，更是全港的石油儲存中心。

每當我從九龍、港島乘車回家時，往往都會經過荃灣、青衣、汀九橋、貨櫃碼頭等地方，在不同時刻、天氣之下，這個臨海地帶的天空都會呈現着不同的色彩美態，濃妝淡抹總相宜。

這是一幅電繪作品,創作於 2019 年,繪下了沙田全景,現掛於沙田新城市廣場。這個畫面超級
橫闊的作品,突顯出沙田景色有多麼豐富,歷史建築、自然景色兼備,坊間常說的「沙田十景」
包括:沙田車公廟、望夫石、曾大屋、沙田馬場、沙田獅子亭、萬佛寺、香港中文大學、城門河、
獅子山和馬鞍山,造就了沙田獨特的河畔城景,也造就了這幅沙田全景圖。

【三】

沙田、大埔與西貢區

把沙田、大埔與西貢這三個位於新界東部的區份組成一個章節，原因是三區的地理位置接近，就好像很多人會把元朗、天水圍、屯門混合看待成「元天屯」一樣，沙田、大埔與西貢也給人這種感覺。

當然，沙田、大埔與西貢這三個社區都稱得上地大物博，擁有許多天然資源，因此衍生出不同的社區特色。譬如沙田區是全港人口最多的行政區，整個區域都有一種宜居感；大埔區的海陸總面積為僅次離島區後的第二大區域，城景頗多元化；至於西貢區則擁有最多自然郊野面貌，而被譽為「香港後花園」，綠色林蔭與蔚藍海洋交疊。三區各有姿態，就讓我們攜着畫筆走一圈吧。

談起沙田地標，可能大家會想到城門河，又或者沙田新城市廣場？無論如何，相信沙田車公廟也會榜上有名。尤其是在農曆新年前後，到車公廟參拜、買風車兼求籤，應該是許多港人的集體回憶了。2016 年我到車公廟寫生，繪下了這幅鋼筆畫，展現車公廟硬朗一面。

沙　田

火炭、馬料水、烏溪沙、馬鞍山，地界毗鄰大埔區。截至 2021 年，沙田區住有逾 69 萬人，是全港人口最多的行政區。作為最早引入城市規劃理念的地區之一，沙田新市鎮的設計是以城門河為中軸，向河道兩旁的山脈開發市區；並以當年九廣鐵路沙田站為中心，圍繞其興建政府、文娛、休憩及商場等設施。

翻查資料，沙田古稱「瀝源」（後來被移用作區內首個公共屋邨的名字，即瀝源邨），意思是清水之源，或許因周邊山澗清泉清澈而得名。至於沙田其實只是這裏其中一條圍村的名字，在 1898 年簽訂的《展拓香港界址專條》，瀝源歸入英國管治，當時英軍或許因言語之誤，以為「沙田圍」是瀝源此地的統稱吧。

到 1960 年，政府着手在沙田興建第一代新市鎮，隨後不少重要建設如香港中文大學、瀝源邨、獅子山隧道、沙田馬場、沙田新城市廣場等陸續在 1960 至 1980 年代落成；到 2000 年代更增添了不少文娛設施，如香港文化博物館、馬鞍山公共圖書館、城市藝坊等，令沙田更添文化氣息。至於個人最有印象的，不得不提在兒時常與弟弟遊玩的沙田新城市廣場史努比樂園，以及沙田車公廟。

沙田車公廟跟上環文武廟、清水灣佛堂門大廟和竹園黃大仙廟並稱「香港四大廟宇」，地位之高可見一斑。至於最能體現車公廟重要性的活動，當數每逢農曆年初二車公誕，都會有政府官員及鄉議局代表到來求籤，請車公開示香港及沙田的來年運程。而翌日年初三，俗稱「赤口」的日子，傳統上不宜拜年，故大量善信會選擇到車公廟拜神、求籤、轉動風車等，以祈求新一年能夠「轉個好運」，彼時沙田車公廟一帶人頭湧湧，極富節慶氣氛。

車公廟主祀的車公是南宋將領，相傳車公因平亂有功獲封為大元帥，宋末護駕宋帝昺南下到港，在西貢一帶病逝，鄉民感念其忠而就地立祠（即西貢蠔涌車公廟，有近五百年歷史，被列為香港一級歷史建築）。至明末，沙田一帶爆發瘟疫，有村民認為車公廟具除疫救難之力，故從西貢請出車公到沙田建廟供奉，祈求疫情平息。不過，現時大家常去的沙田車公廟，其實是 1980 年代為發展旅遊而新建的；明末時建於沙田的車公古廟（有二百多年歷史，屬香港二級歷史建築），位於新廟後方，不對外開放。

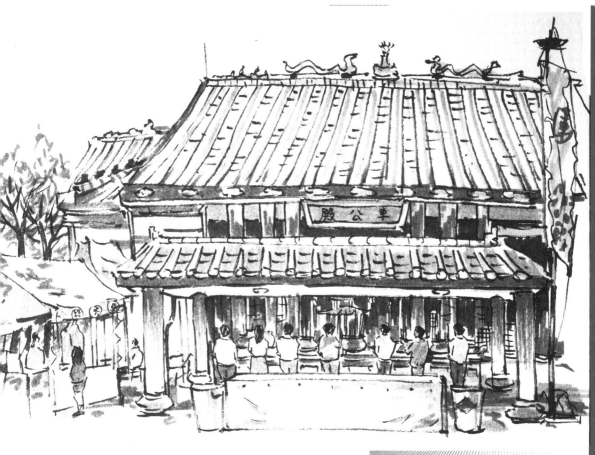

沙田車公廟寫生，繪於 2017 年。車公廟的外觀結構色彩簡單鮮艷，以鮮綠瓦、朱紅牆作主調，在傳統的村落面貌之中，這些醒目的顏色較為難得，因需要花費較多心力去打理及維持其鮮艷程度，在寺廟等神聖的建築之中使用，反映出對這座建築物的重視與尊重。

大　埔

大埔區位於新界東北部，面朝吐露港，亦被九龍坑山、大刀岃、大帽山等環抱，三面環山，地理上屬於背山面海，是傳統風水學說中的優良地貌。大埔這個名字予人廣闊的感受，而原來這裏古稱「大步」，根據已故國學大師饒宗頤的研究，大步中的「步」（《康熙字典》指此字可通埠）意指浦、津，也就是碼頭的意思，與深水埗的「埗」意思相同。

早於元代《南海志》已有「大步海」（即吐露港）的記載，而在明代刊行的《粵大記》中，看到「大步頭」（即大埔頭）的說法。至清代康熙年間刊行的《新安縣志》，記載有「大步頭墟」，即今天的大埔舊墟，可見這裏的人文歷史也相當悠久。

根據大埔區區議會出版的《大埔風物志》，這裏的自然歷史更是久遠到有點難以想像，曾出土過三億年前的古生代化石，在黃地峒找到三萬年前舊石器時代晚期文物，而在元洲仔、鹽田仔等地也出土過新石器時代晚期的陶器及石器。大埔古時又是珍珠產地，宋朝時曾有官員招募鄉民在吐露港範圍採珠。來到開埠後的 1960 年代，政府開始在大埔區興建大型房屋，並於 1970 年代陸續建設了全港第一個工業邨，以及大埔新市鎮，一直繁榮至今。

大埔有不少地方都綠草如茵，例如一些道旁的小型公園，以及在公路旁找尋到的鄉間小路，拾級而上，也可以看到村落小屋或村落痕跡。個人很喜歡到這些不太顯眼的地方進行現場寫生，例如這幅繪於 2018 年的作品，希望記錄下在汽車與綠化景緻並存的一面。

2015 年到西貢北潭涌上窰民俗文物館寫生。這是一幅鋼筆畫，但在繪畫的時候，我除了使用黑色筆，更同時配搭使用了綠色、紅色的畫筆，為上窰村房屋周邊的植物填上顏色，至於畫面主體的上窰民俗文物館則保持黑白色，希望藉此突顯出建築物經受歷史變遷，結構依然未變的感覺。

西 貢

西貢區位於新界東部，行政區內包含逾70 個島嶼，並覆蓋清水灣、西貢、大網仔、將軍澳、坑口、調景嶺、馬游塘等地。以往西貢區中心為西貢市，惟自從 1980 年代政府發展將軍澳新市鎮後，商業活動便開始集中在將軍澳了，這反而令西貢市內保留着較「原始」的鄉郊狀態，有許多美麗山景、沙灘，假日總會吸引不少市民前來進行水上或戶外活動，更贏得「香港後花園」美譽。

提到自然風光，西貢一帶也有不少充分做到人與自然融合的古村落，包括位於北潭涌的上窰村。該村由黃氏客家族人始建於1830 年代，當時村民以燒製石灰作為灰泥及肥料等用途為生計。此外，由於西貢靠近海邊，受海盜問題困擾，故村內建有一幢稍高

於地面，有助發現和防禦海盜的塔樓，這也是西貢古村的特色之一。可是，隨着石灰業逐漸被英泥等技術取代，燒製石灰無利可圖，上窰村亦逐漸沒落、荒廢。

至 1980 年代，上窰村遺址經復修後，搖身一變為上窰民俗文物館，更被列為法定古蹟。該館佔地 500 平方米，包含上窰村原址及鄰近的一座灰窰，並展示村落的各種建築設施及結構，包括村屋、塔樓、豬舍、牛欄、曬坪，以及日常擺設用品等。

從西貢碼頭前往滘西洲的船上，所拍下的西貢無敵海景，攝於2023 年。

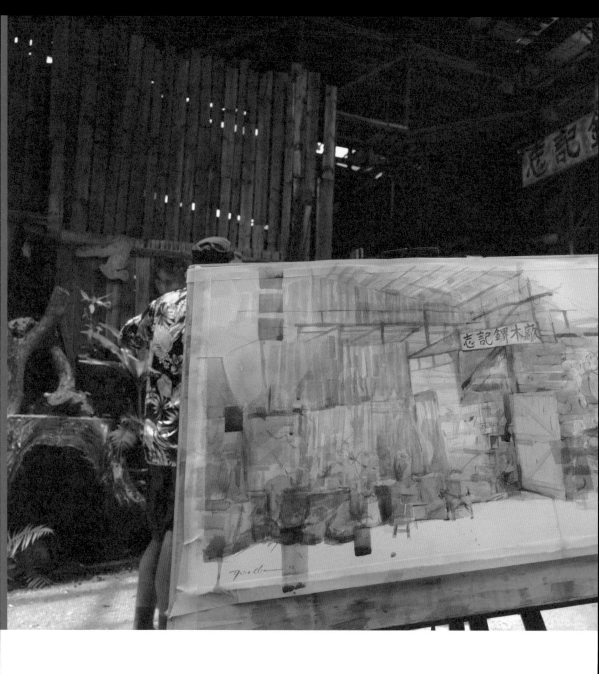

2022 年得悉上水古洞北的志記鎅木廠因收地限期屆滿而須清拆搬遷，便隨畫友們一起在木廠遷
走前到這裏寫生。眼前充斥大量巨型木材及機械，一片木材粗糙質感和啡色系。在構圖之際，我
把志記鎅木廠以外的地方留白，好像把它從語境中抽取出來，希望把「重建與重置」的感覺呈現
出來。

【四】

北區

　　顧名思義，北區位於香港十八區之中最北面的位置，行政區範圍包含有粉嶺、聯和墟、上水、石湖墟、沙頭角、鹿頸、烏蛟騰、古洞等數個小區，以及吉澳、鴨洲等離島。

　　北區的城市化發展較緩慢，也有利這裏的傳統鄉村文化保留下來。迄今區內仍是不少新界大氏族的聚居地，更保有約 117 條鄉村，因為村落較多，這裏也是香港人口密度較低的行政區份。此外，北區擁有頗多珍貴自然景觀，包括印洲塘海岸公園、塱原、林村郊野公園等，是不少野生動物的棲息地。

　　如果要選一個地方來代表北區，自然聯想到上水這個位於香港最北面的新市鎮。或許是因為上水近年被牽扯進不少社會事件，以至上水古洞的志記鎅木廠存廢爭議，令上水常於傳媒曝光，悄悄地加深了印象。我也曾經跟隨畫友到志記鎅木廠寫生，對城市重建又有了一番體會。事實上，上水原本只有大片農田，直到 1980 年代政府選址上水發展新市鎮，景貌急遽變化。不過，上水的城市一面主要集中在靠近港鐵上水站一帶，而在上水的北邊及西南部仍可找到舊式村落蹤影，某程度上，上水可算是城市發展取代鄉郊的最前線吧。

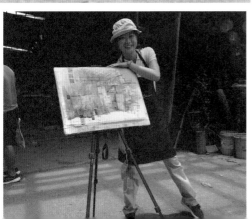

慶 春 約 七 村

在上水區內有七條舊村落，合稱「慶春約七村」。所謂「慶春約」，是印洲塘範圍內七條客家村落所結成的盟約組織，七村分別是荔枝窩、梅子林、蛤塘、鎖羅盆、三椏村、牛屎湖和小灘。

據知，古時新界區內位置靠近的小村落會結盟，以便一同抵抗外侮，互相守望，共同建設田園等。時至今天，這幾條舊村落有部分範圍已被劃為禁區，需要持禁區紙才能進入，但在 2019 年時，曾有機會花兩天時間進入七村進行實地考察，舊日村落與自然的結合，令人印象深刻。

位於上水區內的「慶春約七村」，充分體現了古時鄉村之間守望相助的精神。在 2019 年時，我有幸跟隨香港地質公園的人員，前後花了兩天時間，深入「慶春約七村」進行實地考察，並以電子繪畫形式為這七個古村落留下紀錄，努力繪下七村與大自然相互融合的風貌。

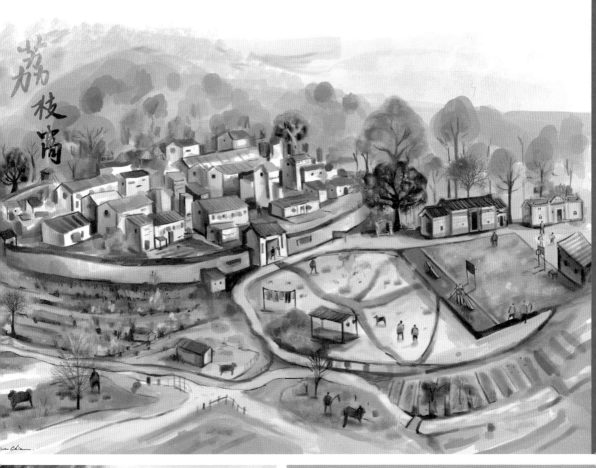

荔枝窩

蛤塘

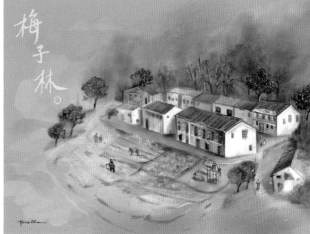

梅子林。

伴隨着我的成長階段，香港城景亦不斷地變化。這一次繪畫「慶春約七村」的難得機緣，讓我可以走進許多平時不可能或難以踏足的禁區，親身抵達香港這片繁華土地上最荒廢的地方。在這些村落遺址殘迹中，我覺得好像找到了香港，乃至是整個城市文明的起源和中華文化的一些元素。不禁遙想開荒的鄉民是如何建立社群記憶及各式習俗？面對着眼前的荒野古村，頓時感受到在現代城市化之前，人類的生活模式竟然可以如此不一樣！

「慶春約七村」之一的荔枝窩，是新界東北地區歷史最悠久，同時保存狀況最完整的一條客家圍村，推斷該村距今已有至少300年歷史，它亦是慶春約聯盟的核心。經由荔枝窩可以便捷地通往另外六村。據了解，1950年代是荔枝窩的鼎盛時期，當時村內共有接近200戶房屋。至於荔枝窩最有特色的地貌就是圍繞着圍村建造的梯田，遠遠看去一圈一圈的，營造了纏繞線條美學，在我的畫中也有繪下這些繞村的梯田。

由於交通不便，甚少有外來人進入荔枝窩，故環境反而得保清幽優美。或許一定程度的「不便」，更能保留到「本土性」，而這是社區的集體取捨，也造就了今時今日城市面貌的不斷發展和演變。

由於2019年的「慶春約七村」考察之旅，時間只有兩天左右，但要看要走的地方不少，故無法悠閒地立起畫架寫生，只好沿途以鉛筆進行速描。

考察期間來到荔枝窩小瀛學校，校門外的大片空地既可供兒童玩樂，同時亦集合了教育、商業與村落慶賀活動場地等功能於一身。

另一條想談的「慶春約七村」是更加荒廢的鎖羅盆，位置比荔枝窩偏僻得多，沿途要走很多山路，如非村民後人或官方執勤人員，隨時不懂得如何入村。鎖羅盆這邊的村屋採用排屋結構，以傳統青磚材質建成，每一戶都整齊地按 13 塊青磚的闊度來規劃。在排屋後面有一間洗米石建成的灰白色兩層高住宅，相信是村長住所或是村公所之類的用途。

就當日考察所見，鎖羅盆村已經完全荒廢，日常應該沒人在此居住了。雖然如此，我們還是可以看到每一間屋的門口，都貼上光線新淨的紅色門聯，看來仍有村民後人回來打理。

鎖羅盆內許多房屋已破落不堪，呈完全荒廢狀態，樹木纏繞磚頭，有些屋子屋頂更已消失，屋內雜草叢生，被大自然重新佔據。

在「慶春約七村」考察期間，見到不少村落雖然日常無人居住，但或許有些老輩村民或後人有回來修整門面，不少民居、寺廟的門聯皆是新貼的，字體或清秀或圓潤或霸氣，內容期許亦各具特色，比市面常見的千篇一律祝福語更有心思！

吉 澳

在北區的東北部，有一個面積約 2.4 平方公里大的島嶼吉澳，這裏的官方地名為「吉澳洲特別地區」[1]，目前島上只住了不足 50 名居民，全部都是年紀較老邁的長者了。

在清代的「新安縣全圖」中已記載有吉澳的實際島形，其島嶼狹長曲折猶如一個反轉的中文「之」字，故英國人稱之為「曲島」（Crooked Island）。從地理角度來看，彎曲的島形造就了天然避風港，因而吸引了一批在大鵬灣海域工作的漁民，當遇上大風大浪的日子時到這裏暫避，漸漸被漁民視為「吉祥之澳」，獲得「吉澳」之名。

與荔枝窩、鎖羅盤的命運類似，吉澳在 1950 年代迎來鼎盛期，當時有逾萬人在此聚居。跟現時的吉澳村長、村民聊天後發現，許多村民的下一代都已搬出市區甚至移居海外謀生。資料顯示，在 2006 年時吉澳還有 200 戶人，但現在只剩數十戶，連吉澳公立學校都停辦了。記得 2019 年我到吉澳考察時，島上尚在營業的包括益民火鍋海鮮酒家、數家士多，村長和他養的唐狗，以及人稱「吉澳天后宮守護人」的「姨婆」也在留守。

在 2019 年，我跟隨漁農自然護理署到吉澳考察，並為吉澳天后宮旁設置的吉澳故事館繪畫壁畫（右圖），希望出一分力為香港聯合國教科文組織世界地質公園推廣吉澳的歷史。由於繪畫的內容是想像吉澳在打醮期間熱鬧的日子，故選用較鮮艷和溫暖的顏色，突出喜慶感。吉澳故事館於 2021 年正式對外開放。

2019 年我在吉澳故事館繪畫壁畫期間，與吉澳天后宮守護人「姨婆」合照，她更跟我說，自己是島上第一個穿西式婚紗結婚的女性呢！

在吉澳天后宮內門板上可見到一對「鬼佬門神」，注意腰間的裝飾，繪畫得像不像比卡超呢？「姨婆」憶述，這是因為英軍復修天后宮門時，依照自己的記憶和想像繪出已褪色部分，成就了這個筆法奇妙的門神。

1 特別地區是指香港政府認為具有特殊生態價值，劃作保育用途的地區，由漁農自然護理署負責管理。

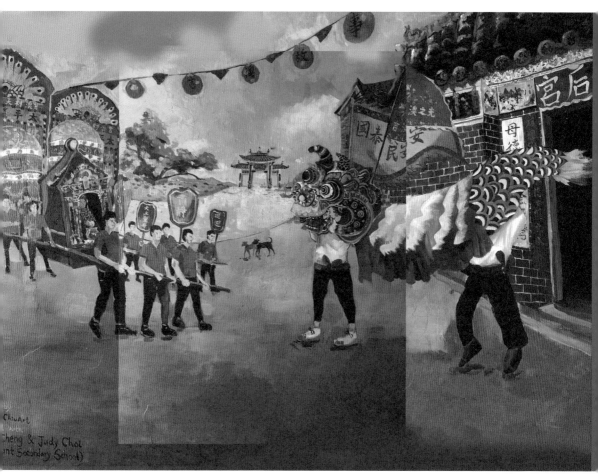

吉澳天后宮的屋簷和天空水彩畫（左圖）與實景對照（右圖）。由於香港古時是一個漁港，故境內不少舊村落都建有天后宮，以祈求風調雨順。繪畫當日天公造美，日光與屋簷做成的巨大光影反差，令這片藍空特別美，也十分貼合鄉民對天后宮的期許。

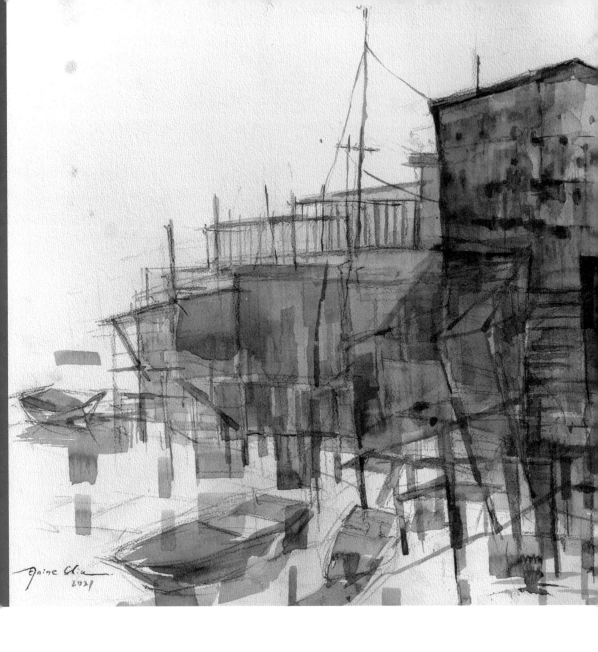

《馬灣涌村寫生》水彩畫，繪於 2021 年。馬灣涌村是一個位於東涌裏的棚屋村落，某程度上，馬灣涌村或許比大澳更富有原始的生活氣息，沒有過多的商業化，一派漁村氣氛，在這裏寫生期間，彷彿好像停留在香港未開埠以前的時空之中。

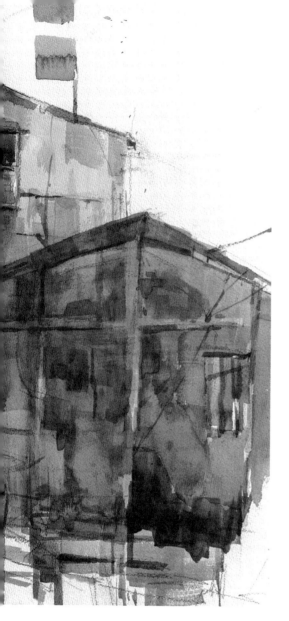

【五】

離島區

　　離島區是香港行政面積（包含陸地與海域）最大的一個區，佔全港面積 16%，卻同時是香港人口第二少的區份。區內包含多個位於香港南邊和西南海域的島嶼，包括坪洲、赤鱲角、長洲、喜靈洲、交椅洲、南丫島、大嶼山（其東北邊部分地方屬於荃灣區的外飛地）、蒲台島、石鼓洲、小鴉洲、大鴉洲和周公島，當中最大的島嶼為大嶼山。而區內人口則較為集中在南丫島、長洲、坪洲及大嶼山。

　　所謂離島，意思即是遠離維多利亞港的島嶼，在香港城市化的進程中，這些地方的交通多數不太便利，日常進出主要依靠渡輪航線或一些街渡，基於距離和基建較不足等因素，導致發展緩慢，有許多離島時至今日仍處於較原始的狀態，與香港市區普遍面貌截然不同。

　　現今都市人的生活，每分每秒都互相聯繫，電話、通訊設備絕不離身，要求長期保持在工作模式之中。但每次進入離島區，探尋每個島嶼，我都覺得這是一種難能可貴的抽離，在海面之中漂浮，彷彿能與過去的自己連接上，從而激發出一些浪漫靈感。

2021年疫情期間，天壇大佛趁機進行保養維修。工人築起方格狀的鐵棚架包圍着大佛，產生了一種奇特的幾何美感。我看到這個新聞時，被這個有趣的畫面吸引，故乘搭纜車前往寫生。希望把握這個十年難得一見機會，把大佛處於保養狀態下，佛陀身影只餘方塊輪廓的景象，好好記錄下來。

大嶼山與東涌

說到離島區，第一時間想到香港境內最大的島嶼——大嶼山。隨着香港國際機場搬進大嶼山，以及青馬大橋、汲水門大橋等落成，將大嶼山和市區連接起來，刺激了大嶼山的急速發展。近年大嶼山更接通了港珠澳大橋，成為陸路通往澳門、珠海和中山等地的交通樞杻。

而作為大嶼山的地標，當然要談談同樣「大」的天壇大佛。這個由大嶼山寶蓮寺管理，全球最高的戶外青銅座佛，不僅是大嶼山，甚至是香港的最著名景點之一。2021年大佛進行保養維修工程，我為了繪下難得一見又有趣的「大佛被圍」畫面，特地乘坐纜車前往寫生，期間纜車職員還再三提醒我，「今日看不到大佛啊！」但就是要看不到啊，

結果我就把握這個十年難得一見的機遇，繪畫了非一般的天壇大佛景象。

除了天壇大佛，大嶼山北部的東涌新市鎮也很有名，因為在年輕人心目中，那裏是不少服裝品牌的平價 Outlet 集中地。當然不止這樣，東涌還留有非常具有古風的馬灣涌村。據說就算是東涌居民，都未必人人知道馬灣涌村這條小漁村的存在，那裏曾是東涌舊碼頭的所在地，歷史學家估計，早於隋朝至五代十國年間（約公元 618 至 907 年）已開始有人聚居於此，具逾千年歷史。這裏乍看頗像大澳，充滿用坤甸木作支柱的沿海棚屋，可惜沒有像大澳般着力發展旅遊業，成為繁華的漁村，反而沉寂在時代發展的巨輪之下。

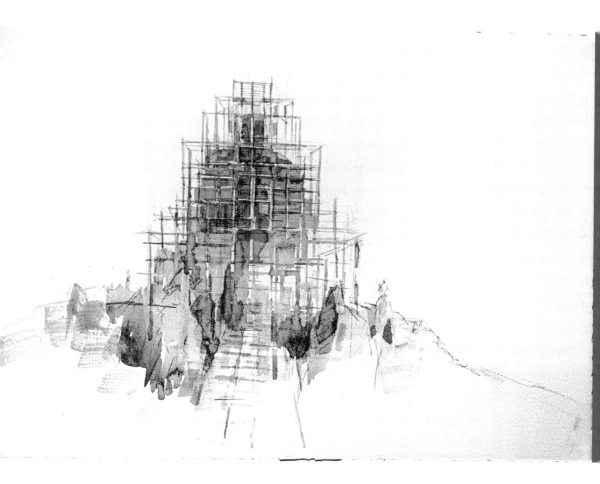

2021 年把握天壇大佛被圍上棚架，
進行維修保養工程期間，到大嶼山
寫生，繪下這個不一樣的大佛。

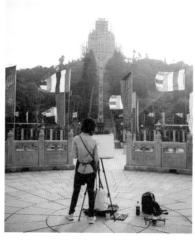

2017 年，政府發表了《施政報告》，欲改善本港舊公眾碼頭，包括有逾千年歷史的馬灣涌漁村及其斜坡式獨木橋設計的東涌舊碼頭。得悉此事，我隨寫生團體到馬灣涌漁村寫生，將這裏的風貌記錄下來。馬灣涌昔日繁榮之時，盛產花蟹及鱲魚等漁產；惟我到訪當天，海邊的棚屋幾乎已盡被廢棄，鐵皮破落。倒是碼頭旁還有些小艇停泊，還有一兩位老漁民工作，他們經過看到我們繪畫時對談一番。憶想當天獨木橋碼頭旁海天一色的景色，杳無人煙，時間猶如靜止，進入無人之境。

城市化的步伐愈來愈急速，更像八爪魚一般，伸往每個角落，像馬灣涌村這種村落所殘留的喘息空間，在十年後，會不會完全從香港境內消失呢？

2021 年隨寫生團體到馬灣涌村寫生，儘管眼前的棚屋鐵皮破落，接近廢棄，但尚有一兩名年長漁民在工作，對方見我們繪畫有趣亦上前交談。

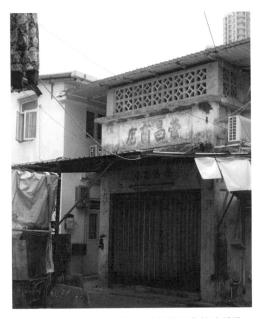

在馬灣涌村探尋時，發現村民走路的步伐較為緩慢，而這裏的商戶都沒有精緻裝潢，村民們過着一種沒有過多物質的生活。

大 澳 漁 村

「同漁村唔同命」，雖然跟瀕臨荒廢的馬灣涌村同樣位處大嶼山，但大澳漁村是香港現存最著名的一條棚屋村落，其海岸線連綿一片的棚屋，構成繁華的漁村風光，每年都吸引不少本地人和遊客到訪。其實大澳早年亦曾經歷存廢風波，幸得民間大力支持，結果政府在 2002 年決定保留大澳棚屋和鹽田。

來到大澳，無論是拍照還是繪畫，好像都得以棚屋為對象，但個人更喜歡大澳的楊侯古廟。據說在清朝康熙年撤銷《遷海令》，大澳村民重回家園後，選址寶珠潭畔邊興建了這座大澳楊侯廟。這座古廟現已被列為香港法定古蹟。廟內的裝飾精緻，廟脊有包括石灣公仔及雙龍定火珠等多種雕刻。而廟宇的牌匾和對聯皆為純錫鑄造，門聯寫着「擁鵲嶺以為屏靈鍾秀毓 控鳳山而作鏡為阜民康」，形容了大澳靠山面海的天然景色，亦有祝願民生安泰之意。

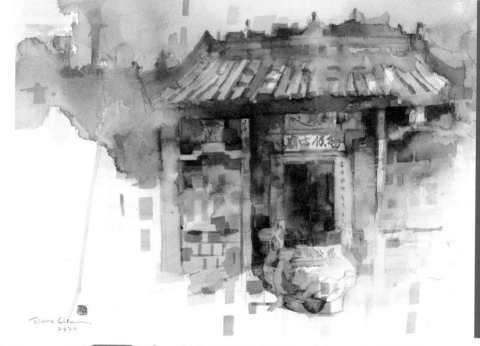

《大澳楊侯古廟》水彩寫生，繪於 2020 年。寫生的時候，使用大澳海水的墨綠色作為主調，渲染楊侯古廟的背景及瓦頂；在畫面中部，廟的結構逐漸清晰，述說它背後的故事。至於畫面下方，我將廟漸漸化為抽象的磚瓦方格，最後留白，盼望刺激觀者想像楊侯廟的未來變化。

圖為 2016 年到大澳漁村遊覽時，於船上拍攝。當時大澳橋上有不少遊客，反映這條漁村的旅業發展得有聲有色。

2020 年我到長洲寫生，繪畫之際面對眼前的低層民房，偏好使用啡色系，包括 Burnt Sienna 及 Van Dyke brown 等顏色，再混合較暖的藍色系，如偏啡的 Indigo、偏綠的 Turquoise 等。我覺得這些顏色特別適合表達唐樓、鐵皮屋、石屎及鐵鏽等景貌，可營造出帶有一點陳舊但又讓人安穩的感覺。

長 洲

長洲是離島區內人口最稠密的島嶼，由於擁有不少特色旅遊名勝，如張保仔洞、長洲北帝廟和長洲石刻等；美食選擇也很多，包括海鮮、芒果糯米糍等；再加上每年舉辦的長洲太平清醮吸引島外遊客慕名而至，一睹飄色、搶包山及領取平安包等有趣活動，所以旅遊業發展得相當興旺。

長洲雖然是離島，但人文發展亦有相當悠久的歷史，島上發現有一些推斷距今達三千年的史前石刻。翻查長洲相關資料，據傳早於明代時期，長洲已是漁船集散地；而在清代《新安縣志》中也有記載長洲此一地名。清乾隆時期開始興建墟市長洲墟，此後在 1767 至 1783 年間，陸續興建了不少廟宇，包括北社天后古廟、大石口天后古廟、西灣天后宮及長洲玉虛宮等。至 1898 年，長洲按照《展拓香港界址專條》被納入英國管治；1919 年，政府曾在長洲中部立下 15 塊界石，劃出英籍民眾專享的高尚住宅區域。二戰時，日軍曾在長洲官立中學校址設立皇軍總部。戰後，政府在 1969 年於長洲設立離島理民府，作為官民溝通的橋樑。

時至今日，長洲是許多港人本地一日遊的好去處。這裏沒有高樓大廈，保留了較多矮房與唐樓，小巷子的間距較窄，跟台北老區的感覺很相近。

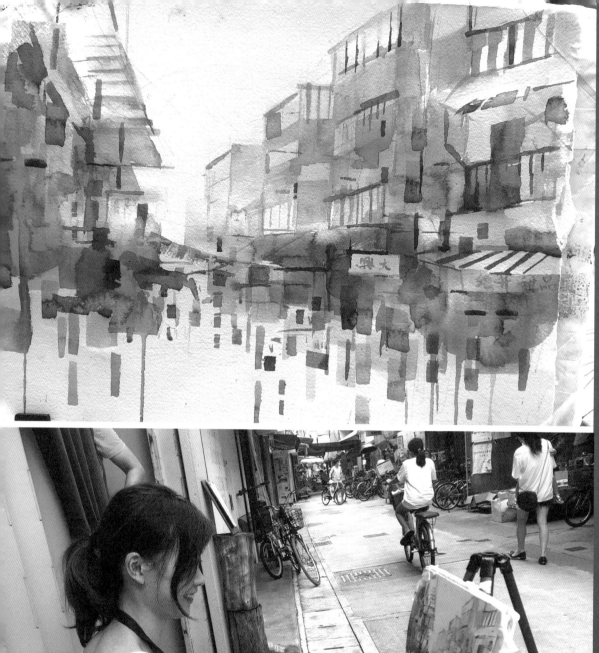

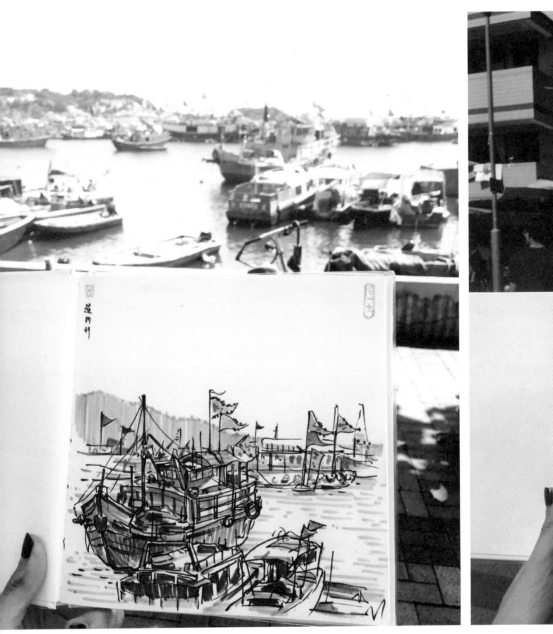

2017 年再到長洲碼頭（左圖）和長洲市區（右圖）寫生。長洲房子普遍樓底較低，巷子也窄，樓宇之間貼近，感覺社區鄰里關係也緊密。碼頭則像香港仔避風塘般，泊有很多船隻，好不熱鬧。

在繪畫長洲景色時，我偏好使用啡色系，以表達舊式樓房或老社區那種陳舊和安穩的感覺。透露一點小習慣，在整理調色碟時，我喜歡把要用的顏色和其他顏色混合一起，這樣的色調營造是最強的。很多人眼中認為「好骯髒」的顏色，在我眼中卻代表最和緩、最容易跟其他色澤共處的顏色。當顏色髒到不能再髒，變相即是穩定到不能再穩定。例如浩瀚如海的綠松色、沉穩如泥的赭石色，不會再褪色，也不會再改變；還有經得起時間考驗才遺留下來的啡色系，在我使用這些顏色作畫時，思緒會變得非常平靜，至少可以告訴自己還有些東西是永恒的。

色調的選擇，反映出畫家的性格。個人認為，世上有太多情緒比「開心」更「開心」：自我實現的滿足感、打從心底的平靜感、與世無爭的超脫感。而啡色調，比起大紅大綠，更能引導我達到這種深層滿足感。

2020年到長洲遊覽，這次把焦點放到文字。長洲這裏可算是字體、招牌及老店的尋寶地區，隨處可見一些在港島九龍早已拆卸或關門的本土舊式士多、小店和鄉鄰組織。

蒲　台　島

　　蒲台（群）島位於香港東南海域，早於明朝《粵大記》已有蒲台島的記載。因為這個島嶼地勢平坦，活像一個浮台，因而得名。除了蒲台主島，附近的都是無人島。蒲台島上最出名的是有不少天然生成、形狀趣怪的岩石，例如僧人石、佛手岩、靈龜上山等，更發現有約三千年歷史的先民石刻。

　　1950 年代屬於蒲台島的鼎盛時期，島上有逾二千名居民，主要以捕魚為生。但到 1970 年代因漁獲減少，島上又資源匱乏，沒有自來水、電力網連接等，居民逐漸遷離，現在只剩數十位住民了。島上有一座富商巫少棠家族的巫氏古宅，建於 1930 年代，現時也處於荒廢狀態。不過，島上的天后古廟三年一度的太平清醮，仍然熱鬧，尤其是依着天后古廟旁崖邊短期設置的戲棚，更是巧奪天工。

《蒲台島崖上戲棚》水彩畫，繪於 2023 年。從船上準備靠岸時，便能遙遙看到蒲台島岸邊「崖上戲棚」這座銀色反光建築物，依崖而建，非常奪目。細看，這個建築全是用竹棚搭出支撐，在凹凸不平的岩石上架起，盡顯民間搭棚紮作工藝水平。

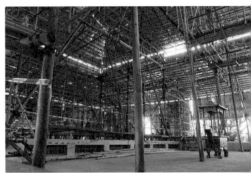

2023 年 5 月，趕在蒲台島「崖上戲棚」被拆卸前的一天來考察。戲棚搭建技藝於 2017 年獲列入「香港非物質文化遺產代表作名錄」，戲棚泛指籌辦神誕、打醮或盂蘭勝會時上演「神功戲」或進行宗教活動的場所，主要用竹、杉構成框架，外蓋鋅鐵片，充分體現傳統建築智慧。

進入「崖上戲棚」近距離觀察竹棚支架和內部結構。如此大的舞台，只靠 10 位師傅花 11 天搭建，在很多人眼中都算是不可能的任務呢。

在 2023 年 5 月，我趕在天后誕結束，「崖上戲棚」即將拆卸的前夕，趕到蒲台島寫生。當船隻還沒靠岸，遠遠便能看到「崖上戲棚」，它只是用竹棚搭製，由於僅為天后誕期間短暫使用，所以只請 10 位巧手師傅花 11 天快速完成。竹棚內結構沒有用上一口釘子，全靠竹桿、杉木和少量水泥，在凹凸不平的岩石上搭建起來，有六七層樓那麼高！當日踏進戲棚內部考察，感受到岸邊的風力比市區強勁許多，然而戲棚紋絲不動，非常結實。竹棚內有齊各式各樣舞台設施，如更衣室、化妝室等，堪稱巧奪天工。

雖然到達蒲台島當天，「崖上戲棚」內的劇場舞台和戲幕等經已拆卸，幸好也能清楚地觀察這裏的竹棚支架。根據村民所述，

在崖邊看戲、看表演時，聲音縈繞全島，在島的南方也能清楚聽到。我不禁幻想着粵劇和神功戲的音樂聲音飄揚海面，好像能貫穿幾個時間線，令自己忘記身處哪時哪刻。遊歷離島，再一次印證自己真的很喜歡近海的地方。在船上，霎眼迎面看到一艘漁船在日暮中駛過，腦海中飄過了一幅又一幅十八世紀英國畫家 William Turner 的海景油畫。

陸地上，光景年年月月在變，汪洋中，星空下，卻有些影像可穿越數百年不變。對於人類來說，光陰短暫，記憶有限，從漁村到小鎮、從小鎮到大城，可能對於無窮的宇宙來說，我們只是燃燒過那麼一瞬間。可是，只要能夠擁有一剎那的光輝，就足夠我們繼往開來，勇敢閃耀了。

結語

從自己，到香港，再重回自己

這一年來，我用文字回顧自己的藝術旅程，希望陪伴大家到香港不同區份，欣賞不一樣的美感。而執筆寫書期間，也好比一趟回憶之旅，整理自高中起近十年來的寫生歷程和藝術成長之路。

我的藝術旅程，始於三歲立下志願的一刻，現在依然歷歷在目。在幼稚園的走廊裏，看着老師把我畫的《我的媽媽》貼堂，那時，老師第一次問及我的志願，我不假思索回答：「畫家。」同學們都很好奇，究竟畫家要做甚麼的呢？在老師解答下，我對畫家在社會中的實際工作仍一知半解，我覺得只是要當一個畫畫的人，這份初衷，簡單純粹，至今仍留在心。

在媽媽的鼓勵和支持下，我的童年到青少年時期，都不曾跟手中的畫筆分開。讀小學時，其他小朋友在遊樂場玩上一天，我則廢寢忘餐地每日畫上八小時、十小時，媽媽每每在旁陪伴，給我指引、疏通靈感。到初中時，有一段沒有自信的日子，還是畫筆伴身旁，讓我再次相信自己追夢的能力。繪畫，曾是我學懂人類語言之前的表達途徑，隨着成長，繪畫演化為我建立信心、向着目標奮鬥的動力泉源。

2013 年，唸高中時，參加一個國際寫生比賽，改變了個人藝術創作的媒介和軌跡，自此筆下創作便與香港這個地方、大眾和社會，緊緊相扣起來，密不可分。從兒時在畫室中閉關創作，到現在實地到現場跟街坊、遊客互動交流，藝術令我的世界觀變得廣闊起來。在香港大學讀書的四年，以至畢業後的五年裏，寫生帶我遊走世界，再進入社會，真真切切地感受商業藝術的競爭。畢業後在畫廊、業界之中的體驗和磨練，令我的意志更加堅定、創作目標也變得清晰。香港這個地方，為我提供了創作的地位、靈感和養分，讓我在充滿活力、支持的環境下，一步一步看見更美麗的風景。

這是我第一次執筆寫書，當中有許多不懂的地方，幸好有非凡出版社的各位編輯教導和解答，才得以順利出版。多謝出版社、前輩、家人支持，令這個夢想計劃得以誕生。

希望我這個小小歷程，能帶給更年輕的讀者們一份動力，為自己的夢想努力，放飛風箏，把握手中的線索，紮根社會，翱翔世界。

趙綺婷
2023 年 6 月於香港

記憶若有限期
香港城景美學印象

趙綺婷 繪著

責任編輯：梁嘉俊
裝幀設計：oiman
排　　版：oiman
印　　務：劉漢舉

出版
非凡出版
香港北角英皇道 499 號北角工業大廈一樓 B
電話：（852）2137 2338
傳真：（852）2713 8202
電子郵件：info@chunghwabook.com.hk
網址：http://www.chunghwabook.com.hk

發行
香港聯合書刊物流有限公司
香港新界荃灣德士古道 220-248 號荃灣工業中心 16 樓
電話：（852）2150 2100
傳真：（852）2407 3062
電子郵件：info@suplogistics.com.hk

印刷
美雅印刷製本有限公司
香港觀塘榮業街六號海濱工業大廈四樓 A 室

版次
2023 年 7 月初版
©2023 非凡出版

規格
16 開（220mm x 170mm）

ISBN
978-988-8860-53-1